U0061745

棟方志功

美術與人生

海上雅臣 著

楊晶 李建華 譯

JPC

志功常用的圓刀（丸刀）、棱形刀（三角刀）。（攝影：土門拳）

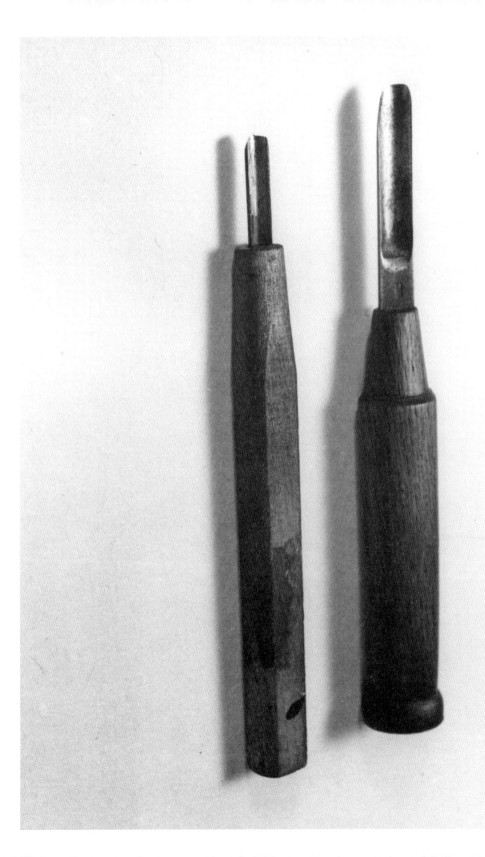

準備印刷板畫——一九五四年（攝影：土門拳）

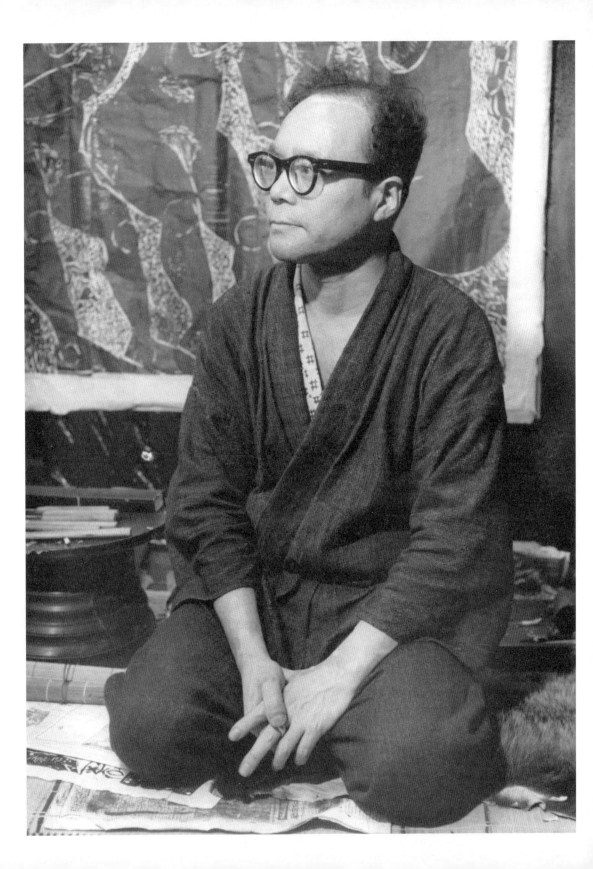

印刷 《十大弟子》（中野大和町）——一九三九年（攝影：土門拳）

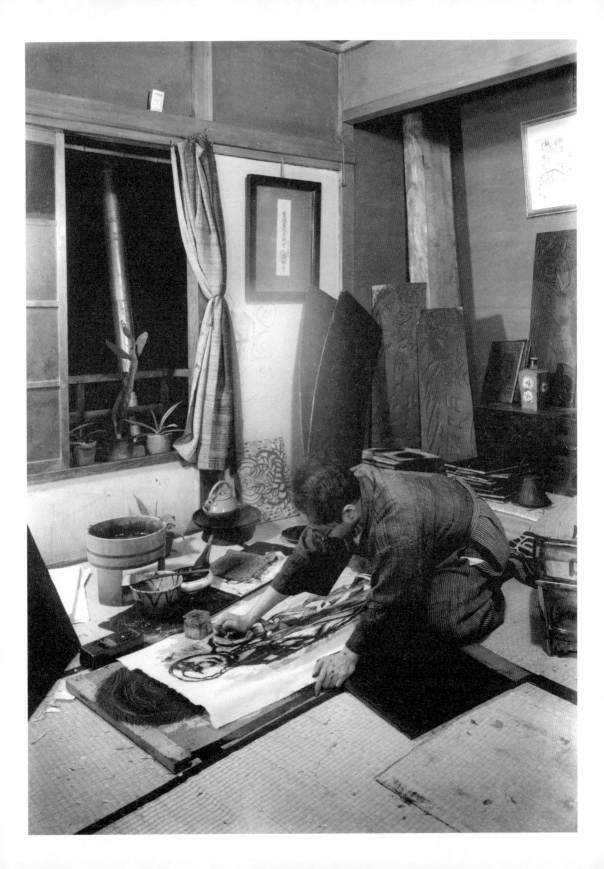

獲得威尼斯國際美術雙年展版畫大獎——一九五六年（攝影：土門拳）

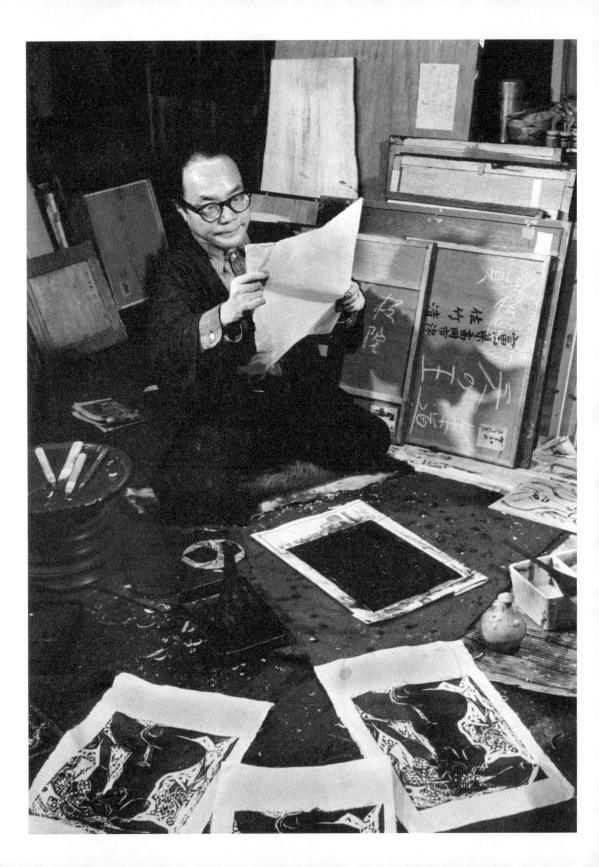

正在雕板——一九五四年（攝影：土門拳）

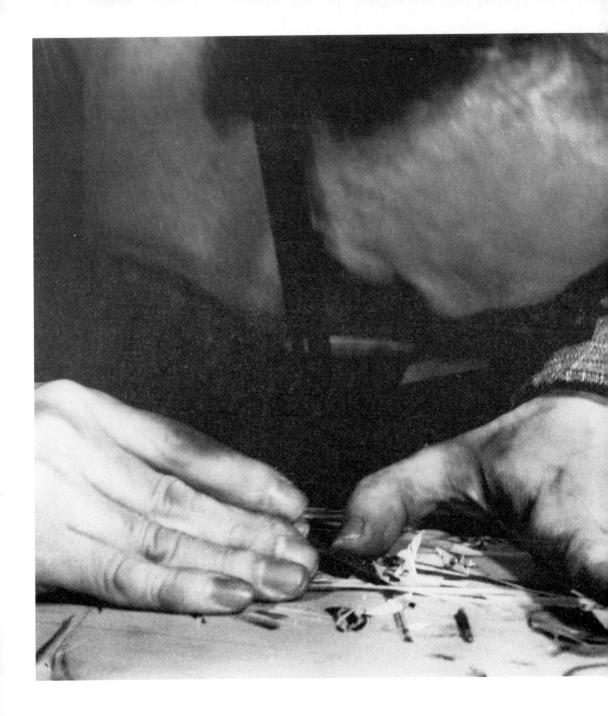

在作品盒上題字。（攝影：土門拳）

中文版序

海上雅臣

只有小學文化程度的棟方志功，以他自己的解釋和想法慎重地選擇用詞。最典型的例子是他自己名字的表記。我十八歲那年第一次見到他時，四十六歲的他用的是志切。

他說，畫業上還沒有建樹功業，所以不能出頭。

漢字的切與功字，字意上有什麼區別我不清楚。然而，他開始寫作志功，是一九五六年獲得威尼斯國際美術雙年展國際版畫大獎之後。

這次獲獎，是日本美術界首次贏得西方大獎之勝舉。

油畫只是對西洋畫亦步亦趨，超越西洋畫家的人還沒有出現——說這話的志功，以日本傳統美術技法的木版畫，且以不輸於西洋美術的畫框畫的魄力，甚至有壓倒之勢的、僅黑白兩色的大幅木版畫的製作，讓西方美術界人士震驚。

棟方志功逝於一九七五年，本書是我於他的一周年忌日，為將他付出的努力大白於天下新寫的評傳。

日本美術界的評論家們渴求西方美術、以其肖似為理想，對志功獲獎的壯舉不予讚賞，甚至不無鄙薄的傾向，視之為對異質日本主義的崇拜。

我為了將他孤軍奮戰的軌跡、他在美術界艱難的拚搏勾勒清晰，博採周邊人士的聲音撰成此書。

多年的老朋友李建華、楊晶夫婦，繼介紹了將書法推向藝術的第一人井上有一

的業績，又翻譯了展現我對美術初衷傾倒的本書，令人不勝欣喜。

二〇一三年八月

海上雅臣的棟方志功

池田滿壽夫

今年夏天，海上雅臣來紐約順便到東漢普頓我的工作室來玩。當晚住下我們一起去了紐約兜風，從見面到分手的三天，我們的話匣子打開就像開了閘，說得下巴都快掉了。連老婆莉蘭都目瞪口呆，兩人在三十六號街一分手，就問你們到底在說什麼？因為她不懂日語。三分之一是關於棟方志功，然後是藝術論、日本文化論、日本畫壇論、國際性與國內性問題、雙方共同朋友的閒話、色彩規劃中心（Color Planning Center）的那點事、歐洲旅行、詩人設計師攝影師圈子的事、關於版畫藏家、他自己的半生、創美時代的回憶、美術批評家的壞話等等。我與海上雅臣是自打一九五七、五八年以來的交情。交往這樣長，我卻每次見到他必問：你的正業是做什麼的？不厭其煩。他每次應該都有所回答，我卻忘得一乾二淨，下次見面還問同樣的問題。海上對我來說，就是這樣難以捉摸的存在。並非誰給誰介紹過，不自覺間竟有這些詩人、設計師、美術批評家、畫家、攝影師、編輯等的共同朋友，讓人也百思不得其解。終於在我不知情中，他與距我家只有六英里、鄰街的保羅・戴維斯（Paul Davis）也搭上了關係。

在東漢普頓見面的瞬間，話題就是棟方志功。據說來美前約一個月，海上把自己關在輕井澤，一氣呵成皇皇三百頁的志功論。所以見到我時，顯然他仍未擺脫這種亢奮。而我唯有對他一個月功夫便把三百頁搞定的筆力懾服，同時他究竟幾時與棟方志功瓜葛上的，這也是晴天霹靂。海上雅臣與棟方志功的組合，由於我的孤陋

寡聞，始料未及。然而説着説着，他那讓人不得不頷首的説服力，轉眼之間就把我

給繞進去了。他單刀直入，劈頭就讓我老實回答：「怎樣看棟方志功？」志功的評

價比什麼都要緊，連東漢普頓宜人的美景也在其次。所以，其實是我不得已先談起

了志功。「他和自己完全陌路，但我認他。」我説。「那你認他哪一點？」他窮追

不捨。「他的生命力。而且仔細看，即看只有黑與白的空間，或還原到只有構圖，

便知曉這是位深諳繪畫空間的畫家。在日本是罕見的表現主義。」我回答。「誠哉

斯言！志功才是日本的表現派，然而在日本誰都不這樣看，先説表現主義就被看成

旁流⋯⋯」然後，成了海上雅臣的一人專擅。「但是，我這次寫志功盡量不顯山不

露水，而是通過挖掘客觀資料，廣徵博引已發表的志功本人的文字和其他人的意見、

言論，將志功的本來面貌呈現在世人面前。」他説。這個方法在當下，恐怕是最聰

明的方法。海上雅臣希望的，無非是在日本美術中得到正當評價，而不是基於利害

關係、宗派主義視野的褒貶毀譽。因為志功涉足民藝界過深，所以終其一生也未能

得到包括贊成派和反對派的正當評價。加之近年的大眾性人氣，越加模糊了志功的

本質。我完全同意海上雅臣力主「志功那些從與當時美術界傾向逆反的製作姿態而

生的卓異作品群，在作品本身尚未被充分理解的情況下，大眾對其特異人品的親和

感已經把他塑造成了傳奇性作家」的不滿。

禍兮？福兮？近十年我生活在國外，所以對志功傳奇的部分、即他的人生不甚

了了。生前從未謀面，也未曾讀過他自己的著作。我所知道的，只是在各展覽會上觀賞的作品群。在東漢普頓被這本甫就的《棟方志功——美術與人生》開場白灌了滿耳朵，兩個多月後收到了書。於是，可笑的是，我是第一次向這本書請教了志功的人生，以及他駐世從事製作的時代。可是，可笑的是，志功是怎樣一位讓人興趣盎然的人！我先對他從良師受影響之快，其獨特的思維構造發生了興趣。野獸的莽撞力與對本土信仰終始不渝的溫情，以及無與倫比的造語才能。甚至讓人覺得，造型即誕生於這個造語天賦之中。諸如意念的東西在志功的造型中脈動。棟方志功的精靈崇拜才是貨真價實的。

我對本書也不能說完全滿意。即，它太顧忌以初學者為對象的寫法。打住！咱們的海上雅臣，當然會以本書為契機，早晚拿出意念般棟方志功論吧。

——《六月風》第十四期（一九七六年）

海上雅臣的棟方志功

一九三八年　｜　善知鳥　｜　25 × 30cm

文中出現的《板極道》（一九六四年，中央公論社）、《板畫之肌》（一九五七年，河出新書）、《板響神》（一九五二年，祖國社）、《板散華》（一九四二年，山口書店）、《板畫之道》（一九五六年，寶文館）、《板勁》（一九四四年，河出書房），均為棟方志功著述的引用。

序章

「一八五三年三月三十日梵高出生」——這個護身符般的紙片，貼在青森地方法院律師休息室的柱子上。大正十年（一九二一年）春，新來乍到的雜役把它貼在身邊柱子與眼睛同水平的高度，隨時聽候着律師先生的吩咐。

雜役的名字叫棟方志功，這一年十七歲。

梵高卒於一八九〇年，這是他逝去三十餘年後的事。

而今提起梵高的名字如雷貫耳，他是代表近代美術的畫家之一。色彩艷麗強烈的向日葵、柏樹、包裹着耳朵的自畫像等，在耳聞這個名字的同時便能油然而生。

但是梵高在世時，除了敦厚的弟弟作為兄長尊重這位畫家而外，沒有一個人真誠地感知其美術魅力，他在窮困潦倒中懷着對繪畫表現的熾熱激情，如蠟炬成灰，以自殺結束了三十九歲的生命。

有梵高代表作之謂、今天耳熟能詳的作品，大多創作於他自殺前的短短三年期間。他死後不久，世間對其遺作的評價漸漸升溫，在歐洲各地陸續舉辦了展覽。約二十年後，他的作品對名曰表現主義的一批德國年輕畫家產生了重大影響，並在覺悟了自我意識的各地受到矚目。

它如此迅速，像蒲公英的種子撒到了遠東島國，而且是在那個年代偏僻閉塞的東北一隅，抓住了只愛畫畫的一位少年的心，像美的守護神一樣點燃了他憧憬藝術的火花——藝術直指人性本質的感化力，讓人感覺宛如童話世界般奇異。

棟方志功的名字，在今天的日本現代畫家中眾所周知。他以自稱「板畫」的木版畫孤迴特立的畫風，贏得國際性榮譽，以東北鄉土本色的風貌行藏，博得廣超美術界的大眾人氣。

柱子上貼出梵高的紙片後第五十五年的一九七五年秋，棟方志功謝世，享年七十二歲，身後留下題為《我要當梵高》的自敘傳。

學歷只有「小學畢業」一行字，少年時代一直有畫痴之名的志功，是怎樣走到這一步的呢？當梵高又是怎麼一回事呢？他把版畫稱為板畫（banga），又喜用日本畫的畫材作畫，稱為倭畫（yamatoga），更廣泛涉獵油畫、書法、畫陶等不同媒材領域，其美術的本質又是什麼呢？

在他身前，就有三十幾種關於他的單行本文獻，然而大多是品評他獨立不群的個性或相關的話題。常說優秀的作家，其人物像往往會被作品淹沒。美術史中雖不乏像梵高、高更那樣因傳聞逸事使作品引起關注者，但棟方志功的場合似乎是，他那些從與當時美術界傾向逆反的製作姿態而生的卓異作品群，在作品本身尚未被充分理解的情況下，大眾對其特異人品的親和感已經把他塑造成了傳奇性作家。

在棟方志功離開我們的今天，重新思索棟方志功既未進美校亦無師從、獨闖天下建基畫業的生活與美術，想必對認清日本現代美術承載的社會現狀及其蠹弊不無裨益。

第一章——

畫痴的誕生

絵バカ誕生

右圖｜1945 年｜鐘溪頌「貝族」｜45.4 x 32.7cm

棟方志功，明治三十六年（一九○三年）九月五日，生於青森市大町一丁目一番地。家裏開鐵匠舖，商號「藤屋」。外祖父彥吉於明治三十三年（一九○○年）志功出世前就過世了，據説他至死束着髮髻，為人耿直，受到當地人愛戴，被親切地稱為「藤屋老爺子」。外祖母阿鶴壽至大正十一年（一九二二年），是個性格剛強、虔誠篤信的人。然而，被阿鶴相中了手藝的女婿幸吉——志功的父親，雖説手藝高強，經他鍛造的「沾濕的鐮刀」，將沾濕的日本紙放上，只要輕輕一提，已經紙斷痕連」，有口皆碑，卻是匠人特有的所謂大師氣質的怪人。家勢就敗在他手裏。直接原因據説是他替朋友作保畫押，人家捲財一走了之，他成了冤大頭被抄沒房產。

志功（shiko）的名字是外祖母取丈夫「彥」（hiko）一字，因當地人把「hiko」發音成「shiko」，陰差陽錯得來。

幸吉取「藤屋」商號諧音，自稱「富士幸」，棟方志功後來在板畫上簽名時，以漢字書志功，以羅馬字書拼音MUNAKATA，還要加蓋折松葉的書印，即父親在富士幸的鍛造物上愛用的標記。[1]

志功的母親阿貞（sada）十六歲時迎來贅婿幸吉，她要服侍不諳世故、嗜酒如命、難伺候，不高興時甚至工作也拋開不顧的丈夫，撫養相繼出生的十二個（三個生下來不久早殤，志功沒有記憶）孩子。志功十七歲那年秋天，母親去世，時年四十二歲。

在我的記憶中，泡在苦水裏的母親沒穿過一件帶點紅顏色的衣服。還能記起

來，她麻利地把髮髻靈巧地盤成當時的髮式，叫「銀杏卷」的兩個趴着的環

型，攏到後頭部，將紮頭的白繩兩端纏在手指上「咔嚓」剪掉。足袋（分指襪）

也穿自家做的。類似足袋店招牌的紙型，從外祖母、父親到我們所有人的份

兒一應俱全。時下流行燈心絨的「鬼足袋」，讓人眼饞得慌，但除了母親縫

的足袋（線縫兒像鞋底一樣綴在兩側、多層厚底，不能翻轉的那種）以外，

我們絕不敢奢望。

母親的針線活兒精到，是外祖母常掛在嘴邊的。她為參加著名的青森土祭「睡

魔節」[2] 狂舞的人們一天趕製十件睡魔祭新衣的本事，至今仍在親戚中間津津

樂道。母親就是這樣對家事家業鞠躬盡瘁的人。

青森的冬季中一月是「吹雪（暴風雪）鱈魚」的漁汛。母親要到若由、沖五、

千葉傳、角利以及其他魚商那裏推銷我和二哥──現青森縣汽車學校校長在作

坊打造的「鱈鈎」。

她把用當天的材料、燃料打造成的富士幸鱈鈎幾副幾副地數出來，按各家批發

商訂製的不同形狀分成袖形、圓形、巴（tomoe）形 [3]。我們總能回想起那遙

遠的情景。暴風雪滾成了團，往返青森的路上連眼睛都睜不開。遇上沉重的

鐵鈎沒有買主時，手工縫製的無指手套連一丁點兒熱氣都沒有，母親凍僵了

的手都抬不起來。有時也許從早晨到中午再到傍晚，鐵鈎也沒脫手。即便「富士幸」的牌子硬，價格上仍然三番五次地遭遇砍壓。

母親總是這樣為一天的柴錢和柴金奔波。即使暮靄沉沉，暴風雪的街巷亮起昏暗的路燈，連眼前的東西都看不清了，也不見母親回來。孩子們擠在一塊兒喊「媽！」眼巴巴地盼着母親的身影。

當頂風冒雪、從頭到腳連黑頭巾都變白的母親，帶着呼嘯的寒風奪門而入時，先掏出揣在懷裏、熱氣騰騰的報紙包。是蒸地瓜。那個時節的青森，這東西是窮人家孩子最解饞的。「好香好甜的地瓜來嘍——！」就像面對嗷嗷待哺的雛鳥，母親在做飯之前先讓她的孩惪們填一下肚子。

只能說母親好苦命，患了當時完全沒治的肝癌，在不幸中走完了短暫的一生。

被母親放縱慣了任性的父親，在母親臨終時動了真情。他哀痛萬分，淒惻之情超出我們的想像。

「阿貞！看我揍你～，就這最後一回了呀！嗚～嗚～，啊——」出殯的時候父親哭喊着，發瘋似地一個勁兒砸那口入殮棺槨蓋上的釘子。讓人哀憐的母親四十二歲，痛不欲生的父親也在三年後五十二歲上過早地離開了人世。（《哀母記》）

志功在兄弟中行三，是父親三十四歲、母親二十五歲時出世的，上面有兩姊兩兄。他出世時啼哭聲驚天動地，教鄰居們疑為厲鬼降世。據説他泣之喤喤，通宵達旦，看來是個生來肝氣大、爭強好勝的孩子。

志功出生不久「藤屋」的房子便易手了，一家人開始輾轉租房過日子。在志功的印象中，他出生的家只有爐子、老高的屋樑和黑得發亮的樓梯。

畫痴

青森市立長嶋尋常小學。這是棟方志功唯一的母校，從這裏畢業是唯一的學歷。

時間在大正五年（一九一六年）。

據自傳可知，由於家境貧寒、兄弟姊妹成群，志功連小學二年級時乘火車去大鱷郊遊也去不起，哥哥賢三為安慰他給他放飛風箏，就在這一天發生了幾乎毀掉一座青森市的特大火災。五月三日青森的房頂仍被殘雪覆蓋。他寫到，雪景中在腦海裏銘刻下「紅、紫、朱、黃、黑的火流迸出的流光華彩」。

郊遊之日，放風箏得到安慰的孩子，喜歡上了風箏畫。

那時，我迷戀上了風箏畫。縣內有青森風箏、弘前風箏和五所川原風箏三個流派。

青森的流派工於歌舞伎繪，那些妖嬈冶艷的歌舞伎藝人的浮世繪，尤其撩撥青森這種地方城鎮的孩子和大人的心。那是曾我五郎[4]啦，那是鎮西八郎為朝[5]啦，這是《忠臣藏》的大石[6]啦，尤其是曾我五郎和御所五郎丸打擂台，必然引來狂呼怪叫。色彩也用紅色，旦角演員的畫像塗着厚厚的香粉，嘴唇敷以嫵媚嬌艷的口紅。

相形之下，弘前風箏更多北齋[7]韻味，風格大相徑庭。頭髮、眉毛、長髯都是用刷子刷上去的，造型誇張醒目，線描和暈染虎虎有生氣，氣勢迫人。中

國古典中俠肝義膽的關羽、張飛，掄著血淋淋的大刀，黑鬚飄飄的形象讓人一下子緊張起來。以精武為懷的弘前男兒視之，越發血脈賁張吧。

五所川原風箏用褐色描線，落落大方，氣象豁達。說白了即「能」面，畫技不高品自高，反而營造出一種超然的巨大形象，是我尤其偏愛的。（《板極道》）

與風箏畫意趣相通而更其宏偉、令他感動的，是七夕夜在街上巡遊的睡魔節彩車的裝飾畫。這個繁喧狂舞、無拘無束的日子，牽動了縣下男女老少的心，一舉滌蕩了籠罩在漫漫嚴冬的陰影和田家作苦的寂寥。

與風箏畫同樣教我繪畫的，是七夕祭的盛事「睡魔節」。全縣特別是津輕地方的青年和成人的生命熱情，都傾注在一年一度的睡魔節上。因為有了這項盛事，青年們才能埋頭勞作一年。一提到青森，便離不開睡魔節，可以說它就是青森的縮影。傳說津輕地方燈彩的起源是坂上田村麿8征討蝦夷時為誘騙敵人做的誘餌。

把大竹子劈成細條，紮成人形。糊上日本紙，用墨汁描線，然後掛蠟，繪花紋，用強烈鮮艷的染料，是黃紅青紫等各種極端的原色總動員。

這個燈彩的顏色，才是絕無屑雜的我的顏色。

燈彩裏動輒點上五十根、上百根的百目（三百七十五克）大蠟燭。鎮上紮這樣的巨大燈彩，燭光輝煌，據說連鄰街也能望見半個燈彩。僅是用粗線描的臉就有足足兩抱大，實在壯觀，而這樣的彩車一下出現五十多台，年輕人怎能不熱血沸騰！（《板極道》）

孩提時代，棟方志功最憧憬的是當個睡魔節的畫師。畫師的樣板就是藤屋本家的叔叔棟方忠太郎。他繪的「燈彩相當了得，力量膨脹，眼睛、手腳都畫活了」。上小學時志功就一心向畫，從那時起被叫做畫痴，祭日臨近就去給製作燈彩的忠太郎幫忙。

我小學畢業，從結業式回來即被打發到了作坊。剛拿到畢業證書就第一次「咚叮噹」地掄起二錘。咚，是火頭前的父親為領我敲的手錘音。叮，是我打的錘音。後面的噹又是父親的定錘音。

咚叮噹，咚叮噹，本來要頭錘二錘有板有眼，有來有往，但我就不行了，非常笨拙。不，正是沒有到笨手笨腳的地步，才叫人急得哭鼻子。眼看著一年兩年過去了，我的咚叮噹也不長進。到第三年仍不上道，讓以刃具鍛造聞名的父親不知所措。

再有耐性的人也要所謂「扔錘子」，火冒三丈。我的父親又是脾氣暴躁的人，居然忍了我三年。任憑父親用燒紅的鐵燙我的腳，用沉重的手錘砸得我脊樑骨都要斷，我也對鍛造不開竅。

我好像滿腦子裝的淨是畫的事。痴想我要當畫家，我要當畫家。（《板畫之肌》）

對於那時的志功來說，畫家即睡魔節燈彩畫的畫師。不想，那年忠太郎跳着腳手架，往上夠着畫時，露出髒兮兮的腳後跟，讓他在生理上頓生嫌惡。

後來，《朝日新聞》上有個題為「你討厭的東西」、由清水崑配肖像畫的連載專欄，在對志功做名家訪談時，志功說「討厭別人剛用過的廁所拖鞋」，受不了別人的腳留在拖鞋上的體溫。

少年時，他對最先仰慕、崇拜的畫師的腳齷齪生厭，感覺燈彩畫師不過爾爾，並離棄了畫師和燈彩。志功的這個記憶，與他嫌惡別人在拖鞋上的體溫，也許在生理上是有牽連的吧。

而激蕩了志功畫痴心志的，還有他家附近善知鳥神社的境內。

那裏的春天，三色堇、蒲公英盛放，旁邊河堤下的澤瀉、慈姑長出特徵鮮明

的葉子，開着有黃有白的花朵。河堤上的洋槐掛着一串串白花，和煦芬芳。

徜徉在古木參天的神社裏，神祇之心不知不覺地沁入我的身體。

善知鳥祭是熱鬧非凡的盛大節日。「宵宮」（前夜祭）時會漂流許多紅燈籠（河燈籠）。沼澤裏說是棲息着一對兩朱左右的沼貝，人們稱它是「沼澤精靈」。

煙花哧溜哧溜地綻開。吃一錢兩串的雜燴串，或瞄準圓盆裏金銀紅黃藍的圓圈靶吹箭。我最拿手的是吹金靶，金靶中了可以得三串雜燴。有一老婆婆在賣棒棒糖，是把半固態的糖捲捲在棒上賣。偶而捲出個比較大的棒糖，孩子們便蜂擁而上。「老買你的，便宜點！」你爭我搶。只見老婆婆頭纏毛巾，手上沾着唾沫捲棒糖。雖然不乾不淨，但對孩子們卻有着擋不住的渴望和誘惑。

印象中，神橋邊上有足有四朱高的彩繪燈籠。燈籠上彩繪的牡丹艷麗奪目，但我對同一株牡丹卻開出紅黃紫花不以為然，心想大人竟以這樣的畫蒙人，很得意嗎？

後來，我到了東京學畫，懂了：那個繪燈彩才是真畫！才是表現超越自然的、畫境中寫意的自然啊。它不是牡丹花本身，而是畫筆升華的牡丹。（《板極道》）

志功在這個環境中孕育着繪畫心志，人在父親的作坊心猿意馬，笨拙地掄着二

錘，把通紅的鐵打翻在地，你吼他用手抓，他真格地空手抓給你看，反而弄得父親

傷心慘目，他就是這樣無限地膨脹着當畫家的夢，讓人們叫成畫痴。

母親一病不起，富士幸吉恐怕就沒人能取代她照顧生意了。不難推勘，對家事不

勝其力的父親富士幸吉對阿貞臥病萬般無奈，脾氣更壞，甚至無法正常工作。

與母親死別前後，魯鈍的志功終於得到離開鐵匠舖的機會。鄰家某少年的父親

是律師，愛惜志功的風箏畫，伸出援手為志功解圍。

那陣子，志功通過一名年輕的西洋畫家——家住青森，往返於弘前市內中學教

圖畫的教師——第一次獲悉了法國現代美術的詳細資訊。塞尚、羅特列克以及畢加

索、馬蒂斯，或林布蘭、米開朗基羅，都是那時第一次被親切灌輸的知識，聞知他

們的大名與作品。

今天的圖畫手工教材，都像美術史料或百科事典的附錄頁，以彩印大量介紹畫

家、雕刻家的作品供觀賞，而那時的圖畫教材卻印着日本畫的範本，諸如海上日出

之類命題的繪畫法，圖畫課與習字一樣，都是依樣畫葫蘆的摹寫，所以熱愛風箏畫

的志功，圖畫的成績總是得丙。謄錄四平八穩的日本畫式範本，把他難倒了。

對於這樣的志功，在年輕西洋畫家的家裏意外聽到歐洲現代美術的訊息，令他

心往神馳。那時，他被畫家拿出來的文藝期刊《白樺》上、梵高向日葵的彩色套印

深深地吸引了。

卷頭畫是彩印的文森特‧威廉‧梵高的向日葵。六棵向日葵，用夾着紅線的

黃色畫，熠熠生輝，背景是奪人眼目的寶石綠。只看一眼便讓人震撼。我的

天啊！繪畫竟如此了不起！這是梵高？是梵高嗎！

我驚悚了，大受衝擊，欣喜狂躁，大喊大叫。我相信梵高才是真畫家。放到今

天看，那不過是印刷粗糙、小小的卷頭畫而已，但是對當時的我來說，那就

似梵高剛畫畫就、顏料未乾的新作。我只會一遍又一遍地嚷「真好！」「真好！」

我用拳頭砰砰地猛砸欄桌�，嘴裏一個勁兒地叫「好」。

「我也喜歡，既然你這麼喜歡就送你吧。梵高是愛的畫家。」最後，小野忠

明氏加強語氣對我說。

打那以後無論見到什麼，都像梵高的畫。樹木山川均與梵高的畫彷彿，忽忽

地冒火。連公園裏的松樹楊樹也舔着火舌似地燃燒。（《我要當梵高》）

被油畫的魅力弄得神魂顛倒的志功，從雜役工作可憐的津貼中先拿錢買了油畫

筆，在往返法院的路上用唾沫沾着筆，向虛空揮運他的畫。

工資是六日圓，但是律師們給的小費積少成多，他用這個錢買下全套油畫具時，

為「沉甸甸的畫韻」、「黏稠的畫材手感」樂不可支，因為以梵高的畫為借鏡，對

象統統被他畫成了燃燒的形象，人說「志功的畫渾似火災」。

志功的眼睛本來就極差。他在自傳中寫道，第一天到法院律師休息室報到，就把被揉成一團的爛抹布當成了老鼠，被秘書罵成「豬眼」。他寫自己從那時起眼睛就差，然而實則上小學前眼睛就已經有嚴重近視了吧。當時學校還沒有查視力一說，家裏的環境又是全然不關注這些細枝末節，恐怕他是在不知情的狀態下唸完小學的。

他對家傳的鐵匠手藝不得要領，駑鈍無能，想必怪他的高度近視。加之他在眼前看火花，使眼睛更受了傷害吧。多年後，要給志功配眼鏡的眼鏡店老闆曾絕望地驚呼，他這眼睛，市銷的眼鏡都不管用，必須訂製特殊光學鏡片。

在學校被哄成「迷糊眼」，在職場被貶成「豬眼」的志功，當上雜役後才初識眼鏡的滋味。那是給志功介紹工作的律師看不過去，把家人用過的眼鏡送給了他。

原來眼鏡是這麼回事啊！志功切身體會到眼鏡的好處，驚訝看事物的方法徹底改變，對人家說「清朗得過頭了」。

志功看什麼都搓着鼻子，像嗅味兒似地拿到眼皮底下看，是名副其實的「近視眼」。他自己說，因為愛在光線昏暗的室內看立川文庫，所以把眼睛搞壞了。然而他不是那種後天性近視，而是晚年因青光眼不幸完全失明的眼質，讓他生來背上了與眾不同的宿命。

走出去的土壤

志功十七歲進法院的律師休息室當雜役，到二十二歲做了五年，他利用只有開庭日上班，一周大體工作三天的時間彈性，一心一意畫畫。工資也逐步提高，最後拿到十八日圓（金錢的價值隨着時移世易而不可捉摸，以身邊的澆汁蕎麥麵為例，那時蕎麥麵八錢一碗，到了一九三四年約十錢左右）。

這樣就有零錢買畫材了，白天出去寫生的時間也綽綽有餘，志功抱着心愛的三腳架，在縣內四處轉悠，尋求稱心的風景。他到處豎起三腳架，塗抹模仿梵高的強烈色彩，這個繪畫行為大概使畫痴的形象更紮實了，同時也帶來他與同道儕輩的避逅。與二科會 9 理事鷹山宇一相遇即為其例。

棟方志功在陽春的合浦公園一角支起畫架，諦視東岳。然後，從容地彎下身揮運畫筆，雄壯蒼勁。那時他穿着一件舊的大禮服。不久畫布上塗上厚厚的顏料，而僅有的大禮服也開始用來擦畫筆，逮哪兒擦哪兒。

隨着畫的完成，大禮服也被顏料抹糊至五顏六色。

圍觀的人，連公園和春天也面無顏色。當時還是青森中學一年生的我，被這個奇癖驚呆了。

我對棟方志功的驚異從此時開始。（鷹山宇一《棟方志功的驚異》）

正像眼鏡是人家送的一樣，大禮服也是律師穿舊了的吧。白來的東西即使不相配，也有它實用的好處。

他的寫生任誰看也是奇癖，作畫前後又異乎尋常。畫前一定向風景鞠躬，畫畢再向所畫景色言「謝謝！」

他與國畫會會員松木滿史相識，也在這個時期。松木是箍桶舖世家之子，因為對木雕感興趣，少年時拜了市內的造佛師做學徒。志功往他家給母親訂製了牌位，兩人因而認識。

那時相遇的印象，在松木的記憶中是來訪少年戴的怪異獵帽。獵帽從帽簷向上畫滿白色唐草紋，活像頂着雪。而且是用油畫顏料⋯⋯。

那正巧是松木也訂購了《洋畫講義錄》，剛開始作油畫的時候，兩人一拍即合。

據説那天，松木就把《啄木歌集》借給了志功。

吃穿無憂的世家子弟松木，以此歌集為媒，從此像是志功的新潮引路人。多年後志功在鎌倉山蓋房子時，專門騰出一間放三角鋼琴，家裏沒人會彈，志功説鋼琴在哭，讓那時來拜訪的年輕姑娘彈《郵遞馬車》，自己開心地用手撫弄琴身，身體隨着旋律的節奏扭動着，説鋼琴高興了。《郵遞馬車》是松木少年時代經常吹口哨的曲子，志功自己不會，一定聽得入迷。

還有一位，是在點心店當小夥計的古藤正雄。後來成為了院展雕刻家的古藤，

據說那時是以對油畫的幻想為動力製作點心餡的。某天他給律師休息室送點心，在雜役室看到了寫生板上的油畫。柱子上的梵高先生固然讓人心動，但寫生板上描繪的少女、凸起反光的油畫顏料筆觸的魅力，讓他看呆了。這樣，各抱才藝的四個青年，同樣迷醉於油畫的魅力，向同一個夢想開始了親密交往。

一九二二年，志功十九歲。他與松木、古藤謀劃了首屆油畫展覽會。那是⋯

現在想起來還讓人汗顏，而且那不是同人展之類輕鬆的形式，一上來就提高到公募展。然而，歪打正着，引起各方反響，參展踴躍。我們借當時的紅十字支部做會場，在缺少刺激的鄉下城鎮辦展，相當熱鬧。

棟方自有他過人的才能，包括見報、受理作品以及其他雜七雜八的事務，都處理得井井有條。這個展覽會的評審，也是自信十足（？）的棟方和我二人負責。

（松木滿史《青光會及其他》）

青光會展每年春秋舉辦兩屆。據參加了第三屆展覽的鷹山回憶⋯

大正末期，堤橋畔有個活動場地叫青森館，二樓大廳用來舉辦各種活動，棟方志功牽頭的青光社第幾屆展也在此舉辦。當時我升中學三年級，也送了兩

幅油畫忝列其中。棟方志功正站在一幅畫在約三十號的麻袋畫布上、筆觸粗
獷豪縱的、以淺蟲海岸的岩礁為題材的作品前，信誓旦旦向來客大聲宣佈，
準備向秋季的二科展寄作品。那時參展人中有松木滿史、古藤正雄、七尾善
之助等的名字。

十幾歲、身材不高的棟方志功，穿着蓬腿褲，被一大群參觀者圍在會場中央，
突然爆發出自命不凡的大笑。人們譁然，被這個年輕主辦人嚇出了一身冷汗。

（鷹山宇一，前引）

竹內俊吉（後來成為青森縣知事）在《東奧日報》的時評上，專門論及青光會
展，是他最先毫不含糊地肯定了志功的畫才：「棟方氏的作品令人震驚。他的畫作
是全場之翹楚。若沒有受到什麼影響，他無疑是天才。──他的作品沒有描摹自然。

不，他的作品是在鞭撻自然。」

這句話從今天棟方志功的隆譽來看，有被囫圇吞棗之虞。總之，志功任其畫痴
的綽號恣肆，其狂放的姿態使他從起步之初即惹人眼目，是其才能的特異教人無法
不認同他吧。

竹內時任《東奧日報》總編兼文藝部長。而當時的文學青年，後來當選眾議院
議員的淡谷悠藏（歌手淡谷典子的叔父），也是青光社的後盾。

不過，對二十出頭的志功在藝術志向上產生另一新鮮刺激的，是他在街頭寫生時結緣的詩人福士幸次郎。

我在與原來叫法院路、有公共水喉和公廁的善知鳥神社路形成丁字路口的地方，立起三腳架畫油畫。圍觀的人越來越多，感覺這下暖和了多好，拚命甩開畫筆時，身後有人開腔「志功畫得真棒啊！」我嘴裏應着「謝了！」繼續畫我的。身旁就是青森市最老的報社，後來才得知那是《青森日報》的總編福士幸次郎先生。（《福士幸次郎全集》別冊）

福士幸次郎遭遇關東大地震後無家可歸，舉家從東京遷回故里津輕，於一九二四年初發表了地方主義宣言。

他認為，世上的翻譯文化主義者一直在抹殺民族的、地方的真實，陷溺於平板的世界主義，結果是替社會主義搖旗吶喊。今天的日本比任何精神運動都需要的，是弘揚源於地方的、具有地方特色的文化運動。即是「如何看待真理與美是無國界的事實」這一民族主義美學的主張。

多年後，志功的板畫在國際版畫展上屢屢拿大獎時，美術評論界大多反應冷淡，認為只是東方的異國情調得寵。看來作家與評論家之間就詮釋國際性的意義上歧義

紛呈，此時已埋下伏筆。

幸次郎的處女詩集《太陽之子》，對於為梵高走火入魔的志功來說，光題目便令人振奮。

當時，福士的詩集《太陽之子》出版了。從頭至尾是熱情洋溢的詩篇，包括以「我是太陽之子」開頭的詩。裝幀出自木村莊八氏之手，全黑布面，鐫刻着「太陽之子」的純金題目，像孩子手繪的太陽光芒四射，睥睨四方。我雙手捧着這本詩集，深深地吸吮着藝術的芬芳。（《板極道》）

與當時退役返鄉的版畫家下澤木鉢郎相遇，成為他日後從油畫轉向板畫發展的寶貴鋪墊。

前一年退役後，我立志當畫家，正專注繪畫。那個夏天的某日，走在淺蟲到野內的路上，被一個頭戴畫着「骷髏」大簷帽的人叫住了。他自稱松木，但我想不起來。他說那年春天在青森紅十字社舉辦的縣內人士展會上見過面。他現時住在野內，我跟他去了他寄宿的地方。只記得是棟二層樓的木結構房子。

那天趕上周末，聽說棟方要從青森過來，我也決定恭候。

天黑了以後，期盼的人來了，棟方大汗淋漓，氣喘吁吁，精神卻十足。

據說他是在法院邊做雜役邊學畫。他說從青森一口氣跑到這裏，不愧為一氣呵成之勢。吃飯時，那又似風捲殘雲，松木自炊的鍋很小，馬上見底了，所以重新燒飯。他自稱「胃擴張」，食欲旺盛。無論在工作還是日常生活上，這套作風至今不易。翌日我們登上野內郊外那座有神社的山，將三人的名字刻在神社境內的樹上，誓為登上帝展的殿堂而奮勉。（下澤木鉢郎《大正十三年前後》）

青森到淺蟲有十二公里。他跑到在此地療養的松木處留宿，一邊寫生周圍的風景，一邊吸收着新的知識。

這樣，棟方志功作為畫家踏出第一步的土壤，已經萬事俱備。

那個時期，對文學感化也很敏感的志功，與古藤、松木共同組織了文學研究會，名曰「貉之會」。志功當時有一首和歌，以石川啄木一流的語氣深情地歌詠土風，透出真摯的鄉情和對桑梓的戀戀。

沙灘玫瑰故鄉花

合浦海濱松原遠

1 藤（fuji）與富士（fuji）音同。——譯註

2 睡魔節（neputa）是日本傳統節日之一，據說源自「秋收到來之前驅散睡魔」之意。每年八月二日至七日，人們將紙糊的人形或動物造型的燈彩，或肩扛或車載伴隨大鼓笛聲遊行，盛況非凡。——譯註

3 日本常見的傳統紋樣之一，形如傳統佩飾「勾玉」即標點符號的「，」形。——編註

4 曾我五郎（一一七四—一一九三），本名曾我時致，鎌倉時代初期武士。與其兄替父報仇的歷史故事廣為流傳。——譯註

5 源為朝（一一三九—一一七〇），通稱「鎮西八郎」，源為義的第八子，平安時代著名武將，弓箭高手。——譯註

6 《忠臣藏》是日本歌舞伎中最優秀的劇目之一，取材於元祿十四年（一七〇一年）的「赤穗義士」事件。惡人吉良逼死小諸侯淺野後，原在淺野手下的浪士在總管大石內藏助的率領下殺死了吉良，為主人報了仇。——譯註

7 葛飾北齋（一七六〇—一八四九），江戶時代的浮世繪畫家，其繪畫風格對後來的歐洲畫壇影響很大。——譯註

8 坂上田村麿（七五八—八一一），亦寫作坂上田村麻呂，平安初期武將。因討伐蝦夷（日本東北）之功勳，被封為征夷大將軍。他是傳統日本文化中的武神。——譯註

9 二科會，日本美術家團體之一，以「二科展」廣為人知。因對文展（文部省美展）的審查制度不滿，一九一四年以山下新太郎、津田青楓、有島生馬為代表的美術家脫離文展而結成的在野美術團體。「二科展」在很長時期內作為民主自由的藝術表達陣地得到廣泛支持，現在亦經常舉辦各種展覽。——譯註

第一章 ｜ 畫痴的誕生

版画家となる

第(二)章——

成為版畫家

進京

蓄志當畫家自立，意味着進京入選帝展。這是當時在地方上想混個畫家頭銜的唯一途徑（這種風潮猶在，地方報或大報的地方版面至今仍會公佈該年日展[1]的入選者氏名——今天雖沒有官辦展覽，但有官展的山寨版）。

志功打算去東京。雜役幹了五年，也有轉正的資格。工資雖然提高，但對工作時間有嚴格要求，騰不出時間畫畫了。

「棟方眼力不濟，打掃衛生也馬馬虎虎。既然他說想去東京學畫，乾脆把他送到東京去。這才符合本所傳統，讓雜役的臉面有光。」律師們為支援他開展了募捐。

志功前任的雜役就是到東京做了文士。

集資相當成功。一九二四年春，「貉之會」上演由志功主演的《道毛又之死》，為他進京壯行，舉行了盛大歡送會。

「做個入選帝展的出色畫家回來見我」，這是父親幸吉對畫痴兒子的臨別贈言。

進京也許是無謀之勇，但縱令志功留在青森，一個只有小學學歷、眼力極差的人，日常行動尚欠機敏，恐怕終究一事無成。

條件最差的志功在同伴中首開進京先河，意味着他與普通人之間的懸殊落差，對他來說完全不在話下。從一開始就是背水之戰，要在那裏求生存，唯有走深挖自身激情根基的藝術表現之路。

志功沒有熟人，投靠無門，只拿上給中村不折的介紹信就進京了。他到上野後

馬上扣中村不折的門，然而出來的女傭卻把他拒之門外，佯稱先生出遠門了，並謂：

像你這號人，每天來好幾個。也許志功其貌不揚，説話時方言難懂，還扯着嗓子叫嚷，所以拿他沒辦法，讓他閉門羹吧？

東京的學費，説好由伯母和當巴士司機的哥哥各出十日圓，每月從老家匯來二十日圓，但這點錢只夠交房租。

他在修鞋舖幹過，也和朋友搭夥賣過納豆。嗓門大的志功專司吆喝「納豆——納豆——」，有人招呼了，同伴就過去送納豆、收錢。然而生意再火，賣納豆也無濟於兩個人餬口，很快散夥。

最好還是找個管吃管住的工作。他通過關係，找到位於麴町的教材地圖製作所。

那兒的老闆批評他蓄長髮裝蒜，讓他剪了髮再來見，於是他立刻去理髮店並快速折回來，受到老闆表揚，曰「良玉可琢」。過去用人時喜歡對其髮型説三道四，好比誇小孩子時摸摸腦瓜、拍拍打打的感覺，大人有這個習氣很是有趣。有個詞曰「切磋琢磨」，是一句成語，切是打造象牙，磋是打造玉石，琢磨則是分別打磨。志功有個時期簽名志功，是「切」的異體字，推想是對這段教訓念念不忘而為。

志功進京踏上新征途時記住了兩句話，一是在中村不折家門前碰了一鼻子灰時衝口而出的「等着瞧！」一是剪掉在家鄉信以為藝術家象徵的長髮後被取錄寄宿工作這天的「良玉可琢」。

此後走的路，即是他對這兩句話刻骨銘心的歷程。

據說那會兒他出門替人跑腿，不懂坐公交車，連車站的概念也沒有，所以進京後的行動半徑一直在步行所及的範圍吧。但對於從青森到淺蟲每周往返十二公里時練就的腳力，這算不得什麼。

他說，自己也不會問路，見電車在叉路口附近徐行，心想是時候了就往上跳！

但跳上去後又被甩了下來。

即使遇到再難堪的經歷，他都能喚起「等着瞧」的不服輸精神，並以「良玉可琢」的戒慎之心闖過去吧。然後，他把自己關在屋裏，埋頭在蓮香木的寫生板上塗抹油畫顏料。

在帝展連連落選期間，志功喪父。父親去世前夕來信說：「志功兒，你畫老虎參加帝展吧。就叫虎與竹，要畫上竹子。畫上常見粗壯高大的竹子，老虎這東西不在那種地方。記住要畫牠出沒在山白竹那種竹子叢生的原野上的姿態。保準入選。」

這才像淳樸的鄉下手藝人、為父者殷切的可悲建言。

然而，其時志功正請頗負時名的同鄉畫家橋本八百二之妻、以女畫家聞名的橋本花子為他看作品。她的建議是「在素描上再下點苦功」，這讓志功第一次在自己的繪畫方向上困惑。這正是帝展上一再落選的癥結所在。

在當時的學院派西洋畫壇，自黑田清輝引進外光派以來，都是以消化寫實主義

為主流命題，目力不濟的志功被梵高的色彩觀念激發而就的飛揚畫作，在評審員眼裏無異於素描不到家的粗暴之物吧。

即使在這樣的境遇中，志功踏實肯幹的真性情，與他在故里時得到職場的律師們支持一樣，贏得了經營藥舖的年輕夫婦的支持，象徵性地買下他的落選畫作。志功又通過這家藥舖的關係，拜訪伊原宇三郎請他給看畫，那時伊原建議「搞版畫試試」。這恐怕是姑妄言之，即針對油畫的奔放，畫家時而會建議學畫的學生進行雕版訓練，從中學習有制約的構圖感覺。多年後，棟方志功被選為威尼斯國際美術雙年展（La Biennale di Venezia）的日本代表之一參展時，是伊原宇三郎力薦的，伊原卻忘了曾與志功見面並建議他搞版畫的事，經志功提起來反倒讓他難為情，建議時的情景可想而知。

那時，他在下澤的建言下購得木版畫工具，開始製作的是明信片大的風景畫，緊接着在接納版畫參展的第二次國畫會展的展廳，邂逅了讓他對版畫製作刮目相看的作品。那是川上澄生的版畫。「想成為風 成為初夏的風 攔在她的身前 從她的身後吹拂 想成為初夏 初夏的風」。

高二十三厘米、寬三十五厘米，四色套印的木版畫。畫面中央，頭戴羽毛裝飾帽、身穿長裙的西洋風貴婦，在風中一隻手扶帽子，一隻手撐陽傘，擬人化的風在她周邊用力地舞動，天空飄着樹葉，地上青草搖曳。以時髦的香氣呈現出夢幻般的

構圖世界，與橋本花子所説的素描不一般，較之油畫又別有洞天。澄生的《初夏的風》，堪稱向志功畢生之路吹來了靈光之氣吧。其時，澄生嘗試了不少可謂「風系列」傾向的作品。

一九二八年，志功如願以償入選帝展，在下澤木鉢郎的引薦下，拜訪了當時版畫界的領軍人物平塚運一。這樣一種處事方式，才見志功精進不息的真實懷抱。既然對家鄉父老發誓了不入選帝展不回家，就連父親的死也不回；即使對帝展的評審方向、帝展的繪畫識見心存疑念，仍然非入選不罷休。

據説送交入選作品時，他在題為《果園》的二十五號作品背面封入善知鳥神社的護身符，祈禱作品入選，然後用他那把陽傘挑着就出門了。

去看帝展的發表時，我準備好了車錢。每次如此，打算一入選就直奔青森。當上野森林的夜空響起我的名字，宣佈入選帝展的一刻，我的腰不自覺地軟綿綿的，一屁股癱在地上，心裏一直在呼喚着父母的名字。父親在我進京第二年去世。——我從青森車站直奔父母的墳塋，抱住墳頭，向父母道歉：「不孝的兒子來遲了。」涕泗滂沱，全身的力氣一下子被抽空了。（《板極道》）

報告了夢寐以求的帝展入選，榮歸梓里的志功，這次回去有兩大收穫，一是與

終生伴侶千哉子相識，一是暢遊龍飛岬，盡情描摹了津輕的風景。

回鄉前後，志功開始與松木合住——松木進京後，在中野區的沼袋建起了工作室。因為覺得標準日語說不好的人湊在一起更快活，所以開始了共同生活。

那個時期他到上野的美術館送參展作品，就是用陽傘的柄挑着畫布，從中野徒步走到上野送去的。

版畫開眼

通過川上澄生迷上了版畫的志功，把立著大寬領、裙子被襯裙鼓起來——權且謂之貴婦趣味的西洋婦人像，製成了小品版畫。

《威廉射箭》，這幅發表在當時平塚運一、前田政雄、畦地梅太郎、德力富吉郎、下澤木鉢郎等創辦的版畫同人雜誌《版》上的小品，是突出反映志功這個時期傾向的作品之一。

十一厘米見方的小幅畫面，不過比藏書票大一圈的小品，但較之澄生的作品更追求紋樣化，女人頭上頂著的蘋果，與環繞女人的、在輪廓線的四角置圓相照應，宛若將輪廓作小屋看，左側豎牌匾形的縱長圖塊，上書題款「威廉射箭……」。

有意思的是，題款被茶色顏料一筆塗掉，立著的女人腳處也用墨修改過一筆。對這樣的胡來，《版》的同人們想必瞠目結舌了吧。志功後來的上色毛病早有案可查，被視為不守矩矱、因重視表現而生的行為。儘管是有點相似，但又另類於澄生版畫的個性，鋒芒畢露。

刊於一九二八年三月《版》第三期的《陽傘映夕陽三貴人》，是貴婦趣味版畫的首次亮相，並持續至一九三一年青果堂結集刊出的版畫集《星座的新娘》。《版》於一九二九年七月出版第八期藏書票專輯後廢刊。話雖如此，這本來也只是限定五十部、同人們自娛自樂的刊物而已。

最後一期上，志功刊出了自己的藏書票，寫作「MUNEKATA（棟方）藏書」。

而一九三〇年後的《貴女行路》上寫成了平假名的「むなかた・はん」（棟方・印）。

他把志功改成志㓛，晚年一個時期署名志昂，透出他連名字也不喜因循趨故，而是依心情此一時彼一時，作為一個個自身的表現來揣摩的脾性。

《貴女行路》是四色的木板套印。連版上的刻字都肖似澄生，句子亦仿《初夏的風》的口氣，其全無懼色的勇猛吸收力，現在看了仍令人心驚。

後來者滔滔

前行者擋道

沿此路走的人

在畫框狀的輪廓線內刻字，並捺平假名的「むなかた・はん」（棟方・印）把文字收斂。「前行者擋道」，詼諧欣快地道出志功的鬥志，而「沿此路走的人」則是以武者小路實篤「沿此路走下去，惟此別無活我之路」為依據吧。

《星座的新娘》集十二件貴婦趣味的小品版畫，定價一日圓二十錢，限定出版百部。書中還可見「都都逸」（俗歌）調、效法澄生「想成為初夏的風」感覺的詩：

「花乎蝶乎　花乎蝶乎　蝶乎花乎　來也攪得人心神不寧」。

對於除了賣畫以外無以為生的志功來說，版畫尚算是個不錯的手段，他開始沉

迷於版畫製作時，還讓房東把五燭光的電燈換成了十燭光。這也是急於把回鄉報告帝展入選時認識、有婚約的千哉子儘快接到東京的心切使然吧。

然而，看來銷路並不理想。在《星座的新娘》發行的同時，他就徹底告別了貴婦趣味。

其後一段時期，他以作油畫的姿態作版畫風景。油畫亦不懈怠，從千哉子進京團聚前的一九三〇年到一九三三年，先後摘取東光會、白日會、聖德太子奉讚紀念展等的ＦＧ獎、白日獎、推薦獎等。

一九三一年四月，志功在神田文房堂的畫廊舉辦了油畫個人展。他用十錢三根的竹輪當菜撐上一周，或嚼一根緋魚乾兒挺三天，沒味了乾哂又挺三天。過着這樣的日子還能夠辦展覽，還得說是那個時代好啊。

志功多年後談起此事，提及近來年輕人辦個人展，又是場租又是畫框費、請柬印製費、郵資等，非有幾十萬日圓整數的存款休想發表的風潮，感懷自己生也逢辰的幸福，若放在今天，他要當畫家是門兒都沒有。當時，有畫廊的西洋畫商和收場租的畫廊尚屬稀有，就那麼兩三家喜歡美術氛圍的經營者闢出商店一角，提供給他們喜歡的畫家發表而已。

聽說那陣子下澤沒錢過年來找棟方，不巧棟方不在，他看着空蕩蕩的屋子，知道找錯了門，留下詩一首告退。曰：「一文不名訪吾友，友貧如洗何堪哀」。

志功在首次個人展使出了渾身解數，搬出迄今的全部油畫，陳列期間更是畫興大作，在掛牆的畫布上連夜作畫，卻無甚成果可言。

六月，長女阿鏡在家鄉出生；翌年，千哉子等不及，背着孩子進京來了，一家人權且安頓在六疊的一室[2]。據説開始時的早餐，夫人在當菜的豆腐上點醬油，志功還氣呼呼地説不要浪費！醬油是醬油，豆腐是豆腐，都當菜。

這樣的日子，承受着世間的常識難以想像的窘迫，卻硬要出版手工印刷畫集、辦個人展，這意味着什麼？不能不發人深省。在夫人心目中，期盼棟方以畫家名世是活着的唯一驕傲，她在堅守這個生活中，一定養成了隱忍堅毅的生活情感吧。

一九三二年，棟方以《越後龜田長谷川邸後花園》的版畫，獲國畫會獎勵獎。

擺脱澄生的影響後，這個時期的他表現出與平塚運一、下澤木鉢郎的版畫傾向一脈相通，線條粗獷、強調版畫效果的作風。

一九三三年，《版藝術》推出棟方志功專輯。發行五百部，在當時算多的，定價五十錢。平塚運一、恩地孝四郎、川上澄生，以及主宰該雜誌的料治熊太各具專稿。

那個偏愛製作星座之類的棟方君，恰似那位身着燕尾服的棟方君，而下期（筆者註，《十和田‧奥入瀨》以降）即近來的作品，則是穿藏藍碎花布衣的棟方君。二者無疑都是真的棟方君，而我更喜歡藏藍碎花布的這一個。（平塚

運一《棟方君》）

看那海那溪流那天空，到處充滿閃光的電波。它透過泡沫，譜寫出微妙至極的詩篇。這是以往的繪畫世界難得一見的技法。而它恰恰通過版畫技法得到最有效的表現。你是創出了卓越的版的功能之人。

那突兀呆板的線彙集而生的回味無限的世界，它表述的自然之玄妙，這一切讓我總要感謝作者志功棟方君。（恩地孝四郎《志功棟方氏的世界》）

而初期被狠狠地模仿了的川上澄生，則顯示出前輩應有的幽默的寬容。

直到那陣子，棟方大概還患有貴婦、貴女、花蝶的病吧。我似乎也有類似的病。

（川上澄生《星座的新娘》）

配合這期專輯，白與黑社也以《北方的花》為題，刊行了原版版畫集，收入十帧明信片規格的作品，限定二十部，售價十日圓。

志功開始製作版畫以來，歷一九二八年貴婦趣味、彩印木版時期，一九三〇年風景小品時期，分別留下一冊版畫集作為記錄，並於一九三五年因發表了把描寫的

筆致裝飾化、別開生面的《萬朵譜》，被推薦為國畫會會友。當時該會的版畫部會員，只有平塚運一、川西英兩人，然後就是新加入的志功。

至《版藝術》專輯為止，顯然是習作期。

剛開始製作版畫不久，志功在同人雜誌《版》上發表了題為《格》的感想文。

把雕在版上的東西印出來。版畫完成了。畫筆無法表現的心也被通透，本心的真實沁入含濕氣的和紙。這個過程，不亞於走筆的喜悅。那裏有「格」。

泰然自若的格。我向版畫追求這個好創作的格。

它與運筆的創作氣圍不同。為什麼？多麼詭譎。多麼神異。那裏有摩訶不思議。那是唯有版才有的蘊藉風神。是好創作的至高格調。我要向版畫追求這個絕對的格。二五八八‧十　志功

二五八八，是今天已被徹底廢棄的皇紀年。翻開戰前刊行的讀史年表，可知以神武天皇即位為元年，直至皇紀一一一六年（公元四五六年）之前的事件欄都是空白。第二次世界大戰，時值國粹意識甚囂塵上的皇紀二六○○年翌年，即一九四一年開戰。可見志功對時勢空氣有多麼敏感，而這篇短文卻昭示了他對版畫的自負，全然不似初學者。

創作版畫運動

這裏，先回眸志功對西洋畫壇的狀況感疑惑、從而加大對版畫關注的當時版畫界的背景。

昭和初年（一九二五年），公募展接受版畫參展的只有春陽會和國畫會兩家，春陽會以前田藤四郎、國畫會以平塚運一為核心。一九三一年一月日本版畫協會成立，岡田三郎助任會長，帝展自此才開始接納版畫。

首先帝展接納版畫一事，始於織田一磨向帝展提出了自己的作品，卻以徵集規程項目闕如為由被拒絕。他立即訴諸行動，以請願書形式提出動議，通過岡田會長呈帝國美術院會議。請求合情合理，因而被接納了。但限於編制，版畫權且被併入第二部西洋畫的其中一個項目。雖不能盡如人意，也只能見好就收。隨之，協會會員踴躍向帝展送作品，結果不出所料，質量欠佳。第二部評審員當中，多為對版畫有成見、不懷好感者，但版畫家的力所不逮，亦當在考量之中。總之，昭和七年（一九三二年）首次展陳數件版畫，開啟了被接納之途。

在當時的大環境下，版畫是純藝術，仍不被普遍認知，甚至有一評者發出愚論，謂版畫緣何不納入工藝部門。（《第十屆版畫展目錄》——日本版畫協會十年回顧）

使「版畫之國」日本在十九世紀末的歐洲名聲大噪的浮世繪，是大量以雕版印刷的大眾版畫。初印二百張後，視受歡迎程度，同一塊板木再印五次各二百張為初版，所以再版、三版就售出幾千張了。

它是與今天的印刷複製概念相同的大眾性普及品，而與今天不同的是，那需要浮世繪師即坊間畫師製作原畫，雕版師製版，印刷師配顏料、染料，印刷成畫師指定的顏色和調子，三者默契配合的產物。今天的印刷複製，是印刷出近似所選原畫的效果，而浮世繪版畫卻是參與製作的三種專業工匠共同研究完成，這種獨特的方法相當發達，從而，在輪廓內的平板色面描寫技術發達起來，產生了從法國印象派到後期印象派畫家們汲取滋養的要素。

然而，受眾的平民百姓並未把版效果的獨特性作為美術作品鑒賞，進入明治時代，開始謳歌文明開化後，反而更青睞西洋的銅版印刷、石版印刷的密度。浮世繪版畫的獨特性，輕易擺向了多版複製的精美印刷畫的方向。

一八七七年舉辦的第一屆內國勸業博覽會上，展出了寫生江之島、富士見山口的淡彩石版。其技法迅速被導入錦繪市場，美人畫、風景畫、風俗畫、歷史畫等等，都成了西洋畫家把玩的餘技。

一八八八年，《朝日新聞》作為附錄，印行了以西洋的木口木版畫³技術製作的盤梯山破裂圖。這是山本芳翠第一時間趕到現場寫生，並由合田清雕版製作的木

日本版畫。

版畫與報紙互動，使我們聯想起法國革命前後杜米埃等人開展的活動，遺憾的是它在日本竟朝着預示攝影普及的方向發展。而且可以說，此類新技術的出現，嚴重降低了社會對版畫美術性的認識。

針對這一狀況，一個名稱獨特的「創作版畫運動」應運而生，首先見諸於版畫協會回顧記錄中所見工藝的概念，即源自這股潛流。

一九〇六年由小杉未醒、山本鼎、石井鶴三等創刊、僅五期廢刊的美術雜誌《平旦》，然後有一九〇七年由石井柏亭、森田恒友、山本鼎等創刊的美術雜誌《方寸》。

其中，「刀畫」一詞尤為醒目，是山本鼎、石井鶴三發表的自刻木版的名稱。而倡導自畫石版的是織田一磨。

這類活動激發年輕版畫家躋身詩集、小說刊頭畫、封面裝幀等領域，特別是進入大正時期，文學界開始流行非自然主義文學，隨着蒙克[4]、比亞茲萊[5]的版畫在日本國內被引介，一批以自畫自刻自印──這個詞的特殊意義在於，強調與錦繪的複製性一刀兩斷，即擺脫原畫、雕版師和印刷師的工匠作業──的木版畫謳歌幻想風格的作家，脫穎而出。

以版畫建基的這批人，在一心一意消化寫實主義的日本近代美術史上留下了異色的一筆。他們包括集結在同人雜誌《假面》周圍的長谷川潔、永瀨義郎，以及創

建了月映社的恩地孝四郎、藤森靜雄、二十三歲英年早逝的田中恭吉等作家們。

當時的創作版畫幾乎都是用木紋木版[6]，這似乎是出於如何與錦繪版畫劃清界限的需要——錦繪版畫巧妙地利用櫻木堅硬的橫切面，作為版畫的潛流仍然根深蒂固。用柔軟的木紋木版，寫實性會被削弱。即使是寫生性質的作品，也會產生脫寫實性的效果。平塚運一、南薰造、岡本歸一、富本憲吉、戶張孤雁、小林德三郎等發表的即為此類作品。

後來成為陶藝家的巴納德‧理奇[7]，以蝕刻（etching）的名稱讓人們以創作版畫的姿態認識了銅版畫。明治末年，岡田三郎助也嘗試了銅版畫製作。

七十年代旅居巴黎、被法國政府授予藝術功勞勳章的長谷川傑，大正年間經美國輾轉到巴黎，在當地為銅版畫的魅力傾倒，完成了獨特的精湛技法，其步履很早就顯露了獨有的姿態。

致力於推廣銅版畫運動的是西田武雄，而石版畫的普及，則首推一九二二年來日的俄羅斯女畫家瓦爾瓦拉‧巴布諾娃（Varvara Bubnova, 1886-1983）。

山本鼎於一九一八年設立了日本創作版畫協會，會員有織田一磨、恩地孝四郎、石井鶴三、田邊至、戶張孤雁、平塚運一、前川千帆、旭正秀等。為了進一步團結四散各處的版畫家，振興版畫普及運動，一九三一年以該會為母體的日本版畫協會宣告成立，時期與志功開始深度關注版畫一致。

註

1 最初為一九○七年設立的文部省美術展（文展），一九一九年改組為帝國美術院展（帝展），其後又改組為新文展，一九四六年改組為日本美術展（日展）。最初有日本畫、西畫、雕刻三個部門，一九二七年增加了工藝美術，一九四八年增加了書法，由此成為綜合美術展。一九五八年後改為民營，設立社團法人日展；二○一二年轉為公益社團法人。日展至二○○六年一直在東京都美術館舉行，自二○○七年轉至「國立新美術館」。。——譯註

2 「疊」為日本房屋計算面積的方法，一疊為一張榻榻米，如此類推。一疊的面積依榻榻米的種類會有所出入。。——編註

3 即以樹木的橫切面作為板木。。——編註

4 愛德華‧蒙克（Edvard Munch, 1863-1944），挪威畫家和版畫家，現代表現主義繪畫的先驅。——譯註

5 奧伯利‧比亞茲萊（Aubrey Beardsley, 1872-1898），英國畫家與平面設計師。其作品對線條的運用和黑白畫的創造性十分出色。魯迅對其藝術大加讚賞，早在上世紀二十年代就介紹到中國：「視為一個純然的裝飾性藝術家，比亞茲萊是無匹的。」——譯註

6 即樹木的縱斷面。。——編註

7 巴納德‧理奇（Bernard Howell Leach, 1887-1979），英國陶藝家、畫家、設計家，與日本白樺派和民藝運動關係密切。——譯註

志功板画の開花

第三章 ── 志功板畫綻放

右圖｜1945 年｜鐘溪頌「龍膽」｜45.4 x 32.7cm

從習作期
的蛻變

習作期的修為與由此遞蛻的狀態，最能體現一個作家的素質。

立志當作家的人，為了確證自身內部表現意欲的本質，會效法先輩作品，反覆習作。是從感興趣的對象汲取精華化為我有，還是陷入陶醉的試錯中？倘若一再迷失其中，就無從拓展作為作家屬於自己的空間。

作家一詞，本來就是要自建旗鼓才會被賦予的頭銜。

對於棟方志功而言，入選帝展的樸素目標是為了讓人承認自己是畫家這塊料的一段台階，是拚上了全部生活的最大門檻。而挑戰這個目標時的滋養，來自風箏畫、燈彩繪以及印刷複製的梵高作品，這些就是他繪畫知識的全部。

在美院科班畢業的才俊競技抒懷的官辦展覽會場，他的出現顯得格格不入。而且其天賦的畫才，首先闖過了這一關，並在幾個畫展中獲獎。

在他對版畫開眼的時期，通過來自各展會作品群的刺激，燈彩繪、風箏畫和梵高的滋養，越發凝練出有效的成分。對油畫的疑惑，讓他生出大膽而率直的感想：

其實日本不過處於吸納西洋現代新知的總習作期吧。

從那時起，我對帝展辦油畫的方針產生了疑問。油畫有一種讓人莫名的東西。

那是什麼呢？這個疑問緣何而生呢？

當時，日本西洋畫壇是和田英作、中村不折、中澤弘光、岡田三郎助、藤島

武二氏等大家的一統天下，參加帝展的西洋畫家全是步其後塵者，而我偏偏認準梅原龍三郎、安井曾太郎二位先生，以他們為堪當西洋畫壇的兩座雄峰。

可連聖人如梅原、安井二先生，不也是洋人的弟子嗎？——身為日本人，我認為只有日本原汁原味的作品才見真工夫。我狂想着擁有自己開創的屬於自己的世界。

我眼力不濟，連模特身上的線條也看不清，乾脆一輩子不用模特吧。我的心裏祭奠着美，我就畫它。

沒有老師，沒有足夠的財力買材料。但是，我想找到一種排斥西洋畫所說的透視法、建立在佈局法上的畫業。為此必須抓住對於日本孕育的繪畫最要緊的東西，抓住日本的靈魂、它的執念，抓住那命根子的東西，否則沒有我的志業可言。——就這樣，我讓青春的激情熾熱燃燒，鞭撻砥礪自己，悉心尋求自我定位。

就在這時，腦子裏閃出一個天啟、或叫火球，光焰燃遍我的全身。曾幾何時令我把畫塗成一片紅的梵高，這時也是領路人。梵高發現並高度評價、讚不絕口的日本木版畫，不就是現成的嗎？對！就是它！用版畫去表現！將自己的全部交給它。（《板極道》）

這是他功成名就後在自傳裏的抒懷，所以表現出另一番雄心，但基本上可以認為，他不是與油畫本身訣別，而是告別西洋畫壇這個畫家群體。他斷言，那藩籬中無非聚集了揮舞新知的勢利小人，阻礙着鄉野一匹狼的前程。

反之，版畫卻處在黎明期，看不到太多人走在前面擋道，後來者也未必滔滔。志功看到了可以安身立命的坦途，在表現上也有優勢，即擺脫了他在本質上不擅長的寫實性，端看他怎樣用力。

國展會場方面也提供了由平塚運一負責、面積雖不大卻是版畫專用的展室，僅有的兩名會員在這裏可以得到足夠的佈展空間。如果做油畫，他就無法奢望如此厚待了。這種來自很世俗、直覺的自我定位的判斷，應該讓志功對版畫寄予了無限希望。

儘管以文明開化風格的多色木版畫嘗到市售的甜頭，又以寫生風格的風景木版畫在版畫專業雜誌上出了專輯，但是備受先輩呵護的志功卻全然不介意別人說了什麼，只把它作為習作期一心圖變。正像進京時的目標為入選帝展一樣，這時的目標是成為國畫會會員。

志功板畫

志功向第十屆國畫會展送去五件作品，《萬朵譜——櫻花》、《萬朵譜——矢車花》、《萬朵譜——藤花》、《萬朵譜——杜若花》、《萬朵譜——松、竹、梅》，被推薦為會友。

這個作品系列分別為四十厘米見方的畫面，擯棄了以往線條生硬的刀效果，功夫下在發揮運筆特有的柔韌筆觸上，以一色墨印突出紋樣之間的縈帶效果。這樣的版效果，在以往的版畫界前所未見。這是志功多年後揚棄版畫概念、號稱板畫（一九四二年以後）的作風特長的首次問世之作。

出展之際，特別在一個畫框的背襯上置三個窗口，竹居中，左右佈局松梅，為進一步提振各自圖紋化構圖的效果，另在左右獨立各置兩幅花圖。

緊接着，他在翌年製作了《大和秀美》。這大約是志功自《萬朵譜》嘗到了佔據牆面的會場效果後，經過自己獨自計算，試圖展示以橫幅壟斷整面牆的版效果吧。

其時，恰逢自家鄉奇遇以來過從甚密的福士幸次郎贈他詩歌雜誌《新詩論》，上面刊登了佐藤一英的自由體敘事詩《大和秀美》。題材取自《古事記》的倭建命，是歌詠他遠征的驍勇以及與美夜受姬、弟橘姬、倭姬戀愛的長詩，這首詩極大地刺激了志功對浪漫夢想的表現欲。

一方面，當人們按常規記作昭和三年（一九二八年）時，他卻迎合政府為皇紀二六〇〇年慶典造勢、弘揚國粹意識的調門，使用二五八八年——所謂識時務的本

能也在直覺中起作用吧。

武者畫和美人畫，也是志功兒時已爛熟於心的畫題。

他還通過《版藝術》接觸會津八一的書法，開始掌握文字的書法表現。順帶說，《版藝術》的創辦人料治熊太，是從會津八一發行《鹿鳴集》以來的早期粉絲之一，《版藝術》的題字也用了會津的揮毫。

試比較《貴女行路》輪廓中仿澄生的字和《大和秀美》中鑲嵌的文字，一望可知他如何深得其妙。文字追逐詩，穿插圖繪，製成繪卷風的長卷作品——這正是志功瞄準的目標。

於是，這件二十六乘三十七厘米、多達二十件的作品完成了，橫排嵌入兩個畫框，於一九三六年春搬入國畫會展廳。其時，國展工藝部的負責人之一濱田莊司[1]出現在會場，就像在恭候這件展品。對前一年的《萬朵譜》興致濃厚的濱田，惦記着那位作家今年有何建樹，特意來看看。這對志功來說是天賜機緣。其時，前輩正要志功把兩個畫框的其中一個搬回去。也許是像畫卷一樣鋪展開來、壟斷會場效果的意圖招致了反感。

經濱田邀請到場的柳宗悅[2]出面調解，達成妥協，以兩排橫掛的方式展陳。原想一字橫排卻不得不兩排懸掛的妥協，也許讓志功感到不忿，他以翌年參展作品的行動做出回答。從這個時期起，原來嘉尚志功版畫的版畫界先輩們，開始對他抱以

敵意。

恰成反比的是，他通過《大和秀美》的機緣，得到民藝協會的人們親密的支持。而與民藝的不期而遇，對志功其後的路顯然有利弊得失。既得益於民藝這個生活工藝集團在生活上的基本保障，也因此被圈定在「民藝作家」，形成為美術界不屑的慣性。

總言之，在《萬朵譜》中通過筆線的縈迴婉轉發揮出裝飾性效果的志功，在《大和秀美》上將文字納入了版效果。而且這幅作品，有生以來第一次給他帶來五十日圓紙幣整數的收入。柳和濱田叫來同道河井寬次郎₃商議決定，由民藝館出面收購這幅作品。是年一月，位於駒場的日本民藝館剛剛落成，伴隨開館得到的捐款等，購畫的經費也寬裕吧。

之後不久，志功被河井寬次郎帶到京都五條坂的河井家研修。志功受邀時沒敢說自己有妻室，因此也沒提過生活境遇，只是盲動地跟河井去了。

直到這時，我還沒有說我和千哉子是夫妻，也沒說有孩子的事。我不想讓這些先生認為，工作還沒做好就已經拖家帶口，而想讓他們看到與實力不足的自己相稱的狀態。我為自己不近情理的邪念、自私、虛偽感到羞愧，覺得對不起千哉子，也對不起孩子們。——原諒我吧，對不起你們！（《板極道》）

就這樣他在河井家四十天，住在理奇曾經住過的房間，每天聽河井宣講禪宗典籍《碧嚴錄》的故事。那不是艱澀難懂、裝模作樣的上課，而是在不受拘束、親如一家的氛圍中，站在同為作家的立場上的講授。

從前，中國有個供養了一位年輕修行僧的老婆婆，她有一女。僧人每天在她家食宿、去禪院參禪。不久道心增長，按照日本的說法就是要去本山級的戒律嚴明的寺院修行了。這位僧人臨動身時，老婆婆回頭看著難分難捨、眼淚汪汪的女兒，說：「你看看她的可憐相。據我一直以來觀察，這孩子是真心愛你。分別時起碼拉拉她的手吧？」聽到老婆婆出人意外的話，修行僧道：「哪裏的話。我的身體好比嚴寒中倚在冰冷岩石上的枯木。我正在修業，毫無與戀情、愛慕相通的世俗情感、熱情，絲毫尋不到這等東西。正是『枯木倚寒岩，三冬無暖氣』。」

老婆婆聽了大為激憤，斥曰：「你這個白眼狼，這個沒心沒肺的和尚。我這麼多年早晚盡心竭力地供養你，以為在生活中滲透了佛界的玄機示你，怎料你是這麼個冷血漢？我沒打算在家裏供養個負心的和尚。這是我的奇恥大辱。趕實與我心相悖。我沒有這樣示你。恃才傲物不可能真正修得佛道，心中無愛不能見真佛。我這兒出了這麼個不識佛性、不通人性的傢伙是我的恥辱。趕

「快給我滾！」

年輕僧人被老婆婆罵了出來，雲遊四方。又過了幾十年。老婆婆和姑娘一直忘不了僧人的面龐。一天，一僧來訪。看上去那麼強健、豐滿，儀表堂堂。他就是當年從這家出去修行的僧人。老婆婆懷著喜悅的心情歡迎他，熱情地款待他。這時，她又像幾十年前一樣，重複述說女兒的真情。

於是，僧人這次笑答：「枯木倚寒岩，三冬無暖氣。」

雖然以前和現在說的話一字不差，但內容煥然一新。這是懂得了佛性並忘記它，超越了的喜怒哀樂，超越性別的話。僧人並非說理，而是抵達其境界，覺悟溢於言表。老婆婆和姑娘都安心了，合掌施禮。河井先生講完補充道：

所以，歸根結底，因人的境界不同而不同。年輕時浮躁，不計後果，任性蠻幹，但心性一定，便能海納百川。無論禪還是工作，道理也是一個。年輕時操之過急，反而償事失機。人是在不知不覺間趨於成熟、圓滿俱足的。當然，先生為了讓我們年輕人好理解，對前面老婆婆和僧人的掌故也在思考過程中重新演繹過吧，這個故事始終滲透到我的工作中，生生不息。（《板極道》）

志功每天聽的是這樣的故事。沒有受過多少學校正規教育，沒有以知識的形態掌握常識的志功，總是最質樸地、拚命地吸收在某種機緣下受教於人的東西。它與

體內過剩的表現欲打通接合，尤其強烈吧。

《大和秀美》之前，其自我主張的表現效果是放大喉嚨一路吼過來，然而逗留京都四十天，他對佛心這個他力的世界打開了眼界。河井以禪語錄為例，向他灌輸自我意識的局限、萬物互依互緣、自他一如的世界觀。這時，志功初次體驗了抹茶的雅趣、作法，以及日本教養奠定的生活之美、之熨貼。

回到東京的志功，將這時的觸動傾注到大作《東北經鬼門譜》的製作上，他的思緒馳向故土，那是生活無以為繼，哪怕身邊的、其出生之鄉國的、寶愛的孩子也必須斷送、宿命的人業世界，那是一年有半年籠罩在暴風雪中、晦暗貧瘠的生活。

志功出於作為作家的自我顯耀欲，加之眼見自作《大和秀美》被擠成兩排時難以抑制的「等着瞧」的反彈，使他要求有高度和有寬度的畫面構圖。

《東北經鬼門譜》是由一百二十張一尺見方的板木拼接、「六曲一對」[4] 的大作。

工作不能以等同為基礎進行。說我要出這樣的結果呀，我想這樣做呀，是不能用自己的尺度去衡量的。我是這樣想，也是這樣做的。我想來個無與倫比地愚蠢、根本找不到答案的世界。這又是我第一次想以佛體入畫的板畫，在這個意義上是有益的嘗試。我是東北人，而且是在東北最邊陲、冬長夏短、苦

難深重的土地長大。那裏的百姓即使辛勤耕作，收穫也少得可憐，夏天就開始颳寒風，年復一年的歉收，是一塊不知道什麼叫豐年的土地。《周易》亦指東北為鬼門。出生在這塊土地上，是怎樣乖舛的宿命！這個宿命不是自己一個人的，而是土地承受的宿命。我在工作上寄託了祈願，借佛力賜福給它。

（《板畫之道》）

有若劈開六曲屏風的對接之處，於中間置鬼門佛，左右對稱佈局多個黑袍人物，只有人物的臉和手腳為白色。頻繁曝光的「真黑童女」「真黑童子」二圖，即取自這件給人感覺長得沒邊的橫幅作品的一部分，四尊中兩尊被畫成在上方遊向鬼門佛狀，兩尊為在下方蹲踞托舉的姿勢，背景的餘白全部以蔓草裝飾覆蓋，此二圖充分體現了全圖的特徵。

無論是表現觀念還是規模，這個取幅的跨度都展示了志功作為作家對自己的忠直。

以規模來說，從明信片尺寸至此，其跨度甚至看似單純。以《萬朵譜》成功演繹了花卉的圖紋化，以《大和秀美》描摹了神話人物，這次則假佛教教誨，但又未至於佛家的表現，毋寧說停留在沿襲《大和秀美》的民間傳說人物形象上，佐以《萬朵譜》式的花草而就。

說點題外話，別府的宇治山哲平談到他從版畫轉向油畫的機緣。他從一九三五年開始向國展版畫部送展版畫，一九三八年春第一次進京參觀了國展會場，目睹版畫部像受氣包似地只得一間小展室，而且牆面半壁為棟方志功的巨幅大作霸佔，其餘作品統統呈兩排懸掛的慘狀，目瞪口呆。相比之下，人家油畫例如庫田叕的作品，五件寬鬆地掛在敞亮的大展廳，頓感這樣下去版畫只有被棟方吞掉的份兒，受不了！第二年便改弦易轍了。

宇治山以翌年出展的油畫《冬山》，得到當時國展的重鎮福島繁太郎的支持而受到矚目，其後繼棟方志功，首次以抽象畫摘取了每日藝術獎。而這段話，既爆出了當時版畫在國展的定位以及當中棟方志功的狀況，彌足珍貴，又透露出作家登場的新陳代謝中饒有興味的情狀。

志功因《大和秀美》與民藝協會結下不解之緣，五位民藝協會幹部——河井寬次郎、濱田莊司、水谷良一、竹內潔真、淺野長量，為他成立了棟方志功後援會。每人每月出五日圓會費，由志功提供作品，這個模式此後持續了一年。

為此製作的市售作品、五張一套的《大和秀美》，從畫面正面塗了白與茶色的胡粉。它破壞了版畫的黑白效果，感覺就像繪馬的泥繪5，因此柳宗悅建議，何不從背面施色試試，也許能既不破壞版畫效果又能製造氣氛。

志功本想以《東北經鬼門譜》走近佛家，反而描繪了凡塵的卓越人物形象。接

下來他又以《華嚴譜》二十三圖，探究圍繞釋迦開悟境界的神佛像。

他描摹的瀰滿畫面、一個個單獨的人物肖像，從頂天立地的蓮花題字，到月神、

風神、海神、不動尊等躍動的生命力，各自被賦予了假托自然的戲劇性表情。然而

在那裏，人物仍被賦予了依各自表情紋樣化的背景刻線做裝飾。

到了《觀音經》三十三圖中，約一半是只有人物做了精細刻畫。同時，這裏導

入了上述柳宗悅對《大和秀美》指出的背彩觀念 6，從發表時起交替在作品背面施

茶色和藍色，待全部依次展出時得到了理想的兩色雜糅效果。

寄語《華嚴譜》的河井寬次郎，連同「遺憾的是真東西往往自嚴酷而生」的名

言，直逼志功人性的本質，表現出樸實真摯的師徒愛。

人比獸還不如——這已成為我們今天的常識。只要想到動物內在的睿智與本

能，不難發現，與之相比，人有多麼矯情。現在，我駐足在你那晶瑩剔透的睿

智和袒露的本能面前遐思。你身上有令人畏怯的東西。看了你的東西，心頭就

冒起了我們先祖曾在山野裸奔時的蠻荒之魂。你確實是喚醒隱藏在人深處之荒

魂的人。你對美是比別人加倍含羞且心地美善的人，同時，你又是天地不屈

的猛漢。正像你揮汗噴着唾沫有時跳起來講話那樣，你表現的東西也似揮汗

噴着唾沫跳起來一般。這看着叫人痛快。然而，設若有人把你的行為或表現

的東西視為野人的非禮，那必然來自潔癖、滯悶和禮儀的幽靈。你不用靈便的小刀而用大砍刀。——你有時如一陣風颳來，而且不是和煦清風，總似狂風大作，到處碰壁。你目不轉睛——顯然認準一點，勇往直前。過去的風神背上背着袋子，袋子裏裝着風，那是他的資本。而你的卻徒手空拳，赤身裸體。這個風神才是你的形象。——你是有知必有行的苦行者，奮不顧身如你者才能辦到。今年夏天，你的每一封明信片都在說着整天赤膊工作的喜悅。傳聞其時你是嚼着鹹鮭魚在製作《華嚴譜》，想必嚼鮭魚並非趣味或心血來潮吧。如此說來，這件事並不讓我感到意外。遺憾的是真東西往往自嚴酷而生，也該着你命定如此。你總能在別人打退堂鼓的地方挺住。可你又是透底純真的人。

一想到這樣的你，就讓我渾身發熱。（河井寬次郎《工藝》七十一期）

從這個時期起，志功把他的居室命名為雜華堂，並治印啓用。之前一直叫眺鏡畫室，沒有眼鏡就什麼也看不見，可見一種解嘲的達觀。任何時代都一定要買最高級望遠鏡的習慣，也是這個時期養成的。

另外，同年製作的《空海頌》一反背彩的做法，為強調黑與白的絕對效果而採用了拓印。主題取自與《大和秀美》同一詩人佐藤一英的字母詩，文字與繪畫參半。

刻字時若按常規印刷必須左右相反，為了避免由此產生的、堪稱版畫癖的文字單調

性，他用心發揮筆勢的動感，以刀代筆，運刀成字。

拓印，是在雕板上鋪紙，於紙上刷墨，不會像普通版畫那樣變成逆版。這種想法來自民藝協會在伊勢丹舉辦的琉球展，他在那裏看到世持橋及觀蓮橋的石欄拓印，「第一次見到活用浮雕拓下來的東西」而受啟發。

就這樣，志功找到板畫為實現自己表現欲的最佳平台，在這個框架下尋找最有效的主題，探究前所未有的技術效果，經過三年不停歇的苦鬥，竭第一期汲取的全部滋養製作了《善知鳥》，以版畫勇奪帝展特選，堪稱空前絕後，給美術界留下了他作為版畫家的決定性印象。

國展版畫部從一九三七年改成同人制，在迎來瓦爾瓦拉・巴布諾娃的同時，志功也晉升為同人。一九三六年恩地孝四郎被接納為會員。

柳宗悅的雜誌《工藝》，已相繼推出「華嚴譜專輯」（七十一期），「空海頌專輯」（八十一期），「觀音經板畫專輯」（二百〇一期）。

志功把青森市中央善知鳥神社的境內當成自家院子般成長，已詳述於上文生平處。善知鳥（uto），三個稀奇古怪的字和讀音，當中有一種與地處本州鬼門的土風相襯的神秘。

善知鳥神社，是哺育我長大的時空，無論何時身在何處，那個境內似乎都依附在我身上。——善知鳥村（青森市的前稱，我至今仍希望沿用善知鳥這個名字，叫善知鳥市。比起青森市來，善知鳥市的名字對這座城市不知要貼切多少倍。）——一次回鄉省親，在即將離開的那天傍晚，適逢十三月夜，安方町的高甚家還在離現在的房子靠左手兩三間時發生的事。只見變得殷紅的陰森可怖的月亮裏，現出了善知鳥。在善知鳥神社前那條出海的築港防波堤上，高甚的母親還有永三郎、春子、美代子、阿實，一輩人都在看，只有我怎麼看都是善知鳥。那以後我常以「善知鳥月」作畫。這種離譜的想法與其說只是心生迷障，更讓人有某種揮之不去的神秘感。此後，我再也沒有見過有善知鳥的月亮。（《板畫華》）

倘若詩人有靈感這個形式的冥思，並會以芭蕉「視物之光，務使言在心中不滅時」的呈現方式進入人的視野的話，可以說，這樣的一刻亦以過往的孜孜求索為熱

身，降臨到志功身上來吧。月亮中見善知鳥，這種由精靈崇拜帶來的與天地自然的接合，化為自身善知鳥月的畫題，祭奠為作品，由此讓人看到志功板畫的殊異可貴，而這個畫題正以決定性的意義來到他的眼前。

自《大和秀美》邂逅的水谷良一，成為志功在學養上依賴的先輩，志功常去他家請益，受到他的款待，接受關於美的啓迪。一次，水谷唱起了謠曲《善知鳥》，並舞給他看。這種契合，對於志功如醍醐灌頂，甚至超過接觸民藝以來深得滋養之恩的佛教教誨。

在「能」的幽玄世界，這個燈彩、風箏畫無緣的天上世界裏，自己體內脈動、血肉鮮活的鄉土象徵突如其來地登場，殷殷地述說着。青森市早年叫善知鳥村，市內至今有安方町，地名起源於民間流傳的故事：從前一位叫安方的貴人流落到陸奧，向當地漁民傳授生活智慧而深受歡迎，其夫人仁慈而有親和力，是人稱「善知鳥前」的美人，為當地人仰慕。

善知鳥神社，另一説是人們在神社水塘邊建了祠堂，把善知鳥前作為弁財天的轉世祭祀時遺存下來的。幕府末期的劇作家瀧澤馬琴，在他的隨筆集中引古歌「陸奧有謂呼子之鳥，啼聲曰 UTOYASUKATA（善知鳥安方）」，恐怕這個鳥名的離奇早已引起考證家的關注了。

中世紀的謠曲，是對散落各地的傳承文藝進行整理，如織錦般嵌入當時留下的

古典語言，並通俗地融入時下盛行的佛教教義而成。其中收入了東北的傳承、美麗動人的善知鳥母子情，讓志功感激無盡。

謠曲《善知鳥》的故事，是從人們狩獵的對象、一種叫「善知鳥」的海鳥説起。

這種鳥的母鳥，把雛鳥藏在連自己也很難找到的砂巢中，她把食物運來時叫「善知」，雛鳥答「安方」告訴自己的位置。於是，獵人模仿母鳥的聲音，捕捉雛鳥。

可是這個舉動教母鳥察覺到，她流着帶血的眼淚不停地找雛鳥，她的淚哪怕掉在獵人身上一滴，獵人也會被活活變成幽鬼。

故事從變成了幽鬼的獵人與行僧相遇開始，幽鬼拜托僧人，把事情經過告訴應該還在家守候的妻子，並將蓑衣和斗笠交給她。僧人聽完故事，前往拜訪這位妻子，對她講述生命之可貴、殺生業的無常之後繼續上路。

志功的構思，是把這個短小的故事製成二十九圖。

坐在半月的黑暗中、半邊身體發光在等人的《坐鬼》。描寫修行僧悟道時的《立山禪定》。描寫象徵事件秘密的蓑笠的授受場面的《拜托》與《蓑笠》。幽鬼與高僧分手，成佛、惜別的《立別》。暗示僧人繼承遺志，日夜兼程的《陸奧》。趕路僧的《下向》。僧人與百姓問路和作答的《尋路》《道答》。聞聲開門向外張望的妻子的《訪問》。收到蓑笠，母子駭異的《遺物》。僧人述説故事中獵人的《父親》。欲抓住眼前浮現的父親身影的《母親》與茫然自失的《孩子》。

中間置了滿篇只雕文字的地方小曲《籬》：「眾罪如朝露，慧日之日朗照御僧。

地處陸奧、地處陸奧縱深海岸松原，垂柳與汐蘆相摩之盡頭，那個湖岔的籬之島」。

傾述生命之玄妙的《下枝》。正在射箭，蒙昧而彪悍的獵人的《獲鳥》。描寫身背

雛鳥的母鳥、展現鳥兒們平靜生活的《樹上》與《水畔》。變成火球飛奔逃命的獵

人的《魂》。尋子母鳥恐怖的特寫《呼子》。哪怕上刀山下火海，不惜一切尋找的

《越海》《翻山》。祈願斬斷煩惱成佛的《菩提》之「南無幽靈出離生死頓生菩提」

的文字畫面。顯示生業無常的《惡業》。表示愛得切入骨髓的《化鳥》。描寫獵人

墜入惡報的痛苦的《惡道》。然後是肩負報應歸空安心的《成道》。

這樣看一遍，二十九圖的黑白世界，彷彿暗示着時下流行的戲畫（連環漫畫）

走勢。有很強的文學感悟的志功，通過迄今製作的組合板畫作品，創獲了自成一統

的板畫表現法。

志功把完成的作品拿給水谷看，並聽取水谷的意見，組《坐鬼》《下向》《訪問》

《樹上》《魂》《陸奧》《蓑笠》《母親》八幅，新刻韋馱天小圖一幅添作壓軸，

以三圖一排，列三排裝進一個畫框參加帝展，榮獲了特選。帝展接納版畫參展始於

一九三二年，當時的情況如創作版畫一章所及。不難理解，憑藉版畫獲特選獎是何

等駭世震俗之舉。據說在評審員中，木村莊八、中川一政等尤為支持。

這件帝展特選作品被裝裱成三幅一組的套裝，志功在箱蓋外側書「善知鳥曼陀

羅九曜版畫卷」，內側書「萬里水雲長　慈航亦何處——皇紀二千六百年　棟方志功」。此箱書 7 乃一九四〇年作。

就在特選消息傳來的兩三天前，志功的長女和長子患猩紅熱被送進了傳染病隔離醫院，痊癒了卻因為沒錢不讓出院。身為父親的，恨不得馬上從那種地方把孩子弄出來。他去水谷家借三十日圓治療費遭到拒絕，旋即去找位於淺草寺附近的龍泉寺住持、娶了濱田莊司的妹妹為妻的大照圓雄，借來二十五日圓，才把孩子們接出來。

志功當即發誓，要把此人作為終生的恩人。大照圓雄和志功的交情，揭示了作家生活與友情相扶的姿態，以及作家作為朋友的心理感受，不妨領略一下《善知鳥》當時的內情吧。

一到春、秋分的前後，大照就派車把我接到龍泉寺。我一不會念經，二不會待客，找我去能幹什麼呢？去了才知道是讓我寫塔婆。我用毛筆舔飽墨汁，像戲劇招牌常用圓黑體的勘亭流一樣，寫下又黑又粗、像要越出塔婆般的字。結果馬上哄動起來，有的說看不懂，「怎麼像存鞋的號碼牌，沒留個白地」；也有的讚的不是地方，說像相撲的出場排名表，「精神飽滿，連死人都寫活了」。這樣，一天下來總要寫上兩百個塔婆。這或叫任性揮運，雄壯蒼勁。

其實，這是大照的良苦用心。他想讓我賺到最豐厚的外快。每次分到一份布施，寬大的袖兜就鼓鼓的，我也跟着神氣十足，吹着口哨往家走。——《華嚴譜》《善知鳥》《上宮太子板畫》等，都是仰仗大照和尚的護持完成的。（《板極道》）

大照圓雄在那個時期召開的座談會（一九三九年五月）上發言：

棟方志功先生在這次文展二部（西洋畫）獲特選，成為社會名流，但他在圈子裏早已是有識者所共見的人物。我們敬服的是棟方氏那罕有的、取之不盡的力量源泉。以飽滿的力量擁抱一切，又不獨享其樂，這個同情同感的靈性正是棟方。所以任你怎樣愁腸百結，一接觸到棟方，保你心中陰霾消弭，自然產生「我也行！」的心情。我總能得到這樣的教益。

創作批評並非我們力所能及的，但他恒常保持清新的生活情感，為自己的人生架起一座座橋樑。消沉時、悶悶不樂時，我都會遠路拜訪中野的棟方家，讓他在肩上拍一巴掌，就能重振過來了。（《板勁》）

志功從那時起愛寫的「慈航」二字，即觀音的大慈大悲，指廣大無邊、無遠弗

屆的慈悲心。同時也寓意着志功自己生命的止泊境界吧。萬里水雲長，慈航亦何處。

恰如航行在海闊天空的普世慈愛。有知識教養的人，即使有傳授的知識，恐怕也昧

於慈悲心——不知道割捨些許生活，救窮畫家於水火吧。人生，就是扯不清的糊塗

賬，聰明一世與糊塗一時。不是説誰對誰錯，而是志功在患難中見真情，探詢慈航

又何處，堅信慈航，開朗向上的堅強人格，更讓人折服。

一九四一年初夏，大照圓雄患急性肺炎早逝。其時，天台宗僧人讓志功選悼念

大照菩提的院號，他毫不猶豫地選了慈航院。志功又在其枕邊發誓，為報答那時絕

處逢生、對孩子們的救命之恩，他死了也要叫慈航院。後來在一九五二年，曹洞宗

管長高階瓏仙向志功贈紫絡子、授他法號時，他便以「慈航院志功真海居士」拜受之。

《善知鳥》為始於《萬朵譜》以來的志功板畫歷程畫上句號，是告別過去、將

迄今界分為第一期的存在。發表《善知鳥》這年，志功三十五歲。

文人交友

志功家住中野大和町，為他與周圍居住的青年文士們交往帶來機會。最早結交的朋友之一，是詩人藏原伸二郎。藏原會馴小鳥，向志功面授機宜；他對古董也有很深的造詣，在美的感受方面給予了文學感悟強的志功以更豐贍的滋養。

而通過藏原結識的保田與重郎[8]，卻是對志功的藝術方向始終保持率直透闢的理解力之人。極而言之，保田的存在，是唯一一個擺脫民藝的集體嗜好，以美術的角度去關注志功工作方向的知音。保田以詩誌《KOGITO》（Cogito，我思），以及《日本浪漫派》為舞台，是文風犀利的文藝評論家，活躍在當時文壇的弄潮兒。

相識不久，由保田做編輯顧問的「Gloria Sosaete 社」推出的「新 Gloria 叢書」，就開始全面啓用志功的畫做裝幀。雖然書是只有三十二開一百五十幾頁，亞麻布裝的休閒本，但在書店架上一行排開，一定相當壯觀。試擇其主要刊本書目一瞥之：

藏原伸二郎《目白師》、保田與重郎《艾斯蒂爾為何而死》、中谷孝雄《昔日之歌》、前川佐美雄《紅》、伊藤佐喜雄《花之宴》、芳賀檀《杜伊諾的悲歌》、木山捷平《昔野》、小山祐士《魚族》、平林英子《南枝北枝》、齋藤史《魚歌》、津村信夫《戶隱的繪本》、田畑修一郎《狐之子》、淺野晃《評論楠木正成》、影山正治《MITAMIWARE》（吾為天皇子）、大山定一《詩的位置》、森亮《四行詩集》、外村繁《白花謝了的回憶》、田中克巳《楊貴妃與克里奧帕特拉》。以上，

為一九三八年到一九四一年出版的書。

此外，志功第一次給雜誌畫插圖，是福士幸次郎、佐藤一英、與田準一等辦的詩誌《新詩論》。為封面作畫，是藏原、中谷、淀野隆三等辦的同人雜誌《世紀》。做單行本裝幀，有一九三六年椎木社出版的百田宗治詩集《露天生活》，順便包裝了伊藤整的詩集《冬夜》。同期，還有在堀口大學[9]的詩集《威尼斯誕生》中，作為別冊附錄的手彩板畫作品，限定百部發行。

昭和一〇年代（一九三五至四五年）初期，志功在出版界的裝幀和插圖工作，大部分不是板畫，而是水墨著色的親筆畫，預示了他在美術範疇今後多姿多彩的活動。

保田初期的評論集《日本的橋》《後鳥羽院》，都用志功的裝幀出版。

那時他已經發表了《大和秀美》，不少人為這位不世出的天才驚嘆、感動，為這個國家出現了名垂史冊的同時代藝術家而歡欣鼓舞。我是領頭這樣想的人。我對這位天才的出現懷著崇高的敬意。從遠處以敬畏的目光，看著這位高度近視的人在高圓寺街頭闊步疾行。那時的志功形象，至今對我都是最重要的。

藏原說給我介紹棟方時，我說經常在路上遇見而且打過照面，藏原卻說只是路上一走一過的話棟方根本瞧不見。即使是那時，棟方與文士打交道也比畫

家多。說是文士，多半是文壇圈外的年輕人。——那陣子肥下氏（《KOGITO》編輯）家在大和町，位於高圓寺西北角，往東走不多遠就是棟方家，從那裏到我的臨時住所也就幾百米的路。從我那兒往南是古木鐵太郎的家。他說在寫小說，卻只是端坐着，很少下筆。那個模樣夠酷的。從這裏跨過省線電車（運輸省所屬）的中央線路軌，車站附近背面的小樹林中是木山捷平的家。再往南走，住在堀之內的是中谷孝雄。往前的東田町有淀野隆三，附近有外村繁，然後住在松之木的就是藏原。（保田與重郎《棟方志功畫伯》）

的直覺，清晰勾勒出由我分期的、從習作期到板畫第一期的志功的為人與生活。

看看一九四一年二月《月刊民藝》雜誌上藏原的回憶文章吧。這篇文章以詩人

第一次見到志功君是十二、三年前的事了，互相往來則始於十年前。志功君那時什麼樣，現在還什麼樣，從那時起就既畫油畫又畫日本畫又作版畫。有人以為他是最近才開始作版畫，那就錯了。他那時作的奧入瀨溪流的版畫中已有傑出之作。我對志功版畫的驚異，自打那時開始。那是個即使作品不同凡響也不會得到社會承認的年代，所以他和我一樣傷時不遇。當然，骨子裏的真藝術家，困頓也是合乎常理的，完全不丟人。反而是千方百計趨炎附勢、

不知愁的傢伙們丟人現眼。他的日本畫中，寫松竹的也頗精妙。一次，我就

在舊貨店碰上並買過志功的日本畫。當然，他的主業是油畫，但十年前已經

開始熱衷版畫了。那陣子他養貓頭鷹，兩個孩子多半時間放在老家。志功和

貓頭鷹兩個人過日子，就住現在這個家的附近。那個時期我去他的家去得最

勤。他常常和貓頭鷹大聲講話，大冷的冬天也滿頭大汗地刻版畫。我以為有

人來了，探頭看看卻沒人。喂！我喊他也不回應，樣子活像阿修羅，全神貫

注。他工作時大聲自言自語，拒人於身外。我在他身邊待了一個時辰，他好

像剛發現，吃驚地擁抱我。可他又是非常謙遜的人，對我不着邊際的胡吹亂

侃細心傾聽。見到志功君，我才第一次見識了真正的「人」，不說謊的人，

粹美而朝氣勃發的人。我想到自己，心想我得照着這個樣去做。我打心裏驚

訝、尊敬他。可是我這個人嘴硬，想方設法托詞掩飾自己的弱點。這些雕琢

技巧在他面前一文不值，我傻眼了。不得不認輸、服他了。和他兩個人說話

時，房間的拉門在顫抖。這是真事，他的話是從人的最深層爆發出來的聲音，

感覺是不摻半點虛假、純粹的人聲的響動。這種聲響當然也讓拉門為之顫動。

一字一句都像《萬葉集》歌人的語言，新鮮、活靈活現。這個人有語識，我

想志功若寫詩一定都是好詩吧。志功過去寫過詩，我對此也很服氣。

花中無裳

裳在裳中

我在版畫上見過這首奇僻的詩。

現如今他在大和町的住所，是位於公共澡堂旁邊兩間廉租房的一間。一進玄關，正面牆上畫的是巨幅的觀音水墨畫。來看望志功的人無不誇這幅畫，見到我時都說「想要那樣的畫啊」。那實際是野潑的畫，卻相當不錯。房東在棟方搬家後，愛惜那個壁畫就好了。也許會說志功把牆給糟蹋了，要他賠償損失也未可知。上了玄關即是三疊的房間，堆着滿滿的油畫工具，再一進是六疊的客廳。三面的拉門上是畫得滿滿的、令人愕然的禿頭章魚亂舞圖。這是一大傑作，比足利時代的書院襖繪[10]有過之而無不及。借用他家的便所，那裏也有讓人不勝惶恐的觀音畫。懦弱點的人，恐怕上一半就要放棄。以樟腦丸的代用品來說，那也太珍貴了。我在他家每次去便所，必惶惶然退縮回來，懷着一種無法形容、莫名其妙的心情。實在難得的是，邪念會一股腦兒地被滌除。等回到房間再看，火盆前是屋主本人那個大近視眼且汗津津的尊顏，有時穿阿伊努的 attus（椴樹纖維織的衣服），或英國村姑穿的那種通紅的女人上衣、舊工作褲，盤腿大坐。他用河井先生製的大青茶壺，向同是河井先生製、帶志野風紋樣的大茶碗裏，為我斟粗茶；又用震耳欲聾的大嗓門，不勝其煩、急不可待地招呼着不出兩朱遠、在廚房裏的賢惠聰明的夫人，又是點心又是乾

果啦水果啦，總之是忙不迭地吼。其間，他大談藝術論，連敲帶打地亂摸孩子的頭，舔犢般地抱起來愛撫，沒個識閒。那個忙法，冬天出汗也難怪。總之，他好像整個身體是能量塊，一刻都不能閒着。我從沒見過志功發呆，或凝定不動。（藏原伸二郎）

志功終生用作枕前屏風的兩曲半對，右半書保田與重郎在《日本的橋》中記述過一篇雕在橋的擬寶珠上，母親為供養孩子而作的文章：「吾兒堀尾金助自天正十八年（一五九〇年）二月十八日奉命征討小田原，中途殞命，年方十八，相見無日，心實堪哀。今當此橋落成，為母潸然淚下，唯願吾兒即身成佛。至逸岩世俊之後世又後世，得見此文者請為他念佛祈禱，是為卅三年之供養也」，左半是藏原伸二郎書的自詩：「蒼鷺飛吧」，幻象的蒼鷺從黑暗的地底飛起來吧。我把奇怪的原始思想，深深藏在大腦深處，變成可憐的蒼鷺，飛向遠山的沼澤。」揮毫時間是一九三九年十月八日。

水墨畫

這個在大和町租房的廁所牆上畫的觀音，似乎遠近聞名。其中也有女性不勝惶

恐，不敢解手就出來的，於是志功在畫的一角題贊：「水中石佛，不恐濡雨」，告

訴人家不必介意。

此語出處雖不甚了了，但他在河井寬次郎家，以《碧嚴錄》為教材時，曾一則

一則耽讀，至第八天説：「先生，《碧嚴錄》説了半天都是一樣。則題雖然不同，

但第一則也好第一百則也好，説的都是無吧。」把書奉還給河井。河井説：「從前

有個叫丹霞的和尚，他在一座叫慧林寺的寺廟見到好友伏牛和尚。天很冷，沒有東

西取暖，於是丹霞進正殿拿出木佛給燒了。這叫丹霞暖佛，也是個公案。不管書還

是佛像，都『燒卻了』。我的課也到此為止。對棟方，版畫不是製作，而是誕生的。

就看你的了！」對於獲得河井寬次郎直接印可的志功來說，佛像也是人的生命力

假托的形象，對於身為畫家的自己，凡是能夠表現的場所，都是拚命相向的對象

而已。

少年時在家鄉就被叫做畫痴的志功，只要有筆墨，其畫痴的天賦畫才就不分時

間場合，水墨畫隨手拈來。而且有求必應，不論何時何地，不管什麼畫題都畫，在

畫家強調個性、自我主張的近代以降，這個姿態的畫家少之又少。

早年小學教科書上有這麼個故事，雪舟11在寺廟當小和尚時，因為一些事情被

長輩申斥，被綁在大殿的柱子上挨罰時，用腳趾沾着淚水在地板上畫了隻老鼠。這

種故事在現代畫家的傳記中已經絕跡，但在志功畫痴綽號的背景中，卻能隱約感到某種與之息息相通的東西。

也許在這個意義上，志功是古風日本畫家系列的最後傳人。後來他以板畫在國際的現代美術史上確立了突出的個性；大約同期，在水墨畫上也強調個性化解釋，用「倭畫」的特異名稱，其根基卻在透過水墨畫，抒發對源於畫心的夢幻世界的迷醉。

一九三七年，正當志功在中野大和町安家，開始與文人雅士深入交往之時，日中事變12爆發了。

從這時起，志功開始為出征戰士在布上畫老虎相贈。

這與他兒時畫風箏畫送給朋友討喜的畫痴心理一樣，是對在自己無法親臨的戰場上為國捐軀的同胞，送上真誠的禮物。有道是虎行千里必凱旋，志功的畫就是為了祈禱有去有還。其間，撞上他正在畫老虎的保田與重郎，記錄下其情景。

在過去的戰爭中，支那事變初期，畫伯已在布上畫了一千多張老虎圖。都說虎行千里必凱旋，畫伯一開始沒特別在意畫的老虎圖，一傳十十傳百，盛傳有了它征旅無恙，來乞虎者絡繹不絕。不知畫伯赫赫盛名的那些老媽媽，摸到畫老虎的先生家門，拿出自帶的白布。他以最滿足的表情迎接了對方。畫

當然是奉送。

我見過一次他在揮毫。如他一貫作風，大聲吼着說話之間，猛虎一氣呵成躍然

布上。他已經氣喘吁吁，大汗淋漓，抓起畫好的虎圖站起來，把它掛在隔壁

房間的神龕前開始祈禱。端着肩，全身繃直，顫抖身體。實在是怪異的祈願

形象，不久張開手指，連續擊掌。那是不間斷的擊打。他揮小刀時、運畫筆時，

和這個祈願時的氣勢完全一致。全神貫注，無懈可擊。但是我徹底驚呆的，

是這個大喘氣的祈願後頭的動作。

他忽地抬起頭，把奉祭在神龕上河井寬次郎翁製作的酒壺，大把抓地拿起來。

同時左手將神前的猛虎圖捏着提起來，仰脖咕咚含一大口酒壺裏的神酒。然

後面對神前，左手舉起猛虎圖，把含的一大口神酒，其勢難當地以巨大聲響

向自作的虎圖噴放出去。在濛濛酒氣中，我久久地為這個奇異的祈禱感銘。

這個來勢兇猛的祈願儀式，不是人們普通意義上編排出來的，更不是有意要驚

世駭俗。一定是自然的衝動發明，變成這麼一套程式。從起筆到一口氣噴神

酒，一共用不到幾分鐘，呈顯平素的棟方風範。我真切實在地感覺到了靈異。

我親眼目睹了可怖的神一樣的人。這才是與我所見畫伯的為人與其藝業最相

符的行為極致。

他就是這樣，為不相識不知其名的人，畫了幾千張猛虎圖。一切都是他的真

心實意與熱情坦誠的體現。（《板響神》序文）

文章作於一九五二年，其時保田與重郎正面對戰敗後的人心惶惶，忍耐着激越的情緒在家鄉櫻井蟄居，所以感覺些許高揚的文意，然而關於志功揮毫畫虎的描寫，卻讓人彷彿身臨其境。

志功在青森時對寫生的風景施禮言謝的用心，在面對遠征千里的人心時，對畫老虎更要多一份鄭重吧。

年譜上可見，第二次世界大戰末期，他為鼓舞海軍士氣，畫了四百五十張不動尊圖，亦應出於同樣心願所為，但從特別記載着張數看，老虎的幾千張似有誇大。

然而，這個作業的描寫，對志功水墨畫的特質卻是一針見血。

文中有口裏「含酒」，而志功卻是不能沾酒精的。考慮到他只呷一小盅酒就犯困的體質，這個神酒的記述更具真實性吧。

那個時期，志功看了富岡鐵齋遺墨展作的隨想，明確傳達出他對水墨畫的思考以及對繪畫的看法。

聽說鐵齋有言在先，若看自己的畫請先看贊文，這話我也不想按字面解釋。

他的心情與其說想讓人讀字面的解釋，不如說主要還是想教人看他畫得滿滿

當當的整個工作吧。

鐵齋喜用那個亮麗的紅（洋紅），最是讓我開心。無論畫桃花還是櫻花，設

色都是它。而且不管三十、五十、八十歲的年齡段，總有這個顏色相伴。如

此大膽使用這個顏色的南宗畫家獨一無二。這個紅，是鐵齋其人捉摸透徹的

紅。——鐵齋施色的另一絕，是點在人物面貌上那種獨特的砥粉色（代赭色中

摻墨的顏色）。酣暢的墨線勾勒出臉的輪廓、眉毛，然後若無其事地截斷墨

色基調，以砥粉色畫完眼瞼、眸子。這種畫法迄今可曾有過？這是完全超乎

尋常的手法。用這個手法完成畫作，鐵齋本身也心生歡喜吧。而且是連鐵齋

也難得一遇的歡喜吧。（此類實例出現在將近晚年，總體上也只有屈指可數

的幾件。）況且別人即使模仿也是徒然，既不可能掌握也不會成為畫技。

（一）反映於畫業上的人格高度——及身的高度

（二）畫業鑄就的高逸——其成就的高度——畫格的高度——由裏而外的高度

這兩者需要區別開來看。我們從鐵齋的遺作也會感到沉重、讓周圍空氣凝固

的緊迫感，可以認為那大致來自（一），即心情上的高度。但我感覺就本次

遺墨展的範圍而言，未能接觸到更進一步，相當於（二），在本來意義上畫

格高超的作品。

何謂畫業鑄就的高逸？就說一個點吧，它是擺上去的點還是砸上去的點？一

條線，它是劃的線還是拖的線？⋯⋯必須是在此類細微處見自覺，在那裏鑄

入畫家自身「高貴的」直覺、思維。（話雖如此，絕不意味半點臨深履薄、

鈍刀子割肉的小聰明。）如此，讓「品」「位」在一點一畫上躍躍欲動，就

是作為畫業的高度吧。而要抵達這個高度，只是忘我地——如前述「急就章」

的做法——一定相當困難。即，這雖然是以生產的心情——自覺地——可得的，

但要是不渴求就得不到，鐵齋是所謂不為也，非不能也。

鐵齋若真想得到它，就不會有那種滿紙的畫法了，這一點從常識上不難想見。

還有那個砥粉色的臉，假如那時他的目的果真是畫有高度的東西，就會始終

以白描去完成而不是那個樣子了。說它畫技拙劣，也無可否認吧。然而從鐵

齋來說，有一種不問結果好醜、不拘繩墨、見獵心喜的忘我歡悅。那裏是不

求高邁的，更像藝術家的大愉悅，莞爾的一笑。想到這裏便發現，現代日本

畫中有一群與鐵齋的傾向截然相悖的人，如已故土田麥遷氏、安田靱彥氏、

小林古徑氏等等。（雖然我也曾對這些人心醉過。）

這些人確實都有立意高遠的工作。但在他們身上，難道不是常有苦心經營獵

取的高遠，那種精於打算的高遠之憾嗎？即，那是以他們清純或細緻或精巧

的筆致和構成法而得的、萬無一失的高遠，卻終難抵達畫境的高逸，大多充

其量是停留在「畫意」的高度吧。而這種態度，一方面又全然沒有愉悅、沒有

一〇七 ｜ 一〇六

忘我的歡喜可言。既然如此，莫不如不期冀高遠，起碼收穫鐵齋那樣的愉悅，倒是更像個畫家吧。（《板散華》）

《善知鳥》獲特選的一九三八年十二月，志功已隨河井寬次郎赴倉敷的大原孫三郎府上，應邀為大原之子總一郎夫婦旅歐美歸國的歡迎宴畫襖繪去了，《文藝春秋》[13] 一九四一年正月號上，志賀直哉在隨筆中以略帶苦笑的語氣記道：講述這件事的河井説，志功的水墨畫「出鐵齋上」。

然而，就算他當時有「畫伯」的盛名，也只限國畫會內外和民藝協會、以及「新Gloria叢書」裝幀界的範圍，與今天的普遍認識相去甚遠。恐怕點到現代日本畫家軟肋的這個卓見，在當時也被完全封殺，被當成蹩腳畫師的信口雌黃了吧。

在志功經營副業的時代有一則故事，有人從日本橋的白木屋（今東急百貨）給他尋工作，是在陽傘上作畫，他畫好百把傘交工時遭到怒斥：好端端的傘給你糟蹋了，賠傘錢！讓他很鬱悶。

沉浸在無我的歡悦中，沒入畫境──這，就是志功水墨畫的姿態。

其性格

志功的奇行與他在畫業上表現的超常活力，在那時的所謂知識人群中，似乎出現了與異常兒等量齊觀的傾向。

時值式場隆三郎拿弱智兒的剪紙畫做文章，把山下清捧為天才之時，異常兒的美術才能在媒體引來熱議，有人還把志功與山下清相提並論。志功當然感到煩厭，就自己與山下的不同詳細申白。

我曾寫到，只照搬寫生的東西雕刻出來也不是板畫，這是千真萬確的。在裸體、一絲不掛的人額頭上加個圓星，就成了完美的佛，這是至可寶貴、感激無盡的。它就是給你變成佛。臉上點上星和沒點上，決定了是單純的裸婦還是變成神佛，這個大世界讓人心喜。只有板畫的大世界有如此神力。絕不能有板畫是佛、或者是神的區別。為此，為作板畫而作，是做不到的。要變成呆子傻子，那裏才有板畫。

然而，時下被捧上天的山下清卻沒戲。山下清怎麼著也是山下清，命裏註定不能成佛。因為人性是另一回事。山下清是因為病性成就的工作，而不是出於他的人性，那樣沒時沒晌不知厭倦，作為人果然是悲愴的宿命。山下清那些不經過人性的作品，終始脫離情意的世界、時間的觀念，是最讓人難以消受的事實。據前不久的新聞報道，要以山下清的畫為底畫作大幕，讓人不勝憂慮。

這樣的頭腦發熱，後果堪虞。山下清，一個不懂佛的人，你用他的作品製作演繹人生百態的劇場大幕，甚至讓人覺得是反人類的謬誤。（《板畫之肌》）

山下清是弱智兒，因點彩派風格的貼畫被吹得天花亂墜，其作品《煙花》一時間成了熱議的話題。那是精神病學者式場隆三郎——精神病院的經營者、美術愛好者，也是民藝運動的一員，打着「日本的梵高」旗號在包裝炒作他的作品。

梵高一名用在這裏，嚴重誤導了公眾對梵高的認識。所幸這位式場有對志功做的心理學性格分析實驗（一九四一年一月）報告存世，證明因弱智而異常的山下清與畫痴的截然不同。

性格分析

榮格將人的氣質分為內向和外向兩大類。內向即消極、沉鬱、因順、隱忍的氣質，外向則是積極、開朗、順應性強、衝動的氣質。淡路圓治郎氏通過對幾千人實驗的結果，發表了向性指數研究。由五十個問題構成，包括關於外向性跡象的二十五問和關於內向性跡象的二十五問，受驗者逐項反思自己的性情，做出「是」或「不是」的回答。假如無法確定時，不必勉強回答。所有問題都被理解為「是」或「不是」的回答，一方表示外向性，反之表示內向性。

接受這個實驗法的棟方回答如下。

向性檢查法

（仔細閱讀以下五十個問題，反思自己的性情，與提問一致者，在「是」，反之在「不是」做——記號。無法確定「是」或「不是」時，可以不回答。）

1、即使瑣碎的小事也耿耿於懷嗎？是，不是

2、能馬上下決心嗎？是，不是

3、為了保險起見，要三思而行嗎？是，<u>不是</u>

4、事後能改變決心嗎？是，<u>不是</u>

5、喜歡實踐勝過思考嗎？是，不是

6、不開朗嗎？是，<u>不是</u>

7、怕失敗嗎？是，<u>不是</u>

8、馬馬虎虎嗎？是，<u>不是</u>

9、不愛說話嗎？是，<u>不是</u>

10、感情會馬上外露嗎？是，不是

11、愛鬧嗎？是，不是

12、見異思遷嗎？是，<u>不是</u>

13、對事物狂熱嗎？是，<u>不是</u>

14、能吃苦嗎？｜是，不是

15、得理不讓嗎？｜是，不是

16、議論愛偏激嗎？是，不是

17、小心謹慎嗎？是，不是

18、動作機敏嗎？是，不是

19、工作細緻嗎？是，不是

20、喜歡顯耀的工作嗎？是，不是

21、對工作忘我嗎？｜是，不是

22、是空想家嗎？是，不是

23、過於潔癖嗎？是，不是

24、對自己的東西很隨意嗎？是，不是

25、浪費多嗎？是，不是

26、愛說話嗎？是，不是

27、不愛理人嗎？｜是，不是

28、會開玩笑嗎？是，不是

29、容易受挑唆嗎？是，不是

30、倔強嗎？｜是，不是

31、不滿多嗎？是，不是

32、介意對自己的評價嗎？是，不是

33、想評論別人嗎？是，不是

34、自己的事能交給別人嗎？是，不是

35、討厭別人指手畫腳嗎？是，不是

36、能在人上控制大局嗎？是，不是

37、能虛心聽取別人意見嗎？是，不是

38、用心周到嗎？是，不是

39、會隱瞞事情嗎？是，不是

40、會馬上同情別人嗎？是，不是

41、過分信任別人嗎？是，不是

42、記仇嗎？是，不是

43、害羞嗎？是，不是

44、喜歡孤零零一人嗎？是，不是

45、交友困難嗎？是，不是

46、在人前不怯場嗎？是，不是

47、在顯眼的地方總是退避嗎？是，不是

48、與意見不同的人也能平易相交嗎？是，不是

49、愛管閒事嗎？是，不是

50、不吝嗇地給人東西嗎？是，不是

向性指數按以下公式推算。首先檢查受驗者的答案，計算外向性反應的總數，與未做出「是」「不是」選擇的無反應總數。這時可不計內向性反應。

$$向性指數 = \frac{外向點 + \frac{1}{2}弱反應數}{25} \times 100$$

公式中的分母25為理想的兩向狀態，即外向與內向兩種傾向取得平衡時的標準外向點，所以向性指數可視作表示個人氣質向性的均衡程度的指標。完全不具備內向性素質的極端外向型人，五十題會全部做出外向性回答，所以向性指數為200。反之極端內向性人的外向點為零，所以指數也為0。另外，不偏不倚完全兩向的人指數為100。即是向性指數以100為中心，以0到200的數值表現出來，100是理想的兩向狀態，增至100以上是外向傾向強，而減到100以下是內向性傾向更勝。離100越遠，則外向性或內向性越強。所以，一看向性指數，立即知道處於哪種傾向，可以表示個人氣質的特長。

日本男子的標準，如下表所示。

外向	IV	187 或以上	超外向域
	III	186-165	
	II	164-143	正常域
	I	142-122	
標準…	O	121-100	
內向	I	99-78	
	II	77-57	
	III	56-35	超內向域
	IV	34 或以下	

棟方的向性指數為150，相當於外向域II，即正常域的最高值，並非超外向域。——社會上一些評論指，棟方看似天下奇人，其實是質樸而富常識的人，亦暗示了這個結果。事實上他有好衝動的一面，也有平和的一面，表示為數字後，兩者相抵，才產生出這個結果吧。我又進行了檢測注意力和精神活動速度的「布爾東試驗」，其結果如下：用時：九分四十秒；脫落數：六個；誤數：零。

這個測試是從打亂的各種圖形中選取一定圖形的測試，常人平均時間為八分鐘左右，脫落數平均十七個，誤數（誤將其他圖形抹掉）為零。棟方雖用時略長了一分鐘，但脫落數只是常人的三分之一。從這個成績看，他的注意力相當犀利，精神活動能力旺盛，即也擅長做嚴謹的工作。他那看似粗線條的筆，

其實也很適合做細工。這個意外的結果與上述的向性測驗亦吻合。將棟方看成古怪的脫離常規者是膚淺的結論，他的平常面很寬，可以認為他是在這個範圍內展示着最出色的活動。（式場隆三郎《棟方志功的性格》）

為什麼要做這種測試，從試驗者是炒作山下清的人這一點，也不難察覺吧。在這裏也能感知到從對畫痴的蔑視衍生的、眾目睽睽的空氣。

志功的畫痴，與具備常識教養的人「一時羨慕仕官敬業之地，雖有心入佛籬祖室之門，然為風雲遙渺苟身，勞情於花鳥，苟為人生之謀事，終為無能無才只繫此一線」（芭蕉《幻住庵記》）、終於發現自身才能的路數不同，因為志功從學制到家庭均未得到常識性教育的機會，他只是將來自強烈感性、順遂畫心的事，建立在與生活融會培養起來的忠直人性上。

1 濱田莊司（一八九四—一九七八），日本著名陶藝家，民藝運動最具代表性的陶藝家，日本民藝館第二代館長。一九五五年獲第一屆重要無形文化遺產「民藝陶器 人間國寶」稱號；一九六四年獲紫綬褒章；一九六八年獲文化勳章。——譯註

2 柳宗悦（一八八九—一九六一），日本民藝運動的宣導者，著名民藝理論家、美學家。日本民藝館首任館長，日本民藝協會首任會長。一九五七年獲「文化功勞者」榮譽稱號。著作有《柳宗悦全集》。——譯註

3 河井寬次郎（一八九〇—一九六六），日本著名陶藝家，民藝運動最具代表性的陶藝家。不求名利，拒受「人間國寶」稱號和文化勳章，一生無位無冠。著述有《六十年前的今天》《火的誓言》。——譯註

4 「曲」、「對」是稱呼屏風作品的方式。「六曲」為一扇屏風有六片，「一對」即為此作品由兩扇屏風組成。——編註

5 繪馬是供奉在神社裏用來祈願的、畫有圖案的木板；泥繪則是以混合了黏土、胡粉等的泥狀顏料畫成的畫，顏色強烈而不透明。——編註

6 背彩技法是在畫紙或畫布的背面施色，顏色從背面滲透到正面，於正面看來會產生柔和的暈染效果。——編註

7 寫在收藏書畫的箱蓋內側的書法。——編註

8 保田與重郎（一九一〇—一九八一），評論家。奈良縣人。一九三五年與龜井勝一郎等人創刊《日本浪漫派》，提倡回歸民族傳統。戰後曾被開除公職。代表作有《民族的優越感》《近代的終焉》《萬葉集的精神》等。——譯註

9 堀口大學（一八九二—一九八一），詩人、詩歌翻譯家、法國文學家。——譯註

10 襖繪，即畫在隔扇上的畫。——編註

11 雪舟（一四二〇—一五〇六），室町時代的水墨畫家、禪僧。代表作有被封為國寶的《秋冬山水圖》《天

《橋立圖》等。——編註

12 即盧溝橋事變。——譯註

13 大原孫三郎（一八八〇—一九四三），日本實業家、倉敷紡績、倉敷絹織、倉敷毛織等社長，創建了大原財閥。熱衷社會文化事業，設立了大原美術館、倉敷勞働科學研究所、大原社會問題研究所等。——譯註

第㈣章——

向畫框畫的挑戰

額緣絵画への挑戦

右圖｜1945 年｜鐘溪頌「古巾」｜45.4 x 32.7cm

在《善知鳥》中，志功把自身表現欲內藏的文學性以戲畫式處理，贏得了帝展特選，而他卻更想從造型上探究人體，製作雕像型板畫。這是他從《觀音經》時嘗試整板都置人體，仍因在周邊佈局圖紋而未能如願的。

其時他恰好弄到十幾塊日本厚樸板，每塊約一尺乘三尺一寸。他想把這些板上下左右用足，即以頭頂為板上側面，腳底為板下側面的感覺，用盡板木。他在上野的博物館，看到興福寺的須菩提受到啓發，因此決定製作釋迦十大弟子。

十大弟子各有大本事：解空第一須菩提，論義第一迦旃延，密行第一羅睺羅，説法第一富樓那，天眼第一阿那律，頭陀第一摩訶迦葉，神通第一目犍連，多聞第一阿難陀，持戒第一優婆離，智慧第一舍利弗。

十尊人物，衣服黑白交替，腳或黑或白與之對應，以他擅長的相間紋樣烘染。

這件作品由於手腳的位置、朝向各具運轉變化之趣，乍一看讓人意識不到在排列上的苦心。

同時，人物的頭部和身體朝向，從右向中心和從左向中心各五人，表現了相呼應的動態，每尊的動意又因其自身的完成度，互相支援、互張聲勢。

完成十大弟子以後，他又聽取對此作品「看似一夥魯莽僧眾」的建言，左右添加了文殊、普賢二菩薩。

早在《觀音經》發表時，梅原龍三郎就向佐分獎推薦過棟方，這是以夭亡的畫

家佐分真的遺產為資本設立的獎項，這次他再度推薦這件以《阿吽譜二菩薩釋迦十大弟子版畫屏風》為題的大作，以多數通過贏得佐分獎。

今天欲成就藝術的人中，自以為是者何其多。然而，堪稱藝術者究竟幾何？少得可憐是確實無疑的事實。但棟方的工作我卻不用怕，毫不猶豫地稱為藝術。

他的工作不是規劃設計，也不是技巧。他刻畫的一點一線，是其美的感情直白大膽的袒露。他以白與黑的版畫方法，向佛說借用大量題材來表現靈動的人物。

無論面部表情還是肢體運動，都沒有一點塵俗氣，生機勃發。我雖然對他的工作步驟不甚瞭解，但感覺那並非出自處心積慮的描線，而是任性而發、本能的、即意可得的才能吧。無所畏懼、不顧一切，了無掛礙地抹殺的精神氣度，使他勢所必至，又踏着和諧的格調和韻律。只要他那熾熱的意欲不衰，本能地突進則無所顧慮。思前量後的工作有時會出錯，他的工作就只有一路向前。

（梅原龍三郎《工藝》第一百〇一期）

這個時期，與宮田重雄一起拜訪梅原家的棟方，對出現在客廳的梅原致意曰：

「如果沒打擾您，我願意打擾到真的打擾您了為止！」這樣的口氣和造句表達上的詼諧，是志功與生俱來的本事，在文章上也表現出別樣的情致。

《十大弟子》催生出他與五島慶太的交往，成為直到後來推動在東急學辦藝業

展、開設棟方畫廊的機緣。

記得是昭和十一、二年（一九三六、三七年）前後，棟方志功君由文部省國寶調查官田山方南氏帶到我家，與該君初次謀面。當時感覺怎麼看都像鄉下的落魄文人，我懷疑這個人真的能製作美術品？交談時他對人也唾沫四濺。

但在談話過程中我見識了剝去一切虛榮一切高尚的、坦蕩的志功，終於心生敬畏。分手時我要他給我看看作品，之後他就送來了釋迦十哲的板畫。看了，讓我越要對他刮目相看。

我總想扶持他大成，於是把這件作品做成六曲一對的屏風，跟時任總持寺管長的伊藤道海氏打招呼，進獻給該寺。現在東西應該還在。我還象徵性地送去了執筆費以資激勵。（五島慶太——一九五四年《寄語第三屆志功藝業展》）

翌年的國展出展作《門舞神人頌》，是在《十大弟子》時創獲的具有歷史意義的人體表現基礎上進一步賦予了動感的作品。遺憾的是板木毀於戰火，只剩下約兩組作品存世。

我以《十大弟子》打出「大」，刻畫了人物，而這個《門舞神人頌》是在《十大弟子》之上的巨製。《十大弟子》以前的以橫長居多，從《十大弟子》開始向縱長過渡。同時，把全幅板木作為板畫的面貌。《十大弟子》機巧過甚，連板畫的刀、板畫的面、黑與白的邊緣都用盡心智製作，而《門舞神人頌》，我渴想得到荒唐的巨製，以立幅嘗試其勢龐然、難纏的、吊兒郎當的、找不到答案的東西。題材上迄今多以佛為主，所以想借重神的造型，將大和武尊以前的鬼怪、歷史上茫昧不明的人物搬上板畫。從木花咲耶姬、弟橘姬[1]開始，漸漸上溯到神代，刻十六塊板木製成了八曲一對的屏風。

「門舞」意即日本最早的人們，不是所謂的門，而是至門外之處、以大和武尊作為進入門的人，並以更早的超性之人為對象的命名。這樣的人舉手抬足地舞蹈。我的板畫似乎從這個階段起進入了裸體作的階段。我用造型的線，當時有人大驚小怪，謂之表現派云云，但在我來說，那樣的形體並非有意識而為，更像內生的，應手而出。（《板畫之道》）

這裏雖說「並非有意識」，但這純屬因應他力本願說[2]的一種措辭，人們往往被志功的說辭誤導，有人拿無意識當真了，可沒這回事。正如他話裏流露出的表現派一詞，從十大弟子前後，他顯然是有意識地在考慮造型效果。

他就十大弟子撰文，稱：「衣服的黑與白，各五人恰好相稱，那也並非開始就有意識安排的，而是完成的東西自然如此，經人指出我還嚇了一跳」，緊接着説到門舞神人頌時，卻是「十大弟子機巧過甚，連板畫的刀、板畫的面、黑與白的邊緣都用盡心智製作」，虧他説得出口。

志功頑強地、反覆地尋求表現效果，想把其努力的痕跡，説得像是柳宗悅的「信仰美論」特有的、故弄玄虛的措辭吧。

他在《十大弟子》與《門舞神人頌》之間，一九四〇年製作了《夢應的鯉魚》和《上宮太子板畫卷》（一尺左右，二十五圖）。《夢應的鯉魚》是以《善知鳥》形成的戲畫結構為基礎、白黑對比鮮明的拓印作品，板木約一尺見方，由二十圖組成。作品的原作出自上田秋成的《雨月物語》[3]。

志功平時經常以水墨畫畫鯉魚，而這個故事是説三井寺的僧人興義酷愛畫鯉魚，夢裏變成鯉魚戲水時被捉住，偏偏被搬到了檀家代表的宅邸的砧板上，廚子的菜刀當身時，興義「哇」地大叫一聲，從夢中驚醒，一問之下，原來他在病榻上彌留有七天了。後來他得終天壽，臨終之際將他畫的鯉魚圖撒向湖中，「畫上的魚離開紙離開絹，嬉戲於水。因此興義的畫不傳。」（石川淳《新釋雨月物語》）

對於喜歡鯉魚的志功，這是再合適不過的題材，而人鯉之間的化性互動也與志功的畫心相隨。

一九四二年秋，京都山口書店出版了他的第一本隨筆集《板散華》，初版發行三千部。志功在此書後記中第一次宣佈把原來用的「版畫」一詞改作「板畫」。

第二年，水谷藉擢升東部礦山監督局長之機，舉家搬往世田谷，志功一家步其後塵，從中野大和町遷入了代代木山谷的水谷家。其時，大原孫三郎贈以「雜華山房」匾額。自從初往京都的河井宅受教於《華嚴經》以來，志功便從此語出處「雜華嚴飾」中取了雜華堂為堂號。而今居所的格調不同了，不是堂，需要稱為更高調的山房吧。雜華嚴飾，指以五顏六色的花，莊嚴釋迦覺悟的境地。

志功在佛説中之所以抓住《華嚴經》不放，是因為這個經開門見山，對真理平鋪直敘，其教誨的可貴之處，即如太陽從東方湧然，大海向西方沒然，這樣的傳教方式讓人感動。

據説志功、土門拳[4]和龜倉雄策[5]，成了水谷在世田谷新居的常客。在水谷眼裏，那時龜倉的平面設計、土門的攝影、志功的板畫，分別是重要的藝術門類，但日本社會卻尚未確立這些領域，他有心推動這件事情，而受邀的三位卻是一日三餐還沒有着落，衝着水谷家有吃有喝，召之即來。

這位水谷是飽學之士，説話喜歡掉書袋，經常在飯前解説經典之類。據龜倉回憶，就説偶然圍坐地爐，聽水谷長篇大論，他心裏盼着趕緊吃飯，表面漫應着，志功卻嗯嗯地直點頭，聽得有滋有味，邊捅龜倉的膝蓋。「我禁不住衝志功一咧嘴，

卻挨了水谷怒斥。土門則不吭氣，瞪眼靜聽。志功真是會做人，結果淨是我吃虧。」

從這段插曲不難看出，志功聽別人話的悟性和待人接物的姿態。按志功在河井家八天就對《碧嚴錄》了然於心而論，這些話對於他只是姑妄聽之的吧。但這個時期多虧水谷，他謀到礦山局參事一職掙工資，好歹度過戰爭期間的困局，而且第一次住上男女廁所有別的家，掛上了「雜華山房」的匾，話當然也是要洗耳恭聽的了。

隨着戰事升級，畫壇出現了向寫實主義一邊倒的逆行，晦暗的戰爭記錄畫，糊弄孩子、虛張聲勢的畫調泛濫成災。於昭和一〇年代（一九三五至四五年）迎來創作高潮、才藝縱橫的人，至戰爭結束的一九四五年為止都被迫雌伏。

即使這樣，也許是後台硬吧，志功繼一九四二年的隨筆集後出版了油畫集，一九四四年又出版了第二冊畫文集《板勁》。

一九四五年四月，志功疏散到富山縣福光。五月，代代木山谷的家被焚，原來的板木大部分化為烏有。《十大弟子》是志功板畫邁向第二期重要一步的最初作品，但至戰爭結束的一九四五年為止，時代大潮也給了這位作家以小憩之機。

志功戰後的第一件作品，始於頌揚河井寬次郎功德的《鐘溪頌》。寬次郎位於京都五條坂的窯，名為鐘溪窯，是古時導致豐臣家被德川家康抓到口實並攻打滅亡的、鑄有「國家安康」銘文大鐘的冶煉場遺跡，河井宅的窯因而得名。6

河井寬次郎在刺激後進上，堪稱陶藝界的梵高。他從東京高等工業學校窯業科

畢業，在緻密的釉藥研究的基礎上，開創了獨得的作陶法，是對現代陶藝創作春風駘蕩的人，其作調、氣質都體現了內化的佛心。與河井的邂逅，是讓志功最受激勵的事。

《鐘溪頌》共二十四圖，以六曲一對的屏風參加日展，榮獲了岡田獎，但當初是按兩件或四件一對製作的。

一九四七年細川書店出版《棟方志功板畫集》，收錄了《鐘溪頌》中十六幅圖，雖然作品各題名不變，卻分成幾個系列名：「愛染頌‧金槐板畫鏡」啦，「響神頌‧恐悲板畫鏡」，或「津輕頌‧舉身微笑板畫鏡」，「鐘溪頌‧鯉雨板畫鏡」等。板木為一尺七寸乘二尺三寸，二十四圖。在戰後物資匱乏的時期，板木也很難弄到手，因此志功利用從青森寄來的蘋果的空箱做板木，尺寸反而整齊劃一吧。這些板木鋸痕累累，是直接拿來用的。或許是在全部作品完成送去日展時，才定為《鐘溪頌》的吧。

這件作品，有如迄今在志功板畫中出現的人物的集大成，從人體到背景，如刺青般嵌入嫻熟的圖式，人體造型富有彈性。順便提及，最近出版的作品集中刊登的《鐘溪頌》二十四圖，其中一圖乃一九五五年的補作，描法與該系列其他作品頗不相類。尤其女人臉上的鷹鉤鼻子，是一九四九年《四神板經》以後才有的表現。

一九四六年，他在富山縣福光町有生以來第一次蓋房子。

「八疊的一個房間，四疊半的餐室，外加四疊半的客廳，然後六疊的給四個孩子的房間。另外是一疊半的浴室，三疊半鋪地板的是廚房。進入兩米長的狹窄過道

是兩個便所，真是下不去腳的家啊。」

房子這東西，在外行人眼裏輕而易舉地就建起來了，讓人不敢相信。鋪上地板吊上頂，不出兩天就有模樣了。這回好了，一直以來，八疊才用上三疊，自從建了這個畫屋時起，不能用的八疊都派上了用場。那叫寬敞。

壁龕掛柳宗悅先生的兩行書「阿彌陀佛去此不遠」，是他此前來鄰町城端町度夏時所書的，旁邊掛我心儀的萬鐵五郎[7]自畫像。在日本畫油畫，能把日本的西洋畫畫到家如他者，絕無僅有。那是八號油畫，陽春會的參展作品。

暢遊琉球時受贈於「紅房」的三足盆是大紅色的。上面是群馬一帶常見的達摩木形，安放在真宗偏好的香爐台上。此外，客廳裏讓硯台、色具堆得滿滿當富。其間，置「紙町」八尾的前輩大老Ｆ氏送的中國手提包一隻，裝領帶、零七八碎的雜物。

倉敷美術館的大原孫三郎大人，書贈「雜華山房」匾額，其嗣息總一郎先生也對我處處提攜指引。這個家的門牌出自他的手筆，宛如大原父子在擁抱這個畫屋。

反方面的門框上是蒼海，即副島伯的字[8]，為會津老博士所贈，寫滿紙的、精善的楷書二十八法。

於裏鬼門的方位祭祀不動明王尊，名之曰「鯉雨畫齋」。後面是書架和疊放的各類朝鮮盤盞，衣櫥和放置畫具、油畫、倭畫、板畫工具的專用桌子一張。柱子上是Y氏的信袋，房間中央是前天剛到、T氏木工製作的光葉櫸木大八角桌。起居室，這裏是畫屋的心臟部位。泣之笑之可也，是始又是終，是運籌帷幄之所在。只有上半邊的龕——那叫吊龕吧——為南無琉璃光如來所據。置於兵火之餘的文卷櫃上的這尊佛像，為木喰上人[9]所作，自甲斐國的四國壹散落而來。斜穿四疊半的茶具架上，朝鮮佛龕中是弘仁製的釋迦鑄座像。天井中央懸山形產的鐵吊鈎，掛三尺爐，是盛岡鑄匠O氏作的鬼泣茶爐。吊鈎、爐子、爐金[10]（爐金是家兄在鍛造工匠時代打造，千哉子嫁到棟方家時帶來）都是千哉子從戰火餘爐中救出，千辛萬苦背來的。

小屋裏鋪着備後（廣島東部）西阿知的花蓆，還有朝鮮的竹皮工藝、津輕古布的座墊，小屋裏四個客人已經滿員。這裏的桌子也是朝鮮產的櫸木、錘足。日常置身於河井、濱田二先生作的陶瓷茶盞、筆硯具的包圍中工作。這面牆是雪舟的野鳥圖，金襴、緞子、牙軸，乃受之於M先生的重寶。

K氏未完成的信袋，還有兩隻吳州赤繪大盤，是富本憲吉[11]先生受細川委托放入錦窯，因為煙跑不出來成了薰盤。此外還有師匠河井寬次生就掛在這裏。巴納德・理奇氏在本國聖艾夫斯燒的吊井繪大盤，非常有名，鋪地板的客廳。

郎先生傾心之作的辰砂大盤兩隻；岸田劉生的素描自畫像和飛天圖；金戸T氏帶來的春朱用大欅木白；五把英國製古椅環繞四周，全部為旋轉靠背椅，帶扶手的男女各一把，是我最引以為豪者。

出玄關是一株松樹和一塊石，一樹一石嘛。松樹下是濱田莊司先生的水缽，睡蓮在鐵繪圓圈紋中綠葉交疊。

轉身回眸，醫王山與桑山連綿疊映，環抱法林寺、坂本、最勝寺的部落，如此豪華勝景讓人有享不盡的眼福。孕育著五個山的袴腰山，那人形的山壁毗連著八乙女、赤親父的岳腹，美不勝收。山麓緩下缺開處形成視窗，立山巍峨聳立。

（一九四八年十月《周刊朝日》）

字裏行間洋溢着志功第一次蓋房子、擁有家的喜悅之情，通過這種喜悅，充分傳遞出他日常的生活氣息。

特意說到兩個便所，據說是因為中野大和町的家只有一個便所，而且和現在的水洗式不同，必須蹲着解手，男人也只能蹲着小解，長期以來讓志功憋屈得發慌，因此搬到代代木山谷時為有男廁而稱快。他在這個家特意分開建了廁所，以此津津樂道。

志功迄今的住處，都有反映當時心境的室名，透出現代畫家不多見的文人性，而在富山建的第一個家命名「愛染苑」，工作室為「鯉雨畫屋」，就更突顯這一點。

鯉雨畫屋，這是我去年冬在富山縣礪波郡福光町所建、自稱愛染苑的畫屋。

「鯉雨」二字的命名並非有什麼深意。我需要天曉得的、沒有答案的所謂文字怪物。可以隨便讀成「KOI」或「RIU」。若仿效禪，不妨做成「鯉雨」公案。

鯉雨，音和諧優美。（《板響神》）

在這樣的落筆處，做出因喜畫鯉魚而得名狀，但用公案之類裝胡塗，反而道出其中寓意對自己的期許吧。《碧巖錄》中有「雲門柱杖化龍」一則。柱杖，即和尚走路時拿在手中的長杖，源於剛有出家這回事的久遠年代，印度河流湍急，為探水過河，乃行腳僧必備之物。一次，雲門禪師把這根杖置於雲集學法的眾人面前，謂「柱杖變龍了！」禪問答難就難在這裏。中國的典故中說，黃河上游有個叫禹門的地方，有三級大瀑布。每年陽春三月，桃花在浪上翻滾，煞是好看，鯉魚此時逆水而上，登到瀑布頂端者可化龍升天，所以向三級瀑布挑戰的鯉魚血染桃花，不愧是中國故事，夠刺激。杖變龍了！做何解呢？雲門公案在禪語錄中也是艱澀的，其用詞被形容成如紅旗閃爍──恰似青山中飄紅旗。

在河井宅初見《碧巖錄》時，八天了悟，曰「一百則全一樣，就是無」的志功，對自己第一次建的小小家宅，不惜愛欲之情，借用「愛染」一語，他大概會在工作室指天誓日，要讓「畫筆化龍！」吧？

也許不該戳穿他親自點到的公案。如若通俗地解釋，帝展特選這個年輕時勢在

必得的目標，就是李太白詩云「一登龍門則聲價十倍」，成為登龍門的鯉魚。

富本憲吉賀其新居落成，贈以「鯉雨」磁印。另外很早以來用得最多的「棟」

字磁印，亦為富本之作。

戰後，自《鐘溪頌》問世後的三年，大概有蓋房子等雜務纏身吧，志功沒有製

作像樣的大作。其中為當初避難時多受照護的光德寺製作了梵鐘銘圖，該拓本參加

了一九四八年的國展。

志功在新居愛染苑的工作室，鯉雨畫齋或叫鯉雨畫屋——叫法依心情而——產

生的第一件作品，是依自己的隨筆《瞞着川》製作的組合小品板畫，順便製作了取

材於岡本加乃子[13]的詩作《女人觀世音》。這首詩戰前發表在雜誌《女人藝術》的

創刊號上，從此成了志功的愛誦詩。

我從《鐘溪頌》開始第一次實現了在黑面上刻白線，懂得了板畫這東西，出

黑面省事，而黑地出白線卻相當煩難。我早聽篆刻家石井雙石、山田正平等

說過白文難，但我想靈活運用這個線，讓自己真正觸及板畫的淵源。

《女人觀世音》——讓我魂不守舍，是一首動人心弦的詩。我是早晚要刻它

的，但當時尚未成為自己的東西湧現出來吧。當我領會了白線時，就想到要

把這首詩搬到板畫上。

這套板畫用了圓刀。一開始製作，似乎就把原來白線的意圖拋在了腦後，製作的十二圖中僅有如此一圖，但這一幅的白線出類拔萃。在總體中，我感覺回眸姬、仰向姬二圖尤為成功。其中，回眸姬的白線意蘊靈動。——以前，《大和秀美》和《空海頌》都用了文字，但那並非因覺知文字的必然性而為。女人觀世音雖然是因必須刻而刻，板畫卻因文字而生，文字甚至有決定板畫成敗的力量。

文字從這幅板畫起開始左右板畫，與在庭院中佈置庭石相似的、同一機理的想法開始介入其中。（《板畫之道》）

用於板畫的雕刻刀中，有圓底刀（駒透）、直刀（間透）、斜刀（切出）、三角刀、平刃刀（見當鑿）、圓刀（丸刀）等。一般是用斜刀雕刻出輪廓線。直刀、平刃刀也叫平刀，因為刃是平的。而圓底刀和圓刀的刃是圓的，要向前推刻。木版畫家根據要求的效果，區別使用這些刻刀。這裏志功說用圓刀，表明了他希望靈活運用同一個推刻調子的線。

與其用不同的刻刀雕出木版畫的意趣，他是想把圓刀當毛筆使，運氣凝神在板面作畫吧。圓刀可以刻出同樣粗細的線，而三角刀則可以藉推刻的深淺，調整線的

粗細。

《女人觀世音》在作風上預示了志功之後那些只用圓刀的大作群，文字上也確立了源自對書法見識的獨到解釋，在志功板畫的發展上佔據重要位置。

這件作品參加了一九四九年國展，其後一九五一年參加瑞士盧伽諾國際版畫展，與駒井哲郎的蝕刻同為日本美術界帶來戰後首次國際大獎。

一九四九年底，湯川秀樹博士獲諾貝爾獎；一九五〇年一月，《藝術新潮》以畢加索的蠟筆畫為封面創刊，奧運會上「飛魚」古橋的名字引起轟動。這個時期方方面面的國際性新聞，在戰後復興的勃勃生機中成為熱門話題。

志功於一九五一年末進京，購入位於荻窪的鈴木信太郎舊居為寓所。當盧伽諾國際版畫展優秀獎獲獎的消息傳來時，不料五二年早春搬家時托運的行李同期而至，他就坐在來不及打開的行李上，接受了記者採訪。

然而，製作《女人觀世音》這年，他還製作了久違的大作二圖《東西南北頌四神板經板壁畫》，這件作品日後獲威尼斯國際美術雙年展國際版畫大獎。兩件作品的題名出現在一九四九年第二十三屆國展的出展目錄上，至執筆本稿之際才得以確認，由於《板畫之道》一書中將《四神板經》誤記為一九五三年，致使其後柳宗悅編《棟方志功板畫》（築摩書房）的主要作品目錄時亦誤記了，謬種流傳，此處一併予以勘正吧。築摩書房版《棟方志功板畫》於年譜處作「一九四九年在國畫會發

表岡本加乃子作《女人觀世音》十二面以及《東西南北頌板經天井壁畫》四面。六月於民藝館舉辦『棟方志功特別展』。此為百餘幅親筆畫、板畫兼收並蓄的大展觀」，同題的作品在作品目錄中卻誤記了製作年代。年譜的四面，為兩面之誤。土門拳拍攝的棟方志功照片中，有這時在民藝館站在這幅軸裝板畫前的志功。然而，這幅作品是發表一次後不滿意，經過重新修板，鏟去一部分，充實了圖紋，仍不滿意，又從背面上彩，渲染調子後而成的。

《朝日新聞》以「威尼斯國際美術雙年展大獎塵埃落定」為題，刊載了富永惣一氏的談話，同時登出的照片即這幅畫。最初的畫題是《天妃奏鼓笛》，投入製作時，想置中國守衛四方天的青龍、白虎、朱雀、玄武，製成天花板畫。以往我也作過不少大型作品，但沒作過貼在天花板的，一直想嘗試，所以是按仰角製作的。因此，這幅畫平視時會顯得拘謹，要貼在天花板才酣暢舒展。圖式取天人在天花板飛翔的造型，各執鼓笛，青龍有鱗、朱雀有羽、玄武有龜甲，天妃的肌膚散佈花紋。──沒有細緻的鑿工，無論面部或其他都任憑天然偶成，是沒有擺佈的雕法。──一尺見方的四塊板木，用了大型板畫罕用的背彩。我做小幅作品時樂於施背彩渲染，而用在這幅作品中卻有彌補不足的心理。陶器也有「物不足而飾之」，背彩雖非悉數如此，但黑白佈局效

果欠佳或作品不盡如人意時，施背彩的心情與陶器的彩繪相仿。對我來說，這當屬不幸一類的作品。（《板畫之道》）

這是宅心忠厚的作家，對自己汪洋恣肆的作品的感言。他對背彩富於反思的考察，寓意深刻。這件作品具有的、作家自己對作品帶來的不可思議之處的省察，不久成為經過《命運頌》《歡樂頌》而來到《蒼原頌》的畫框畫（tableau）確立的契機。登龍之機，看似在即。

從《十大弟子》到《東西南北頌四神板板經》，可以劃分為志功板畫的第二期吧。戰時及戰後的動蕩，怎樣改變了世道人心，流風所及，志功天賦的資質是怎樣克服時弊，走向成熟的呢？保田與重郎作於一九四九年的隨想，在談畫家的同時也成為了寶貴的時代證言。

與棟方志功的畫聯遲已久，今春始得重逢。曾經逾十年往來談笑、近在咫尺的他的畫，最近幾年卻無緣一見。但久違了的棟方的畫，讓我喜上心頭，勇氣倍增。這裏也有堅執之物。而且，從前他欠缺的美如今源源不絕地溢蕩，尤感可喜。看來，生命激昂而奔放的工作，深度益增，感覺更加沉穩了。社會上，不僅文學，包括繪畫也普遍在加速沉淪。梅原和志賀對文藝界的這個不良事

實，明證無餘。

戰爭期間的文學家和畫家們，費盡心機地追求陸海軍的軍服，藉此擁有一種緊張的生活。當從這種生活的緊張中解放時，他們的沒有浪漫、沒有節操、沒有道德便昭然若揭。當一直維持他們體面的國家偉容瓦解時，他們就變成只是徒增悲愴的存在。節操的詩情是求之可得的，更遑論人倫、精神或生命。

並無虛假的生命本身的存在，本就稀有。棟方是其稀有的一人。他的畫暗示了，放下武器而後確立萬世太平的根基、務必爭取的東西的、某種精神的層面與方向。武器與原子彈，全然不在他的關注範圍。他暗示了與近代成陌路的、文化文明的理念。這裏，一位天才沒有沒落，還鼓足了勇氣，必將起到激勵來者、砥礪其膽識的作用。

這次我看到的，是他的親筆畫。不久，又看到了幾幅版畫。由此得到的感覺，暗示了更明白的方向。相對於以往的美是某種抽象而言，這裏呈現的是全然不同的深度。也許應該稱為，是對博大精深之物喚起衝動的、溢於其風貌的、盈滿的深度。——那冷峻的姿態，正輕聲嘟噥着什麼。似永遠的嘟噥，似面向永遠。過去的棟方，早已本能地狂嘯了。這是令人歡喜的變化。瞇眼凝望遙遠的彼方，輕輕顫抖嘴唇的塑像，肅穆得寂寞——這樣說或有語病。

如今，任何民藝作風的廉價的安心感，都被徹底放逐了。

這裏找不到民藝風的天真，也沒有孩子的稚拙。也許他在以全部的生命，呈露他對日本的祈願。全生命最嚴肅的內涵，像預言家一樣嘟噥的塑像，隨意印在一張的紙上。這種隨意，與過去相比大不同了。它若被隨手丟棄，想必會翩躚飄去，不管岩石的稜角還是樹梢，在任何落下的地方立即安頓，並從那個瞬間，瞇起眼眺望遙遠的地方，不動嘴唇地嘟噥什麼吧。

這，豈非明天成為崇高之人的萌芽手？（保田與重郎《為日本祈禱》——美術感想‧四）

這是真正的斷琴知己之言。文章提及志功的作風出現了脫民藝的表現，洞悉志功板畫邁向偉大歷程的預兆，論見詳備。

向大作板畫
的挑戰

從荻窪的新工作室誕生的第一件作品，本身即以象徵戰後特定時期的主題為背景。

剛進京，倉敷紡織的大原總一郎就給他說該廠開發維尼綸的事。在戰後生活中，美國的佔領最令人記憶猶新的，除了是正反面都有大紅圈商標的「好彩」（Lucky Strike）香煙，與此同時氯化維尼綸的產品也開始普及。

透明的褲帶之類，大約是當中最早面市的吧。維尼綸本來在美國是戰爭中開發的軍需品，用作電的絕緣體。隨着一九四五年美軍登陸日本，維尼綸也同期登陸，並很快實現了國產，年復一年，從包袱布到手袋等林林總總的產品，帶着它的特殊氣味在生活中無孔不入。

戰爭期間在日本，人造棉以白手套或襪子的產品形式通行，而歐美各國則已經在研發更結實的合成纖維，以彌補天然纖維的絕對量的不足，結果製造出替代棉的尼龍及替代羊毛的晴綸。一九五〇年在倉敷開發的維尼綸，放在這個國際背景下，具有歷史性意義，是合成纖維取代木棉首次打入市場之舉。

大原總一郎作為第二代的知識精英型社長，當然對這劃時期的研發事業傾注了熱情。然而，當初由於維尼綸的纖維質排斥顏料，無法着色，雖然在富山建起了維尼綸的原料工廠，卻仍在踏步，尚未製造出能投放市場的產品。

其時總一郎委托志功製作板畫，就是為了給自己打氣。志功曾經在當年他旅歐美回國時，受其父之請，為他的起居室揮毫襖繪。

我提出做貝多芬《歡樂頌》那樣的作品，大原社長好像也喜歡貝多芬，給我寄來新板木的費用，說你就做《第五命運》吧。同時還附上了尼采的《查拉圖斯特拉如是說》，讓我做創作的題材。

他說，為日本也為世界計，必須製造維尼綸，為此需要指引的燈火。希望在命運的主題下用板畫製作超思想的大作，因為查拉圖斯特拉就是以超人為中心人物的。

讀《查拉圖斯特拉如是說》，果然有鴻蒙的規模，和被拉扯進一種叫孤獨的、或難以名狀的大世界。這絕不能是零敲碎打的工作，須得認準一樣，一刻到底。於是，我只準備四分的圓刀一柄，為了不讓自己分心，把其他工具都綁在一起，深思默想兩天，第三天開刻。（《板畫之道》）

只用一柄四分圓刀雕，正是前章説明過的、把用不同種類的刻刀而產生的板畫技巧性抑制了。

通常的程序是在和紙上打底稿，再反轉貼在板木上雕刻，但此時志功卻不用底稿，而是把板木全塗黑，用圓刀像畫上去一樣直接刻線。真的是豁出去了。銅版畫中有種叫尖鋼刀雕的技巧，是用尖鋼刀（burin）——一種鋒利的小尖刀——直接在銅版上鐫刻，哪怕錯一條線都是無可挽回的。志功把圓刀當做尖鋼刀，拿出木版畫

中前無古人的氣概，撲到了這件大作上。

每四塊板木拼一幅圖，所以剛好十六塊板木。

確定題目為，一圖黎明，二圖白晝，三圖夕宵，四圖深夜。

我想做出一種，黎明時，查拉圖斯特拉帶著驚和蛇，從洞中凝望星空，震耳欲聾地大喊一聲「哦，辰星！」的感覺。

過往的人物佈局，我一直講求黑白色塊的對仗，而這時則不拘繩墨，用了打破常規的手法。我發現，好比庭石，本來放著的石頭挪開也美，才是真正的美。——四面植入生田長江[14]譯《啊，你！偉大的星辰》以及《查拉圖斯特拉之下山如是開始》兩篇序，不管文字認得認不得，有則足矣。二圖，是太陽裏的烏鴉，在象徵太陽的偉大光環外側，讓傳說中的三足烏鴉展翅銜接。三圖，赤裸的女體連接成圓環，造型摸擬遊天的姿態。女人們規矩內斂，取坐姿。這是希望得到夕宵的靜謐中靜止的形象。在我的板畫中，舉止端莊、屈膝的女體，恐怕唯有這件作品。四圖，前文查拉圖斯特拉下山的姿態充滿了整個構圖，象徵由此開啟的幸運。（《板畫之道》）

《命運頌》成為具里程碑意義的作品，既祝福倉敷在研發上闊步雄飛、走向成

功的命運，也祝福志功身為畫家從此躋身國際舞台的命運。當初發表時，題為《美泥羅牟頌命運板壁畫》。

它雖然無緣獎項，但成為了戰後首次在巴黎舉辦的五月沙龍展的邀請作品之一。這件作品按天花板壁畫製成，四面全圖嵌入一個框，遂成約兩米見方的大作。

以《命運頌》為契機，志功去除了版畫一貫的掌上性、近視性，直探畫框畫（帶畫框的畫）的壁面空間佔有性。對於一個在會場藝術的表現效果上鍥而不捨的作家，這也是必然的歸宿。

這似乎隱含着挑戰油畫地位的味道。——對明治以來以西洋畫之名興起的油畫的、西歐現代美術賦予繪畫的虔敬定位挑戰。

在初期構建而得的表現效果，把其規模放大、提振。這個步驟在這裏也重演了一次。翌年製作的《歡樂頌》，是繼《命運頌》後手法的大作。

我打算繼《命運頌》後，再製作大構建的板畫。剛巧每日新聞社主辦國際日本美術展，便決定作我最愛的《第九交響曲》的合唱部分。真喜歡這個曲子，都想把《歡樂頌》的樂譜刻到我的墓碑上了。

開始時，想過表現日本的草木花卉之類，但到打底稿時意識到這些終難曲盡，轉念就想藉天體、雲霞霧雨等氣象，來表現這種歡樂狀態。

我這個人，看來還是取材裸體最有激情，毋寧借力而發。最終確定，為表達有血有肉的人類情感，以裸體為基礎，整面覆蓋。

六曲一對的規模，從開始就規定用一柄圓口鑿刻到底，僅限我和鑿子，雕出二十七尊女體。姿態、表情各個不同，以我慣用的手法，縱橫交錯置二十七人。──女體的身體部分，運用各種不同的線雕出隆起的線刻，像南方土人的紋身。一柄圓口鑿，駕輕就熟，如扶乩筆。（《板畫之道》）

用圓刀刻女體的線，始於《四神板經》。他自己説《四神板經》時這種刻工尚未完成，也許是認為那件作品的面部和背景用白刻，再雕出臉部輪廓、背景置數種葉子圖紋的淺白造型表現，與黑色女體上散佈的線刻不夠協調吧。在《命運頌》、《歡樂頌》時，工具只限圓刀，完全排除了白刻面，黑面塊上的鐫刻只取平淡調子的白線效果來製作。

製作時，《歡樂頌》啦貝多芬啦全放在了一邊。用了三十六塊雕板，逐塊印刷、拼接起來。我是一張一張放在雕板上印出來的，獨立看每一張卻不知為何物。只有三十六張全部拼接鋪展開才有了模樣，神機始發，一流蕩歡快之大全體，恣肆洋溢於紙面。

製成屏風時，偶然見到大原總一郎氏，他對我說，這不是只有背景完全沒有主體嗎？以大原氏的學識及眼光，他說這話我還是很重視的，然而被他說成只有背景。但如今想來，對我來說背景也無所謂。太突出貝多芬的偉大也無可如何，這幅板畫不是以自力而是以他力作成，被人這樣看亦無不可。

的確，它掛在美術館的壁面也並非有多麼了得、奪人心魄，觀者駐足在它前面，看上去就像背景在烘托觀者。（《板畫之道》）

我自問躊躇滿志，在挑戰如此茫無涯際的主題，卻被人說成背景，畢竟有點心哀。

這件作品，出展了每日新聞社主辦的第一屆國際日本美術展，當時志功去上野的都立美術館，站在作品前時沒有意識到作品被倒置，到臨走拿到明信片，才發現印刷的題名與繪畫關係顛倒，經向展覽方抗議後重新懸掛。

雖然他讓自己啞忍背景的說法，但作為作家，那是明確無疑的對天地的讚頌。

「別看它最不起眼，但我認為這件作品才是最能預示我今後走向之作」，志功對這件作品的自負，讓他確立了近代美術史上獨特的繪畫思考，即樹立了以板畫為本的畫框畫，追求以大製作為必然的版造型。

《命運頌》以後，可視作志功板畫的第三期。創作這幅作品時志功四十八歲。

從這時起，他開始用「柵」字。他説，就像要逐一界分明確的界限，今後製作的作品都以「──之柵」為題。

繼《歡樂頌》後，他作了《湧然之女者們》。鑒於《歡樂頌》連女體與女體之間的背景都用同一圓刀施以精緻線刻，變成對畫面的整體暈染，今次這件作品便採取以黑面塊強調人體造型，背景施以更其纖細精審的線刻。以小品版畫為例，不難聯想以美柔汀的刻痕襯托被描寫對象造型的技法15。歸根結底，旨在追求版效果，即一種與親筆畫迥異的繪畫表現的實在感。

「湧然」一題，是出自從《華嚴經》聽來的「東湧西沒」吧：釋迦説法高揚時山自東湧，平和時海向西沒。六尊女體，三個一組做上升狀，另外三個下降，對仗佈局，上升者湧然，下降者沒然也。

這個時期，志功對這件作品充滿了喜愛與自信。以至於一九五五、五六年他代表日本參加聖保羅、威尼斯國際美術雙年展時，送展的都是這件作品；接到獲獎消息，問他對參展作品的感想時，他也是先談《湧然之女者們》。這個特異的題名，令採訪記者們喜不自禁，尤以這個題名與棟方志功的名字對號流佈。

《湧然之女者們》顯示的造型意識，到一九五六年創作的《蒼原頌》時，在方法上更臻完美。那是四尊女體，戴着阿伊努女性帽子般的華麗頭飾，肚臍、手足關節、乳頭等部分着重線刻，腋毛與陰毛的抑制性的圖紋渲染，使人體的躍動感更着實。

從戰前起，志功就不用模特，是看照片構思板畫的，他有一封談及某張裸照的信件存世，讓人真實地感到他那個年齡的製作欲和對主題的把握，不妨見識一下關於模特的部分吧。

「那張照片的表情等很強烈，是我喜歡的。美中不足的是，幾乎沒有我想要的活力充沛的體態。我喜歡的姿體，當然比木內克氏的來得更放蕩。

衣服裏欲藏還露的，或者讓她劈開腿從背後拍的之類，還有要人家劈開腿，估計模特女士肯定也大驚失色吧？——就在這個節骨眼來個咔嚓。——不過，模特的體態相貌都是我喜歡的類型。如果可能，毛更濃密，腋毛黑壓壓的，會更來勁吧。

我的性作欲、製作欲都要變成紀實的了。

可能的話，最好是年紀大一點的——三十五到四十。四十五歲以內的中年女人，短腿像弘仁佛的類型，像狗熊那樣多毛，而且相貌醜陋，是我喜歡的那種。相貌年齡於我無干，我要的是女人的、或謂雌性的東西。」

他以當時一直製作赤土陶器（terra cotta）雕刻來表現裸婦的躍動感、因而受到關注的木內克的作品為例，告白了自己感興趣的女體感，然而這裏透出了志功板畫構思的切要點，即發揮板畫的間接性，借助觀念離出實在感。有失體統的女體姿勢，當它被移至板畫時去盡滑膩，提取的是女體造型帶來的生命感。

可以認為，志功第一期的作風受裝飾趣味引導，與其說女體，他更注重追求人

體。進入第二期，在有意識地深度把握人體本身的同時，後期雕出了女體具有的實在感，至第三期則闊步邁向謳歌女體本身。

這個訊息在一九五六年他為谷崎潤一郎的小說《鑰匙》所作、共六十五幅插圖用的小品板畫上，歷歷可見。谷崎說，他執筆寫作，連載《各有所好》時受到了小出楢重作品插圖的刺激和激勵，而《鑰匙》時也如出一轍。谷崎在《鑰匙》中表現的對老年女體的執着，與棟方板畫開創的板畫造型──以間接性的淨化保持的情念世界之間，樹立了有奇特通感的創作造境。

方向上，恐怕在黑面塊刻線的作法，是志功板畫開關的造型成果吧。同系列中的《飛流之柵》（一九五八年，三十一乘一八五厘米二圖）及因首次踏上紐約的感動而作的《立於摩奈波多門（即曼哈頓）》（一九五九年，一〇九點五乘一四八點五厘米）兩件作品，與前出的該系列作品同樣，達到爐火純青的完成度。而以同一手法製作的六曲一對屏風大作《海山之柵》，是唯一的風景傑作。

在志功過往的足跡中也屢屢可見，其不知疲倦的生命力兀兀窮年，不達目標絕不罷休，讓世人瞠乎其後。若所處的境遇不必面臨選擇的困惑，藝術家就可以悠然走自己的路，避免無謂的耗散。然而從志功天賦的畫才而論，無論作品還是世俗的行為上，他擲其百分百畫痴的樸素生涯得來的位置，卻伴隨了太多的徒勞。

一九五一年，志功退出日本版畫協會。因為不願為繁瑣的交際所累，想按自己

的想法弘揚板畫之道，於翌年組織了日本板畫院。這是戰爭期間就醞釀構思的，與友人下澤、笹島喜平等商量過，但時機不好，只在一九四二年昭森社刊《棟方志功油畫集》裏能見到這個名字。板畫院得到了北川民次 [17]、脇田和 [18]、木內克、巴布諾娃、芹澤銈介 [19] 等的贊助出展品。

其後於一九五三年，他又退出了國畫會版畫部，是年春在日展展出了《耶穌十二使徒》。這是《十大弟子》翻版般的東西，在志功板畫的歷程上，與同期圍着日展轉的行為同樣，可視為徒勞之一。他退出國展的理由是「想無所顧忌地展出大幅作品」，一九五四年即展出了由十四塊板木拼接、五尺二寸二分乘四尺三寸五分的大作板畫《華狩頌》。據説以中國通溝壁畫為底本構思的這幅作品，是以裝飾性渲染版畫效果的、志功板畫最上乘之作。畫面中馬上女人的造型酷似通溝壁畫，但畫面洋溢的情感所本，卻是法隆寺《四天王獅獵文錦裂》的主題。當時，龍村平藏正在主持裂帛的修復工作，能感到武將張弓搭箭的馬上節奏的裂帛圖紋，令志功興奮不已，完成了這件不是用弓而是用心射花的《華狩頌》。志功以此作品榮任日展評議員，為了在日展設版畫部，他與從以前起就參加日展的版畫家們謀劃，成立了日版 [20]。

這時，志功試圖解散日本板畫院，將之吸納到日版會，這種日展本位的獨善想法，激怒了板畫院的合作會員，他的企圖以失敗告終。

在前述「性格分析」的問題表中，他對各項都做出了是或不是的明確回答，但對「自己的事能交給別人嗎？」的問題卻不答。反而此處更能說明他的性格，志功年輕時在青森就被說成對會議運營有特殊才能，他是把面上的事交給別人，幹自己想幹的。倒是生性老實的志功，在這個問題上猶豫了，「本着自己的作法」應做何解呢？

在威尼斯雙年展獲獎翌年，東京國際版畫雙年展拉開帷幕，第一屆展會上，外國來的評審員一致推薦志功的《群生之柵》獲獎，但國內評審員唱反調，使之與獎項失之交臂。其結果，直至他一九六五年獲朝日文化獎之前，出現了一個無緣於藝術界任何獎項、不走運的奇妙空白期。

以日展為發表舞台也許是一個原因，但從製作上看，應該說這是一個為了挑戰世俗認識，而造成大量徒勞的試錯期吧。終於，過勞也降臨到畫家身上。有強烈本能靈悟的畫家，也許預感到黃昏的陰影籠罩吧。

年屆六十的一九六三年春，他為參加《每日新聞》主辦的第七屆日本國際美術展，製作《恐山之柵》。這幅一百乘八十點三厘米的板畫，是深刻寓意畫家心靈創痛的作品：一隻不祥的烏鴉，正飛過三個歪着頭趕路的女人身邊；背靠板木左側坐的女人，張開像八角金盤葉一樣的雙手，企圖截住女人們的腳步和烏鴉的召喚；白刻的手，如指關節般從背面施色的墨暈，強化了象徵效果。

以「柵」刻意名之的這個題名的可怖，那時還沒有人意識到。

恐山位於青森縣下北半島，是南部地方的靈場。每年七月在那裏舉行的祭祀，傳承着巫女為死者召魂附體，向遺屬傳話的習俗。《恐山之柵》中坐着要阻止烏鴉的，莫不是這個山的巫女吧。抑或是志功一流假托的諧謔，讓烏鴉叫一聲「媽！」以表現走向母親的、死的願望。

可以認為，志功板畫的第三期是自《命運頌》至《恐山之柵》。

其間，儘管志功這段可貴的充實發展期，正值戰後美術界生意盎然的時期，但也只在一九五六年獲威尼斯雙年展版畫大獎時，散見幾篇美術批評家附在新聞報道後的文章而已，既沒有來自美術界對畫家的獎項，也沒有像樣的批評。

附帶説一下，在威尼斯雙年展展出的作品有七件：《柳綠花紅頌》十二圖（一九五五年作）二曲屏風一對、《歡樂頌》六曲屏風一對、《湧然之女者們》（這幅作品發表當初名為《大藏經板畫柵》，據説因本《大藏經》的構思。二圖，一九五三年作）二曲屏風半對、《耶穌十二使徒》十二圖（一九四五年作）六曲半對、《耶穌十二使徒》十二圖（一九五〇年作）六曲一對、《東西南北頌四神板經》二圖（一九四九年作）背彩二曲半對、《鐘溪頌中的十二羅者們》全二十四圖中十二圖（一九四六年作）背彩六曲半對、《二菩薩釋迦十大弟子》十二圖（一九三九年作）六曲一對。陳列時佔去了四十平方米壁面。全部以屏風形式出展，似乎也引起

了反響。是為了英譯還是因為從英譯轉譯之故，與發表時的原題不同，出現了混亂，此處仍還原原題錄出。

板畫卷・
悠遊的餘裕

■■■

身在富山愛染苑的第二期，志功與早先疏散此地的俳人前田普羅 21 交為知己。

普羅是虛子直系的俳人，主宰着俳誌《辛夷》。

前田是東京人，有一股東京人的氣質，視詩人生活為唯一的人生價值，煮字療飢。我二人相交甚篤。現在仍能憶起，下雪之夜烤着火盆對酌家釀的燒酒，醉意上來，兩人難以抑制激昂的情緒，抱頭痛述東京、越中，放談俳句、繪畫、戲劇，常是徹夜縱論。前田提起如浮世繪般雅致的東京老城情趣，又為如此美麗的東京已不復存在而痛哭。

前田還講他年輕時的舊事，隅田川能釣到銀魚，一錢蒸汽船 22 大白天「嗚嗚鳴」發出讓人懨懨欲睡的汽笛聲響，通過兩國一帶，聲調淒切。我講起津輕的海，連在東京我家玄關前的櫻花古木都令人懷舊，淚流滿面。淒美的雪夜深了，雪花無聲地飄灑着。

玉塵降雪山，暮色已四垂。——普羅（《板極道》）

老江戶的普羅似乎與當地人有隔膜，志功為他難過。恐怕自幼就背負着「雪國的忍妙」成長，眺鏡畫室時代的逼仄生活也壓不垮他，唯珍視自身畫心的志功，自有其了無罣礙的好處吧，他無論走到哪裏、見到誰，都能隨遇而安，處變不驚。這

也是河井師門傳授的禪心。

稱愛染、意在柱杖龍的那個時期，他逐漸培養起悲天憫人的餘裕之心。因而發心製成以普羅俳句為本的《栖霞品》句板卷四十四葉，即將俳句雕在聊大於明信片的板木上。

他與家在加古川的俳人永田耕衣，也從戰前就有了交情。這是因該地有位民藝收藏家，時不時邀志功前往而結交的，其俳句亦雕成與《栖霞品》一般無二的十七葉板木。

另，他據河井寬次郎的語錄，製《火的祈願》二十八圖。這些均以對開頁的形式佈局圖文，志功自己統稱之板畫卷類。

石田波鄉的《惜命》，也被他疾速製成板畫卷。石田波鄉其時患肺病從中國戰地退下來，以親身經歷數度高難手術、切除六根肋骨的抗病生活為句，令俳壇瞠目，謂之前所未有的生命力贊歌。

蟬鳴也哀　吾兒撲倒病榻前　四目相對亦無言　（波鄉）

金色芒草　老母遙寄祈禱心　殷切愛憐暖胸間　（波鄉）

是這些詩句，打動了志功那愛染之心吧。

他還把自作隨筆《瞞着川》製成了三十九圖。

傳聞瞞着川現在還有河伯[23]。這條河也叫鮎川。岸邊一株彎了腰的合歡樹在

混濁的河面映着倒影，鬼靈精怪的，倒很相配。正好河跟前有個蓮花沼，白

色大花綻放。合歡的紅色和這個白色，還有一個鬆軟一個敦實的花形，殊為

可異。

在土橋的橋頭，人們再正常不過地給我講述河伯大人的傳說，說河伯專等黃昏

時分，誆騙那些去法林寺、廣瀨、館、山本、坂本等部落的人。有人說「這叫寫

生！」旁邊有人幫腔，怪有意思的。「是嗖，是嗖！」人們一邊看着我畫，一邊

一本正經地發議論。「瞳仁血紅，中間烏黑的大眼珠子渾濁不清。頭上的碟子

是藍色的，錚亮。都說夏天時水也是凍的。一解凍，河伯大人受不了。聽說有一

回替吉右衛門家哄娃娃，把在田埂上哭鬧的孩子給抱起來了哪。」說個不停。

河伯大人確有其事，不牽強。傳來「送蟲」大鼓沉悶的聲響，瞞着川應着昏昏

欲睡的大鼓流去。這一帶變成螢火蟲的勝地，大個兒的螢火蟲成群湧來。其中

從法林寺來的尤其大，簡直是打着燈籠掛在夜幕的景色。太迷人了，讓人着了

魔似的想追上去。不，是被誘惑去。去年，這個蟲行將結束那會兒，我冒雨去

法林寺途中見的，那真叫個兒大。我以為是人家燈火，想借火點亮熄滅了的燈

籠，湊上去竟是螢火蟲！嚇我一跳。當然，我是近視眼，從來就沒見過雌雄連體的這般怪東西。聽說螢火蟲的壽命很短，若是長命，但願在瞞着川的河伯大人和小妖們歡聚一堂的時候，再看一遭那些悠閒的傢伙。（《瞞着川》）

接着上一篇的《並・瞞着川》，是這樣開頭的：「嗖嗖嗖嗖──」。我在畫河伯的這畫。人說是在寫生嗎？怪不得，不服不行。河伯，敢情這一帶真有這回事啊。」文筆風趣俏皮，他是在玩味自己的輕妙語氣，所作的板畫卷也討人喜愛。

《女人觀世音》從很早就已是他的愛誦詩，而製成板畫卻得等到醞釀十年後的這一時期，此間他作這些板畫卷的章句、說話、詩歌，都是這樣邊誦邊刻而得的。

志功的板畫卷類，在進京後的作品上，也拓開一片寬廣世界。以吉井勇[24]的詩歌為底本的《流離抄》，作於一九五二到一九五三年，出展了當年國展。吉井於戰爭期間蟄居越中八尾，曾作「躍然屏風情真切，志功板畫諸天神。抄紙人家爐邊火，溫暖流離浪跡人」的和歌──這是請吉井本人自選三十一首和歌製成的板畫。這件板畫卷，從畫題到技法，判若志功板畫一貫主題的縮影版再世，十分可喜。集中「評名叫樊噲 惡人也悵然 遊秋夜流連忘返」中描寫的朝鮮石塔圖，與之後志功在鎌倉山建新居時，工作室庭前的置石同型，畫面的氛圍也似被全盤移至庭院，是能瞭解這位畫家的畫思與現實之錯雜的趣景。

獲威尼斯國際美術雙年展國際版畫大獎的消息傳來時，他正在做《青天抄板畫卷》系列。這是將俳人原石鼎——與普羅齊名，大正時期《HOTOTOGISU》（子規）的主將之一，主宰俳誌《鹿火屋》——的詩，按春夏秋冬製成三十五圖，是板畫卷中的壓軸卷。這板畫卷純屬寓作於樂，他以「青天微笑」為題，記錄下這個自得其樂的過程。

後浪推前浪　春水拍岸輕蕩漾　餘輝映夕陽　（石鼎）

詩的世界之宏大、之廣袤何也，我有痛知於斯。更嘆它的全不費力，涉筆成趣這件事。我陷入奇妙的感覺，好像自己被不容分說地融入安詳的、暖融融的傍晚，不能抽身。

這個一旦被拉進去，絕對跳不出來的情冥之境，才是原石鼎氏擁抱的世界吧。

朦朧大海猶莽山　惟有長思無盡綿　（石鼎）

巨大悠長而徹底的安堵情緒，抓住了我。不過，它的召喚是對大海如千山阻隔、無以依托的寥廓，的長思。在悠遠飄逸的用思中，明確表示大海如千山阻隔是興不可遇、不可複製的。而讓人感覺一個情繫遼遠、歌詠海山阻隔之人的詩句，亦寓於本句歟？我竟自呆然。

滋滋如嬰孩　吸吮母乳似春潮滾滾來　（石鼎）

在表示強烈情緒的滋滋一語中，彷彿整個句子碰觸到人的生活互為

表裏或叫真實。如嬰孩吸吮母乳似春潮滾滾來的堂堂精神周流貫徹，近在咫

尺的春天的力量、潮水的力量、人的生命力。這句話恰是對「活着的精彩實感」

下斷言。

喜從心頭　快快亮出汝狐手　櫻花一片雲　（石鼎）

與春水之句同，這句的絕對真理讓人嘆為觀止。喜從心頭……至此，原石鼎

詠的絕對真理，不容喘息地被喊了出來。喜從心頭……歡悅之餘出狐手、自

然變成狐手的人的模樣浮現在眼前。不是人變來的狐手，而是狐狸把人變成

狐手。多說一句，是狐狸自己高興變成狐手，把狐狸變沒了只有狐手的世界。

使人聯想起，一隻嗔着怎麼變成這樣的手、對它的怪誕感到無措的狐狸。

這個狐手有如此魔力。這個手腕奇怪的手，非拿出來不可，自然是這句所表

現之切要。它喝令：亮出狐手！即使不說亮出來，也不能不亮。我們被置於

完全無能為力的境地。以櫻花一片雲結句、把嘴拉成一字的口氣，更何能讚

一詞！（《板畫之道》）

他以《瞞着川》把自家附近的小河，引申成自身的神怪造境嬉遊，而此處同樣

藉石鼎的詩，耽遊於怪誕。狐手的鑒賞本身，即對自此句而生的小品板畫的自解，

看作品再讀此文，正是畫家對自身構思直言不諱的難見一例。

從製作《大和秀美》或《空海頌》時作為作品注入精魂，到在日常生活中一邊享受誦詩一邊製作，且追求大幅繪畫本身的造型性——志功從鯉魚畫屋到荻窪的雜華山房，逐步確立起這樣的姿態。

1 木花咲耶姬為《日本書紀》中記載日本神話中的女神；弟橘姬為《日本書紀》中記載的日本武尊倭建命之妃。——譯註

2 淨土真宗的教義，指眾生依靠阿彌陀佛的願力成佛。——編註

3 上田秋成（一七三四—一八〇九），江戶時代作家，其文學創作中以小說成就最高。《雨月物語》取材於中國白話小說，被譽為日本怪異小說的頂峰之作。——譯註

4 土門拳（一九〇九—一九九〇），著名攝影家，也是日本攝影界屈指的文才。——譯註

5 龜倉雄策（一九一五—一九九七），日本平面設計家。本書日文版的設計師。——譯註

6 「國家安康」被解釋成把「家康」的名字拆開，以此作為豐臣家圖謀不軌的證據。——編註

7 萬鐵五郎（一八八五—一九二七），日本近代畫家，引進野獸派前衛繪畫的先驅。——譯註

8 副島種臣（一八二八—一九〇五）伯爵，號蒼海，幕末時代政治家、書法家。——編註

9 木喰上人（一七一八—一八一〇），江戶時代後期行僧、佛像雕刻家，其作品被稱為「木喰佛」。——譯註

10 日本北方的爐具，方形圓形不一，裝在地爐中以保持火長時間不滅。——譯註

11 富本憲吉（一八八六—一九六三），日本陶藝家。一九五五年被認定為「人間國寶」。——譯註

12 岸田劉生（一八九一—一九二九），大正至昭和初期的日本油畫家。——譯註

13 岡本加乃子（一八八九—一九三九），日本近代詩人、小說家。代表作有《老妓抄》《家靈》等。其子岡本太郎為二十世紀日本著名前衛藝術家。——譯註

14 生田長江（一八八二—一九三六），日本評論家、翻譯家、劇作家、小說家。鳥取縣人，本名生田弘治。——譯註

15 美柔汀為銅版畫技法的一種，先在銅版上用特殊的工具「搖點刀」鑿出無數細密的凹點，再用刮磨刀作不

同程度的打磨，磨得越平整的部分墨汁越難以停留，墨色越淺。美柔汀便是靠這打磨的深淺構成圖案。——編註

16 木內克（一八九二―一九七七），日本雕刻家。早年旅歐，師事法國雕刻家安托萬·布德爾，以變形的特異風格成為日本具象派雕刻的代表人物。——譯註

17 北川民次（一八九四―一九八九），日本現實主義畫家、美術教育理論家。——譯註

18 脇田和（一九〇八―二〇〇五），活躍於昭和時代的西洋畫家。一九九八年獲文化功勞者稱號。——譯註

19 芹澤銈介（一八九五―一九八四），日本著名工藝家，民藝運動主要參加者；文化功勞者，日本染色界的「人間國寶」。——譯註

20 日本版畫會，一九六〇年由日展主要作家棟方志功、前川千帆、永瀬義郎等設立的展會。展覽每年舉辦一次，自一九七九年至今每年在東京都美術館舉行。——譯註

21 前田普羅（一八八四―一九五四），日本近代俳人。代表俳句集有《普羅句集》。——譯註

22 日本明治時期至二戰前航行在東京隅田川上的小型蒸汽客船，因票價一站一錢，故名。——譯註

23 此處指河童，並非中國神話的河神。——編註

24 吉井勇（一八八六―一九六〇），詩人、劇作家。代表作有歌集《人生經》《祗園歌集》，隨筆集《人世風流》等。——譯註

圖輯——

志功作品摘錄

一九三八年　｜　善知鳥「坐鬼」　｜　25 x 30cm

一九三八年　｜　善知鳥「下向」　｜　25 x 30cm

一九三八年 ｜ 善知鳥「樹上」｜ 25 x 30cm

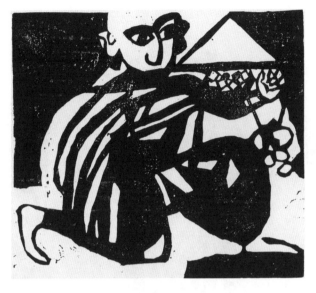

一九三八年 ｜ 善知鳥「蓑笠」｜ 25 x 30cm

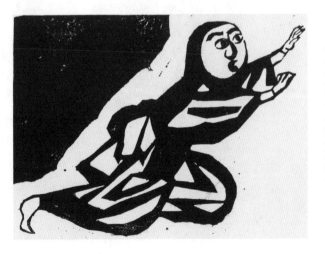

一九三八年 ｜ 善知鳥「母」｜ 25 x 30cm

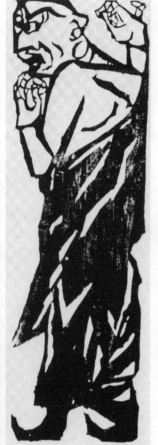

一九三九年 ｜ 釋迦十大弟子「富樓那」 ｜ 94.5 x 30cm

一九三九年 ｜ 釋迦十大弟子「摩訶迦葉」 ｜ 94.5 x 30cm

一九三九年 ｜ 釋迦十大弟子「羅睺羅」 ｜ 94.5 x 30cm

一九三九年 ｜ 釋迦十大弟子「阿那律」｜ 94.5 x 30cm

一九三九年 ｜ 釋迦十大弟子「迦旃延」｜ 94.5 x 30cm

一九三九年 ｜ 釋迦十大弟子「須菩提」｜ 94.5 x 30cm

一九三九年 ｜ 釋迦十大弟子「優婆離」｜ 94.5 x 30cm

一九三九年 ｜ 釋迦十大弟子「舍利弗」｜ 94.5 x 30cm

一九三九年　｜　釋迦十大弟子「阿難陀」　｜　94.5 x 30cm

一九三九年　｜　釋迦十大弟子「目犍連」　｜　94.5 x 30cm

一九五一年 ｜ 命運頌「黎明」 ｜ 87.5 x 88.5cm

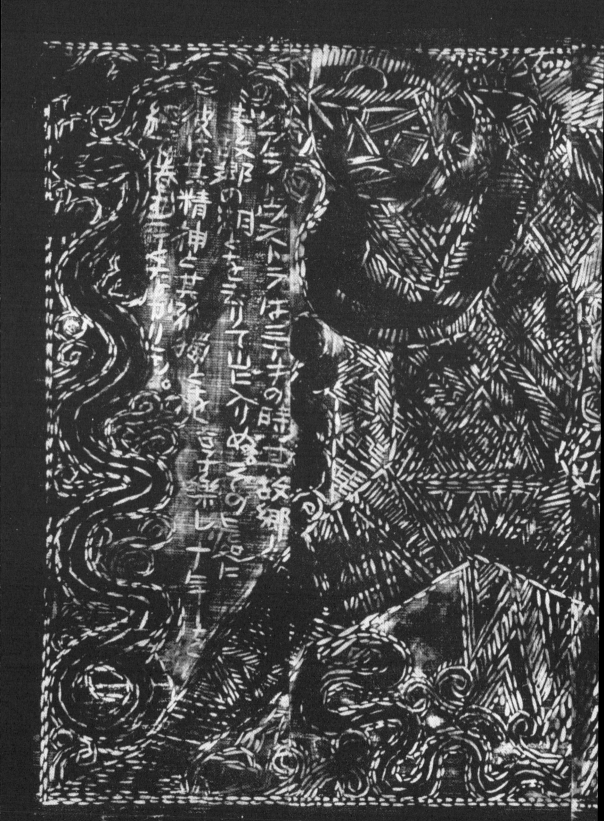

オラ、ストラはミケナの時、古の故郷、妻安郷の月をさりてエピリめぐるその町のピアに皮女の精神と共みへる皇る気もしした一つ気に気へとはいき偶もまし初しる。

一九五一年｜命運頌「自畫」｜87.5 x 88.5cm

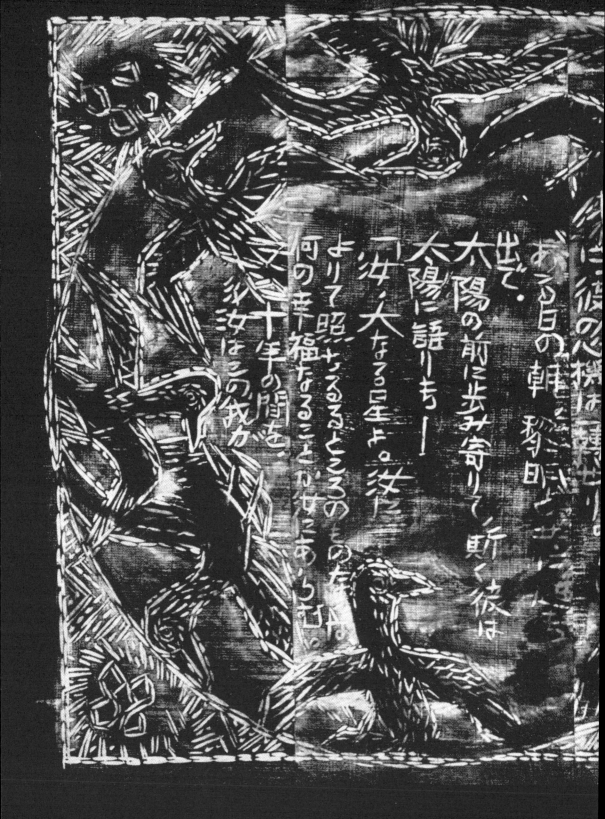

彼の心擾は鎮まりて

ある日の朝 琴日となりて

次で・太陽の前に歩み寄りて 断く彼は

太陽に語りもー

「汝・大なる星よ。汝た

よりて照らさるるところのものた

何の幸福なることか女にあらむ。

十年の間を

汝はこの成が

一九四九年 ｜ 命運頌「夕宵」｜ 87.5 x 88.5cm

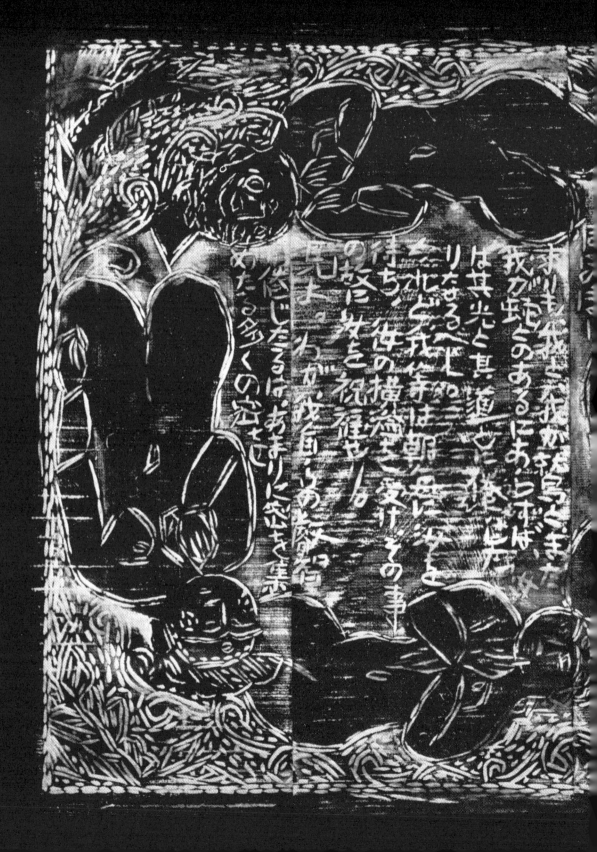

一九五三年 ｜ 湧然之女者們「湧然」｜ 104.5 x 92.5cm

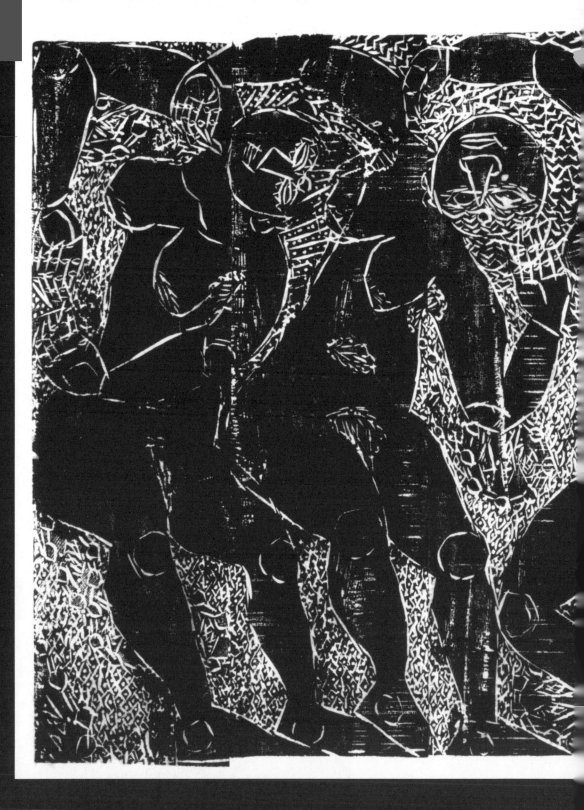

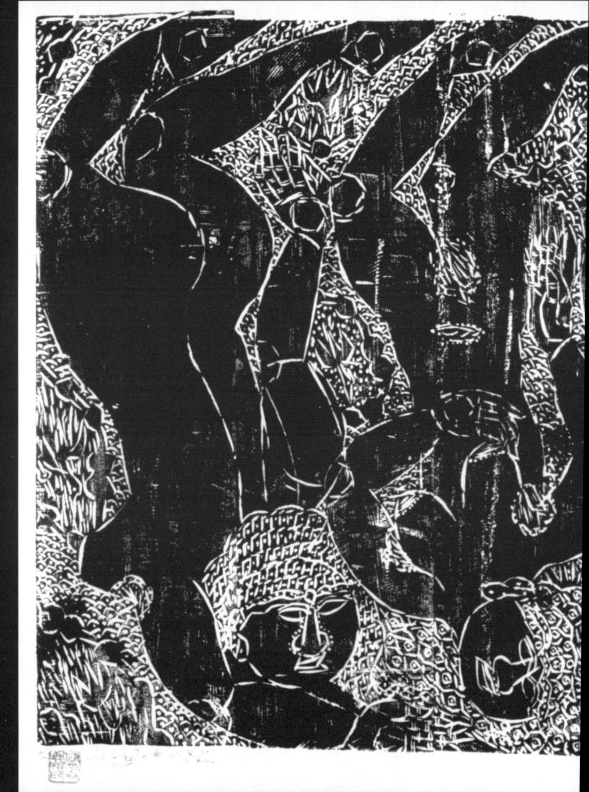

一九五六年 一 蒼原頌板畫柵 一 87.2 x 112.6cm

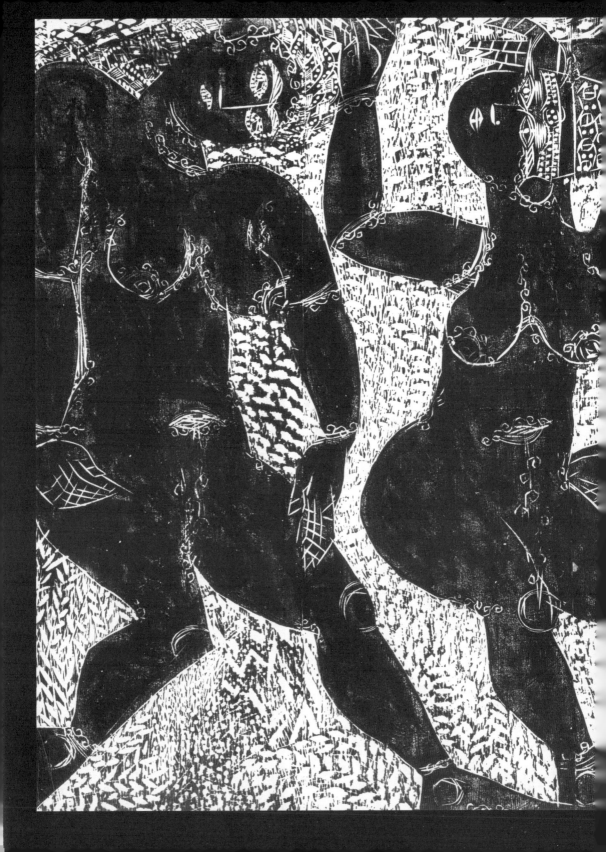

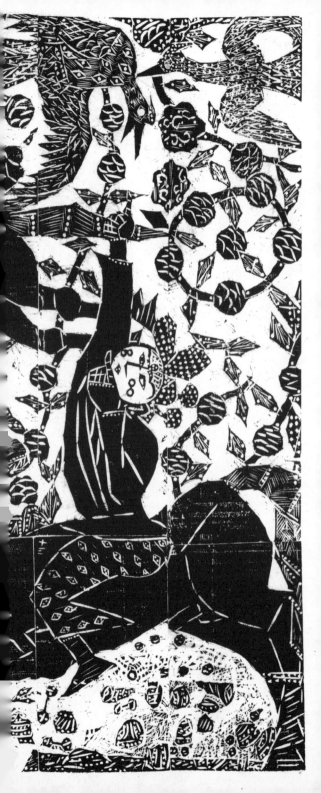

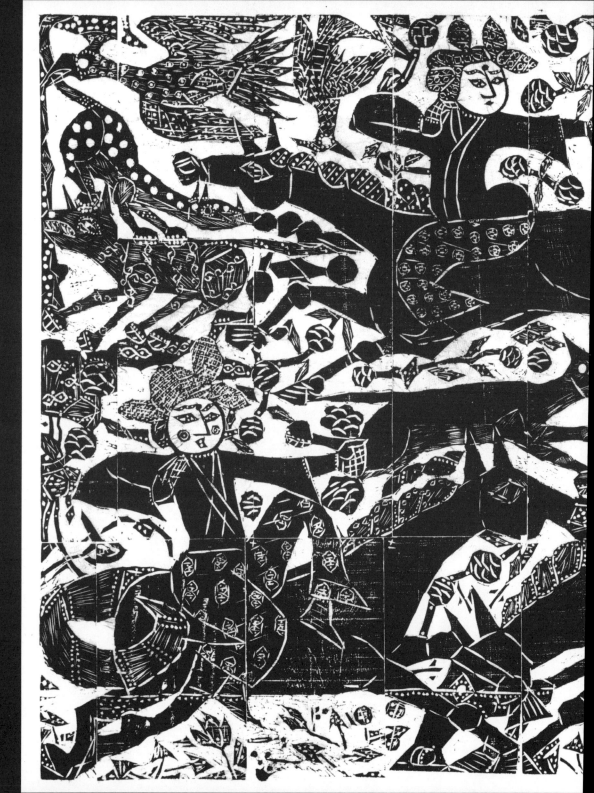

一九五六年｜青天抄「磯鷲」｜25.4 x 16.6cm

一九五六年 ┃ 青天抄「狐手」┃ 25.4 x 16.6cm

一九五六年 ｜ 鑰匙「裸撫」｜ 13 x 17cm

一九五六年 ｜ 鑰匙「腹眼鏡」 ｜ 13 x 17cm

一九五六年 ｜ 鑰匙 「愛染」 ｜ 13 x 17cm

第⑤章———
志功板畫的背後

志功板画の背景

右圖｜1945 年｜鐘溪頌「夜降」｜ 45.4 x 32.7cm

版畫──
一九五○年代
國際狀況

一九五二年春，志功板畫在第二屆盧伽諾國際版畫展上，為日本戰後第一次帶來國際性美術獎。該展始創於兩年前的一九五○年。

盧伽諾是瑞士的小鎮，靠近意大利，湖光山色，十分秀美。展覽會的正式名稱是「盧伽諾國際白與黑展」，出展作品還包括素描，也接納彩色版畫。志功的出展作是《女人觀世音》中加入了女體的「回眸妃」與「仰臥妃」兩件，均為背彩作品。

由中世紀城堡改造的美術館坐落湖畔，是在瑞士旅遊或遊意大利科莫湖時，想順道一訪的景點。

在歐洲，一八九五年開始的威尼斯國際美術雙年展歷史最早，但也要被放到夏天的旅遊旺季舉辦。為了達到在國際上造輿論、提高展覽類活動品味的效果，美術展看似被定位成了旅遊項目的看點。

日本也許是地處遠東島國的特殊性使然，很少搞國際旅遊宣傳，這方面的國際感先天不足，在美術展上也缺乏對展覽會性質的一貫解釋。

盧伽諾策劃版畫展時冠名「白與黑」展，並囊括素描，正反映出當地的習俗，即將版畫與素描作為一種輕鬆的鑒賞美術來消遣吧。

歐洲版畫，自十四世紀以來，伴隨紙張普及而興起。版畫興起時，由於正是宗教發達的時代，在任何國家它都是以樸素的宗教畫形式出現。類似日本在廚房貼謹防煙火之類神社佛閣的木刻護符，西方是在暖爐上方

掛着替人類背負罪過的基督受刑圖，在盛葡萄酒的壁櫥門上、香薑內側也都貼上保

佑平安的聖人像。這些版畫，幾乎都是由無聞無識的畫工及匠人製作原版，根據需

要無限複製傳播的。在盛行巡禮的時代，它是證明曾巡遊當地的必備手信。

這些匠人及畫工的伎倆，不久作為信息傳播的手段，被活用到肖像版畫、服飾

版畫、科學版畫上，並用於撲克牌、卡片等娛樂工具的印刷上。

從雕板套印的民俗性宗教畫，到活用其裝飾性製作有圖紋的卡片、利用銅版緻

密的再現性而做的東西，轉變流衍約四個世紀，成為融入庶民生活的無名裝飾美術

的必需品。然而就在普及過程中，令米開朗基羅驚嘆的《聖安東尼奧的誘惑》的作

者順高爾，以及達芬奇的個性化版畫嶄露頭角，杜勒、林布蘭、賀加斯、普洛尼西、

戈雅等銅版畫歷史巨匠輩出。進入十九世紀，石版畫大行其道，杜米埃利用該技法

的戲畫，整版裝飾了十六開小報，鼓舞法國革命後的市民情緒，已成為珍如拱璧的

獨特美術作品。

及後，伏勒爾普及版畫美術的構思水到渠成，是他使印象派作家們名聲鵲起，

被譽為近代畫商之父。

我這個人向來特別喜歡版畫。一八九五年前後，來到拉菲大街一安頓下來，

我最大的願望就是找畫家作畫，我來出版。版畫家一詞被用濫了，一直被作

為畫家中一錢不值的版畫專業戶的稱謂。我的一個想法是，委托畫家而不是職業版畫家作版畫。這種有投機之嫌的工作，作為藝術卻大獲成功。本着這樣的思路，勃納爾、塞尚、丹尼、雷東、雷諾瓦、西斯萊、羅特列克、維亞爾等，實驗性地製作了那批今天推崇備至的精美版畫。

我現在還能回憶起來，跛腳的小個子羅特列克，用一副錯愕天真的眼神說話的樣子。「我來製作《娼婦》吧」，最後他製作的是今天被視為其作品之一的《英國風馬車》。以上所說版畫悉皆彩色。但墨色也照樣成功。惠斯勒把《一碗茶》、貝赫爾把《絹製的衣裳》、卡里埃把《睡着的孩子》、雷東把《老騎士》、雷諾瓦把《母與子》、蒙克把《室內》、夏凡納把《窮苦的漁人》的摹本交到我的手上。……這些版畫無論施彩色還是墨色的，都與這裏未列舉的作品一併結集成版畫集，製成各印百部的兩套畫集。第一集定價一百法郎，頁數多的第二集定為一百五十法郎。兩集銷路均不佳，雖然策劃了第三集，終於不果。然而，儘管鑒賣家漢不關心，畫家本身卻對繪畫以外的這個自我表現方法產生了興趣。甚至有一批畫家做了一冊全部屬他個人的版畫集。——儘管售價不高，鑒賣家後來仍表現冷漠，過了二十年版畫集也沒銷掉。但必須看到，後來羅特列克的《英國風馬車》在德魯奧—蒙田拍賣會標出一萬五千法郎。

除了《浴女們》，塞尚還把自己的形象製成了墨色石版畫。——（伏勒爾《畫

於是，二十世紀初始，正值以香氣四溢的巴黎為中心的近代繪畫確立期，版畫僅次於畫框畫，逐漸成了畫家的重要製作方法。

據說以勃納爾版畫製作的《魏爾倫詩集》和《達夫尼與克羅埃》，因為是石版畫而不是木板畫，還遭到當時的愛書家訾議，然而無論任何時代哪一國度，大概都是掏腰包時受成法束縛的人，因智慮短淺而償事吧。

雷東十五幅石版畫組成的《聖安東尼的誘惑》，也是在伏勒爾的對美的關切歷程上留下的寶貴版畫。然而，更重要的事件發生在讓夏加爾、畢加索製作版畫時。

那是畫家因版畫而獨創表現法——即從複製性向原版性的跨越。

（想出版拉封丹的寓言）我委託俄羅斯畫家夏加爾畫插圖。選擇俄羅斯畫家去解釋我國詩人中最具法國味的詩人，這頗引人詫異。我從其出生和教養，想到了這位讓人對神秘的東方備感親切的畫家，理由不外乎手寓言家都是從東方的源泉得到啟示的罷了。我的期待沒有落空。夏加爾畫了約百張令人炫目的不透明水彩畫。然而，在移植到銅版上時遇到了太多技術性難題，畫家不得已代以墨色蝕刻。

商的回憶》小山敬三譯）

我發行的全部作品中，在預告時最吸引愛書家好奇心的，是巴爾扎克的

《不為人知的傑作》，收錄了畢加索的原版銅版畫和木版畫，是讓人聯想到

角度、類似立體派表現的素描。然而，畢加索的無論哪一幅新作，直到「讚賞」

取替「驚異」之日來臨前都令人蹙眉。（伏勒爾，前引）

由此，版畫對創建了近代美術的偉大畫家們的形象在生活中滲透，其功可見。

志功獲版畫大獎的威尼斯國際美術雙年展，是一九五六年第二十八屆展，同年

的美術大獎得主是雅克·維永；上屆一九五四年美術大獎是馬克斯·恩斯特，版畫

大獎是讓·阿爾普和胡安·米羅；一九五二年美術大獎是勞爾·杜飛，版畫大獎是

埃米爾·諾爾德[1]；一九四八年美術大獎得主是喬治·布拉克以及莫蘭迪，版畫大

獎則授予了夏加爾。

我們發現，這裏出現的獲獎畫家名單，是承接了伏勒爾回憶中的畫家脈系。順

着這個線索，則棟方志功的獲獎實與德國的埃米爾·諾爾德——他受梵高、蒙克的

觸發，在中世紀風的木版畫中深化了表現主義的探究——的獲獎相呼應，對這一時

期歐洲人受容的姿態，亦可推想百一。

然而一九五〇年以降，通過在各國相繼舉辦的國際版畫展，包括自盧伽諾後，

盧比安那國際版畫雙年展（南斯拉夫）、東京版畫雙年展、格倫興國際色彩版畫三

年展（瑞士）、克拉庫夫國際版畫雙年展（波蘭）、佛羅倫斯國際版畫雙年展、英國國際版畫雙年展、巴黎國際版畫雙年展、加勒比國際版畫三年展（意大利）等等，版畫呈現了另一番景象，與這裏列舉的年代以前在威尼斯獲獎的情形截然不同。

也許受近代資本主義濡染的大眾化社會，與貴族時代確立的獨幅性這一原版概念，不只停留在經濟性問題的層面，也牽涉到藝術創作姿態與其作品的社會性本身，版畫作為複數藝術，被要求一種與進步的獨幅版畫（印刷技術以及機制）深入契合而發揚的新性格。一九六〇年以後這些展會的獲獎作品的傾向，可見朝這個新方向的摸索。

版畫，即便是伏勒爾為方便畫家原版在社會上滲透而設計的，也並非回歸過去手工印刷技術特有的粗樸民俗藝術，而是作為信息傳播時代要求的全新複數美術，敦促着創作意圖完全另立的作家登場。

突顯的版畫方向的變化，並非本書考量的問題。這裏需要指陳的是志功板畫的歷史性存在意義在於，志功板畫得到國際社會承認之時的、與西歐現代美術界關涉狀況的理解，和明治末期興起的創作版畫運動以來曠日持久的版畫社會認知，在一九五〇年代以後版畫繁昌的國際大背景中一舉確立，津逮後世，其本身成為對日本美術發展的巨大推動力。

民藝——
對版畫的
時代錯誤

然而，當棟方志功在板畫上找到契合自身表現意欲的平台，作為國畫會會友向版畫界邁出強有力的第一步時，發現出他特異的才能，以友情的援手擁抱其人品及畫業的柳宗悦的民藝運動[2]，究竟又為何物？

民藝是柳宗悦發明的新語，是「民眾性工藝」之略，其定義為相對於貴族性工藝美術的東西。在那裏，實用品為第一要義，第二是普及品。即由無聞工匠製作的、適用於平常生活的實用品。

它主張，通過着眼於健康的「用」，與逐利的商業性濫造品區分，與趣味性炫示的、以裝飾為主的東西劃清界限。它認為，對生活必須的有用之器，是要求大量生產的。比起天才的少量佳作，實用健康、以批量製法生產的東西卻受到鄙薄，美的焦點被投向繪畫、雕刻這些只作為美來欣賞的東西上，是生活墮落的開始。生活本身不美，何以只有看的東西有美可求？

柳所主張的民藝理論，認為機械的發達使人陷入單純勞動，容易濫造以追求利潤為目的的單調產品。它誘發城市文明這個病態生活狀況，所以要將失散各地的匠人之手，導向正直的工藝意識，通過團隊合作培育順應時代的實用之美。地方性傳統保存下來的實用器物——即民藝品，本來就是美的。它不是出自一個天才，而是產生於名不見經傳的合作者作坊，所以現代更要重新探究它的健全美。

有人説，柳的這個主見當初是受富本憲吉和巴納德·理奇的啟示，其實，它植

根於英國工業革命時期追求人性、抵禦機械的莫里斯 [3] 理論。不久，河井寬次郎、濱田莊司被引為同調，在倉敷的大原孫三郎後援下建起運動的母體——日本民藝館。購置《大和秀美》，恰逢為民藝館啓動、選購作品的時機。

那麼，站在民藝的角度，志功板畫是被怎樣定位並得到支持的呢？來看看柳的版畫論要旨吧。

版畫屬工藝部門。我這樣認為。所以必然是工藝性要素越豐益美。然而，這個真理尚未被廣泛接受。因為版畫是繪畫的一種，容易被理解為當然屬美術領域。一般而言，美術被看作與工藝相對立的概念，所以被認為表現美術性的要素越多越美。果然如此嗎？美術性足以解讀版畫的美嗎？——版畫濫觴於實用性。諸如護符或如插圖，是以廣泛流佈之便為宗旨而刻版印製的。古時基於信仰性的需求居多，即例如菩薩的形像或聖經的故事等。所謂純粹繪畫是謀求自由，討厭此類制約的。也可以說，選擇自由的表現即美術之道。版畫不是自由繪畫，是工藝性繪畫。美術是個人的直接表現，工藝是個性的間接表現，抑或可以名之為「非個人化之道」。在這個意義上，版畫的美超越了個性美。

（《版畫論》——《工藝》第九十八期）

於前章讀過西方版畫的軌跡，讀過伏勒爾見證的近代以來版畫社會性的讀者，不難理解這個煞有介事的理論，與時代要求之版畫如何相悖逆行。

明治末期，石井鶴三及山本鼎取名「刀畫」而開展的自刻木版運動，正是與二十世紀初巴黎的畫家們，或德國表現主義畫家們的木版畫活動相呼應的美術運動。它收穫的果實就是志功板畫，卻為生活所迫，要與道不同的民藝派人士為伍，這裏可窺知日本近代社會可嘆的扭曲。

戰後一九四九年，保田關於志功板畫擺脫民藝窠臼的認識是正確的，美術界理應從這個時期開始密切關注棟方志功的作品。然而，柳宗悅反而在築摩書房刊行的板畫集封面上，以《棟方志功板畫（itae）》這個時代錯誤的讀音為標題 4，對收錄作品的選定亦以此恣意的觀點而為，連同編輯排版，一切旨在對棟方美術的現代性大而化之。

尤其，他激賞「基督」那種裝飾性圖式化的版畫，就是對志功自《命運頌》以來艱難開拓的、向近代造型思考的轉舵設置障礙。志功是善於討喜的人，這在他獻給民藝三人的報恩作《鐘溪頌》、《道祖土頌》、《柳仰頌》中，將受贈本人戲畫化上有充分體現。

這些作品作於一九四九到一九五二年之間，最後製作也最圖紋化的是《柳仰頌》，其實，作家自身應更明確地擺脫民藝。然而頗具諷刺意義的是，此後面世的

幾種志功作品集，從作品選擇到編輯都很粗糙，只有柳版的編輯姿態最鮮明。

誤解的梵高

志功從憧憬梵高開始真正走向畫家之路，是來自梵高的一幅原色印刷畫的啟示。

梵高的畫，往往於表現的自我投影性上產生強烈影響。人們似乎由此感到謳歌陶醉的意境。然而，梵高絕非陶醉着謳歌他的畫。梵高出生於一八五三年（時值日本的嘉永六年，貝利率美國艦隊進入浦賀，打油詩中「才飲四杯上喜撰（jyokisen），一驚太平夢中醒，夜不能寐已喪魂」那人心惶惶的一年。上喜撰是茶名，雙關當時闖入的蒸汽船（jyokisen）諧音。正值浮世繪的歌川廣重大顯身手的時代），生為基督教牧師之子。中學畢業後到海牙做畫商經紀人，不久轉入倫敦店，又進巴黎總店。

他在那裏受當時的新思想薰染，深為人道主義的小說、描寫窮人困苦的美術打動，對經銷以畫框包裝的虛飾繪畫失去信心。二十三歲辭去畫店工作，遠離與父母的不合與憂慮，輾轉尋求適合自己的職業，終於進了神學校，試圖以聖經的精神與窮人吃住一處，用佈道拯救窮人的苦難，與礦工一起勞動生活。

他想解救娼婦，反遭其責難，嫌他妨礙了生活；他也為失戀苦惱過。他那以《悲哀》為題的著名作品，如實記錄了那時的感傷世界。他有很好的素描根底，曾摹寫過米勒的畫。梵高以愛心為窮苦大眾分憂的嘗試，統統以失敗告終，他對自己職業的社會適應性也很失望，立志當畫家自立，是一八八三年三十歲以後的事。

《吃馬鈴薯的人》和《鞋》的澀暗、滯悶的現實主義，正是基於梵高這種生活情感而作。兩年後梵高來到巴黎，投靠做畫商經紀人的弟弟提奧。這個時期，梵高

第一次看到浮世繪版畫，從那明亮而柔麗的均衡中，受到某種對光明新世界的暗示。

他在巴黎結識了皮薩羅、德加等，與羅特列克交友。他摹寫廣重的《大橋的陣雨》、《書籤樹》等，用該色調製作了點彩派風格、亮麗的《唐吉老爹》。唐吉是畫材店的老闆。這個時期梵高邂逅了高更，他比梵高年長五歲，四十歲之前做股票經紀，是生活優裕的社會人。

高更就像得到了天啓，突然捨棄此前的社會地位，立志當畫家，與梵高立志從畫的時期巧合。從之前起，高更就支援印象派畫家們，在內心培育了對美術獨到的見識。

高更通過其職業，對文明發達的城市生活的虛偽，剝蝕人性的本源不勝心寒，向社會發出警告：為了還人性的本質，必須再次找回原始的健康。他為此選擇了繪畫表現，所以將印象派的自然主義式的虛構，斥為小資的妥協。

他的新繪畫方法論，主張均勻單一的色彩、無陰影的光、素描與顏色的抽象化，以及從自然的超脫。這個方法論，與梵高從浮世繪得到的暗示扣合。高更從梵高那裏知道了浮世繪，梵高從高更那裏得到啓示，找到拓展浮世繪式描畫法的途徑。

從此，高更確立了以《黃色的基督》為首的象徵主義，而梵高則獲得了在阿爾勒的開放表現。

其間，梵高的人道主義關懷絲毫不減。

梵高在阿爾勒抓住的是，把握到以存在本身謳歌自己的實存性的東西。如果將之

當作梵高的投影看，它是陶醉，然而並非如此，是對象本身在明確主張自我的存在。

這一點，與一八八二年前的繪畫——對象是同情心這種自我感傷——比較，清晰可見。

梵高發現事物本身的存在性，因而得到了救贖吧。即，《向日葵》作為向日葵本身，主張其切實的存在；《有絲柏的道路》其本身的主張熠熠生輝。在那裏，人物在其人性上都是閃光的。郵遞員、他的妻子和孩子、自己的臉、草木花與風景，構建在同樣的主張性上。

音樂及文學具有經時間考驗，在受眾中潛移默化的力量，而繪畫全憑一瞥的印象。因此，它很難以文章描述乃至言傳，要是像梵高這樣身後留下善辯的文字，人們就會向大量存世的梵高信函尋求意象的證據。甚至有人錯覺梵高的價值在於書信，殊不知有畫才有證據的意義，梵高的畫本身就達到了圓滿。

所以，縱使從一幅粗糙的彩印作品，也能誕生棟方志功這樣受啟迪的畫家。這種場合，毋寧說梵高信函中所示的求道性，全不相涉。

或許，在梵高的表現方法是以浮世繪的呆板色彩描寫為本這一點上，有某種幫助理解的線索。因為風箏繪、彩燈繪均屬浮世繪之末流。而它們與其看原畫，也許看粗糙的原色版印刷更易接受。這樣看，當志功致力於板畫時——

梵高有一幅畫，是描寫他特別喜歡的唐吉老爹，背後原封不動地照搬廣重、英泉、

歌麿等的浮世繪。連那位梵高都把日本的版畫視為神明了（我愛把摹本說成神明）。連梵高都這樣啊⋯⋯。想到此，我已經按捺不住自己了。（《我要當梵高》）

從這個對梵高的解釋出發，可以說明擺着是誤解。當中有某種錯位。這種錯位，鼓吹者是向日本翻譯推介過梵高的那位式場隆三郎。

在山下清的貼紙畫被吹捧成日本的梵高之際尤甚，向日本翻譯推介過梵高的那位式場隆三郎。

在山下因梵高而名噪的時候，志功厭惡被混為山下的同類，連梵高也不大提了。

本來嘛，就當棟方志功不是很好嗎？何必被身邊跟風的詩人之類慫恿，非要說《我要當梵高》，謬托知己。

反而是高更和蒙克向古風方向創作，使之與浮世繪的精緻木版效果對立，從而有德國表現派的諾爾德、基希納[5]、黑克爾[6]、羅特盧夫等講究印刷效果的自刻木版時代開啟，使更徹底的板畫方向浮出水面。

藝術，往往於以誤解為滋養處，見卓越的天才誕生。

梵高以一幅畫給人以繪畫表現上的啟迪，而其求道者的一面，則通過河井寬次

郎的啟蒙，在志功心靈上形成補足。河井雖然是陶工，卻具備陶工鮮見的、匠人性

格以外的一面，探究事物的合理性、重視人生觀。

他對同為民藝圈子裏的同仁接受「重要無形文化財產」的認定深為不悅，始終

向身邊的年輕陶工們喻以無聞的重要。其作品即使是無銘的作品，也具備嚴謹而無

人企及的獨創性，無論是在形制或在圖紋上。

志功與河井邂逅之前，稱其工作室——那時還是大雜院的一個房間——為眺鏡

畫室。室名毫不掩飾來自對眼睛這一身體缺陷的抗爭意識。

然而，在河井家度過的四十天，耳聞東湧西沒的覺悟境界，經歷八天對《碧巖

錄》了悟於心的寶貴體驗後，名之雜華堂，是將身心安頓於雜華莊嚴的華嚴境。從

他不取華嚴之名，反而越見其文人的悟性吧。

（說點題外話，志功死後的戒名，成了「華嚴院慈航真海志功居士」，是怎麼

回事？華嚴是其生前的居所，志功於一九五二年受之於曹洞宗管長的，是「慈航院

志功真海居士」的居士號並紫絡子。戒名這東西，無非和尚迎合遺族的斂財之術，

無大意思，虔誠的人生前因其信仰的深度，被授居士號倒是真的。不是長了就好。

志功的信仰心等同法眼位，已經得居士號了，所以牌位理應用本來的居士號。青森

多曹洞宗寺院，何況志功也說是受曹洞宗養育，受之於河井的禪教育與該管長授的

居士號，對他是福至心靈吧。其時，授予千哉子夫人的，是「棟徑院芳涯千哉子大姊」稱號。棟徑者，棟的小徑也，即開着志功喜愛之花的林蔭小徑。

順着題外話說開去——這一年，志功見到了去世前夕的武者小路千家的掌門人愈好齋，即那位有近代學匠之譽的官休庵愈好齋，被授予「宗航」的茶名。志功是請人家將慈航的航，加在千家脈系的宗字號上了吧。茶味與禪心，均為當年於河井宅初識之道。千哉子夫人最好官休庵的茶。）

河井寬次郎的思維方式，見諸寬次郎對自己說話的自解，現抄錄如下。

萬物萬類　是自己的表現

「物」在那裏。真確地看見它在那裏。本來它是什麼呢？那裏有數不盡的物。

在目力所及的那裏。

本來它是什麼呢？僅只它是它，物是物嗎？或者那是獨立存在的別的什麼呢？

如果說這個物在表現自己以外的什麼，這個什麼究竟是何物？未知禍福孰是，

我們並不住在它的裏面。物在那裏。確實現在就在那裏。但是，在那裏的物和

與之相向的自己有什麼關係呢？這個物是與自己全不相干的別的什麼嗎？別

的什麼相互關涉。——這種事可能嗎？既然無關可以不管它，卻又息息相關，

這一事究竟做何解釋？

你變它也變。——這，究竟做何解釋？乍一看雖是別的，卻為看不見的東西緊

緊地連在一起，這是鑿鑿證據。有什麼是不以我本身表現的東西嗎？

無論是誰站在物前，都不得不意識與那個物同位、同量、同質、同時、同處——

的我在那裏。就算理解不到這一層，或不這樣認為，但是事實如此沒法子。

沒法子的我們，正是這樣的生命。

以全副自身表現的世界。唯我不能表現的世界。只屬於這個人的世界。不管

有意無意，因這個人而異的世界。不管深也好淺也好，寬也好窄也好，那本

身就是這個人的世界。無以復加的世界。人不可犯的世界。——人，是此等世

界的居民，如何得了？它是它，同在一個相類的又因人而異的世界。

一切境由心造。所以是盡情打造的世界。無限可為的世界。這，才是真實世

界。——唯此更到哪裏覓見真實世界呢？

人，沒有被縛住。可曾有被縛的時候嗎？如果認為被束縛，束縛的是你自己。

人早就被解放了。事到如今還要被什麼解放。（河井寬次郎《火的誓言》）

物本身的存在的解放感，是使自身的生存安頓的世界。這個思想解放了志功的

自卑，將其鬥爭性轉向良性發展的方向。可以說這是無關民藝的東西。再往下看一

段話及其解吧。

自己打造的自己
自己選擇的自己

自己規定自己的自己。限定自己僅此而已的自己。所謂自己，即自己打造的場所。所以是盡情打造的場所。無限可為的場所。

站在沒有的場所上面的，沒有的自己。除此，吾等的場所何在？打造什麼樣的自己？選擇什麼樣的自己？人都擁有作為我以前的我——人皆有之的這個我。

這才是無病的我。無苦的我。無老的我。想污也不可污的我。總是生機勃勃的全新的我。無可去之亦無須附加的我。不學而知之的我。不往而能達的我。

醒時睡着的我。睡時醒着的我。

想看到新的我　所以要工作

人皆不需要昨天的我。不需要重複。再怎樣以為是在重複，也總想於重複中看到不重複的自己。無論怎樣迫不得已的工作，都為看到更新的我而一再被拖下水。除此還有推動人的動力嗎？

買來東西　買來自己

如果有人買來自己以外的東西，我想見識他。人們會說吧。雖然討厭，但沒法子只好買了。這個物才不是自己哪。但是，他除了沒法子的自己以外買了什麼呢？（河井寬次郎，前引）

這裏的見識，對禪的心物一元式開放的世界，有入木三分的解讀，勝過讀禪語、聽僧說法。河井的思想言近旨遠，令很多日本特色的人或書本難以望其項背，其作風亦是激情奔放的表現，與所謂日本特色的枯淡寡寂的境界截然不同。

這在姿態上，也許與梵高書信展露出的強烈求道精神一脈相通。而在思想上，卻與西歐的二元相對觀判若兩極。其作品於一九三七年巴黎世博會上獲金獎。

與如此人物結識的可貴，在志功《華嚴譜》以後的工作上有鮮明印證。河井寬次郎一八九〇年生於出雲安來，一九六六年七十六歲亡故。葬禮是在紫野大德寺的珍珠庵舉行。

表現主義
與板畫

表現一詞與印象相對。只要看英文 Ex-Pression 和 Im-Pression 的語源便可了然，「Ex-」是表示由內向外的行為，「Im-」是表示由外向內的行為。印象是依眼前的印象忠實描寫對象，而表現（Ex-Pression）是藉對象表現作者內在的強烈感動。

其區別簡單說，好比畫蘋果，是照着水果攤上所見蘋果的色形（印象）如實摹寫呢，還是根據吃後的味覺產生的個人記憶表現蘋果，就是這樣的相異。

印象主義，常被視為西歐近代美術的起點。它發生在十九世紀下半葉，馬奈、雷諾瓦、莫奈、德加等畫家是其代表性巨匠。伴隨着各個畫家的名字，馬奈的人物與風景、雷諾瓦色彩華麗的裸婦、莫奈的睡蓮、德加的小舞女等代表作，彷彿浮現眼前吧。它們生動描寫了自然的瞬間動作和印象。捕捉着風景在陽光下，隨着時間推移，物影搖曳、色彩微妙變化的情狀。

直到這些被歸類為印象主義的畫家們出現之前，畫架不曾從昏暗的畫室被搬到戶外。畫家們在室內苦思冥想，如何在視覺上再現對象造型？怎樣使觀者真實感受所描寫的對象？從文藝復興時期到印象主義，歷時五個世紀的西歐美術歷史，堪稱在描畫照片。這是看肖像畫最好理解的。那裏只有褐色的明暗對比，從特定的角度對人臉照射燭光，使輪廓浮現出來，忠實描寫得像精密攝影一般，連鬍渣也要纖毫

畢現。在這個意義上，印象主義與攝影機械的發明同期而至，是饒有興趣的。達蓋

爾發明今天攝影之源的銀版法是在一八三七年，略早於印象主義出現時期，有一幅

杜米埃描寫攝影的漫畫存世，畫的是達蓋爾在塞納河畔豎起暗盒相機，正在眺望新

橋（巴黎羅浮宮東側的名橋）對岸的景色，下書「忍耐者驢之勇氣也」。當時的照片，

曝光需要很長時間。

當然其間人絕不能動，也沒法拍有動態的風景。活躍在當時的巨匠德拉克羅瓦、

安格爾、米勒、柯羅、杜米埃，這些三十到五、六十歲的畫家們，總該有站在相機

前拍過一次肖像吧。他們是印象主義出現前夕的畫家。

達蓋爾的新橋照，與雷諾瓦一八七二年描寫的新橋形成對照。畫中，往來於橋

上熙熙攘攘的人物動態，出現在盛夏正午的明亮陽光下。人們腳下補的色影與碧空

浮雲相輝映，產生了躍動的節奏。其鮮活與靜止記錄式的、在無人時段拍攝的新橋

和背景建築照，不可同日而語。

然而，批評家們看到這幅畫卻不屑：「這算什麼？不就是單純的印象嗎？」印

象主義，緣於一批作品被貶為印象的畫家，他們的群體稱為印象派，不久即指在陽

光下真實素描、刻畫對象的繪畫方法，謂印象主義。

一九〇五年成立於德累斯頓的「橋社」核心人物基希納寫道：「日耳曼的藝術

創造，與拉丁民族的藝術創造判若雲泥。拉丁人從對象出發捕捉形體，在自然中發

現形體。日耳曼人則是基於內在理想，從純粹的幻想中產生形體。對於日耳曼人來說，眼見的形體是象徵。而對於拉丁民族而言，是在現象中承認美，日耳曼民族則是向事物的深層探求美。」可以說，志功是在事物的深層看到了精靈崇拜的統治力。

出現殊異性的是，當謳歌生命的表現於此確立時，反而不主張自我，而是純真地打出更普遍的通感要素。

一般認為，對德國表現派畫家們產生影響的，是原始美術、梵高和蒙克。

人的感動是在最樸素的狀態下才能得到確認的。從經過訓練的常識化的模式中，很難發現感動。二十世紀那些謳歌豐富個性的美術得以綻放，原始美術成了這個意義上的重要與興奮劑。

蒙克一八六三年生於奧斯陸。他在挪威學習印象派畫法，十九世紀末來到巴黎求學，因不滿足其方法而移居德國，一八九七年到一九○九年期間幾乎都在德國度過。他在那裏得到表現派「橋社」的支持。蒙克的作品表現了心理層面的感覺。它與將問題意識集中在光和色、色調和構圖上，完全斥拒文學性的印象畫，全然異質。可以說，如果印象派的作品是謀求客觀性認識的純度，蒙克的美術就是對生命不安的表現。

梵高也是從對人生的深入考察，不滿足於印象主義的印象性對象描寫，而確立了內在感情的描寫。

蒙克也很早被介紹到日本，然而其影響在畫壇主流不見蹤影，僅於大正至昭和初期的版畫中有跡象可尋。為詩人萩原朔太郎所欣賞、天殤的版畫家田中恭吉，即其代表性存在吧。田中恭吉是木版畫家，可怪的是德國表現派畫家們也熱衷於木版畫。蒙克也有木版畫代表作。

這，意味着什麼？

細想，雖然稱作版畫，但從石版畫現在幾乎不用石頭、而過渡到鋅版可知，是與凹版印刷同樣、以手繪原本的複寫性為主；銅版畫在尖筆手繪中要加入藥液腐蝕的版效果，但在很大程度上仍靠手繪原本身的表現力。即使是直接以刀雕線的尖鋼雕銅版畫，作家的表現意識也是直接被轉印的。木版畫亦然，像木口木版畫要求如尖鋼雕的細膩技巧，通過其技巧性，如實反映作家手跡，作為作品的造型。

然而，使用柔軟的木紋木版，卻只能追求最真樸的表現。反而是程式化的造型、單純打出的黑白面、線、點，比手繪描畫更具主題性，吸引人的視線。畢加索作膠版畫（Linocut）時，使用被視為比木紋木版更纖細的素材，他以圓底刀的刻線節奏、以面的對比擺佈人物的版效果，渲染戲劇性情感，與志功的大作板畫基於圓底刀的版效果與解釋，有異曲同工之妙。畢加索的素材解釋與志功板畫表現的對比，值得關注。

蒙克的《吶喊》，可以看到油彩和木版畫兩種，訴求性還是木版畫明顯強烈。

這似乎暗示：樸素的感情表現，與其用油彩，毋寧用容易抑制線描、從而抑制奔放情感的木版畫，更為適宜。

蒙克認為繪畫有兩種方法——基於色調和基於線描的方法，若畫面要求深度與創造性的結合力，就犧牲輪廓線發展色調關係吧。反之若期望運動與節奏，就犧牲色調發展線條吧。這裏也折射出版畫的可能性。

志功板畫與蒙克式不安的世界，顯然風馬牛不相及。也可以說，志功板畫反而是在畫面中祭奠了對生命的高亢贊歌。當棟方志功的目光，直覺地投落到木紋木版那版畫中獨有的性格上時，他把其作品稱為「板畫」而不用「版畫」的特殊意識，便開始萌發了吧。

志功板畫，在窮盡由德國表現派發掘、本着近代要求的木版畫的可能性，完結於以「板畫」另立的、特殊性的式樣化上，有其存在意義。也可以說，生長在東北雪國的志功，與基希納所說北歐日耳曼的環境有粗通的要素。說起來，進入昭和時期以來日本畫壇的主流，是以野獸派一詞稱謂、把印象性描寫相對粗略化的東西，佔據了畫框畫的大半壁江山。

野獸派，實際上是指從一九〇五年起的短短三年期間，某種知覺上的實驗期——因為限以原色作對象描寫的探究，馬蒂斯、布拉克、烏拉曼克、杜飛、馬爾凱、魯奧這批個性化畫家們，畫出了同樣燃燒的自然，三年燃燒過後，各自走出殊不相讓

的大道。

　　傳統南畫如「胸中山水」一詞所示，建立在寫意的主觀表現上，是不以描寫為主的不同路徑。所以，借偶然相似的、跨時代的耦合，稱那些變了形的自然描寫為日本野獸派或文人油彩等，久而久之、生拉硬扯的成了主流；反而將表現主義在日本的可能性探究到極致、確立板畫式樣的人們卻落了旁系，日本美術界的體質不能不引人深思。

註

1 埃米爾·諾爾德（Emil Nolde, 1867-1956），德國著名油畫家和版畫家，表現主義代表人物之一。──譯註

2 民藝運動是由柳宗悅與濱田莊司、河井寬次郎等於一九二六年發起的，旨在發掘日用品的工藝之美的運動。──譯註

3 威廉·莫里斯（William Morris, 1830-1896），英國設計師、詩人、自學成才的工匠。他設計、監製或親手製造的各種工藝美術品一改維多利亞時代以來的流行品味。──譯註

4 棟方志功的「板畫」在日語中一般讀成「banga」，所以作者批評柳宗悅選擇的「itae」是錯誤的讀法。──編註

5 基希納（Ernst Ludwig Kirchner, 1880-1938），德國畫家。代表作《柏林街景》《市場與紅塔》。藝術語言簡練，追求變形，呈現幾何形構圖。──譯註

6 里希·黑克爾（Erich Heckel, 1883-1970），德國表現主義藝術家。強調色彩對比，喜用急速運轉的大筆觸勾畫形象，產生粗獷的藝術效果。──譯註

第⑥章———

幅広い芸業の足跡

交互彰顯的藝業足跡

右圖｜1953 年｜流離抄「獅子窟」｜32.4 x 26.3cm

志功稱其水墨畫為倭畫，是戰爭剛結束的事。他疏散去富山之際，得到了福光

町光德寺的照顧，這是經河井寬次郎介紹，原來就認識的。在那裏期間，他從自然

中得到了對畫法的啟示，那與他以前回鄉時在月亮裏看到善知鳥──善知鳥月，是

同樣的靈性感受。

桑山躑飛秋來早，

龍膽漫山色已深。

這首短歌，現在成為了十尺高的紅色花崗岩歌碑，豎立在光德寺境內。躑飛

山是光德寺的山號，躑躅山是光德寺後面的一座小山。一到春意盎然的六月

前後，白、紫、藍、朱、紅匯萃的杜鵑花大放，漫坡遍野，與其叫盛開，更

像在熾熱地燃燒，每一朵花都在歡騰狂舞。

一天早晨，我不經意地來到躑躅山，置身於杜鵑怒放的光焰之中，得到強烈

的靈感。靈感像光一樣傳遍全身，宛若持暈染之筆，濃淡有致。我急切

地要將這神奇的感覺、這情狀帶到畫中，難以抑制身心的震顫，健步如飛地

衝進寺院。

此前我受光德寺之托，接受了描繪四面一體的隔扇，和鄰旁高三尺的兩面隔

扇的工作，準備畫巨松。而從躑飛山盛開的杜鵑花得到靈感的現在，正是一

氣完成畫作之時。我一回到寺裏，立刻哭訴似地喊夫人「拿墨來！快！」眨

眼功夫穿上圍裙，電光石火一樣畫了起來。——我用三、四管毛筆蘸飽墨，

讓筆互相交錯着，向下面擺放着的隔扇滴下墨汁。那裏出現了源於自然、勝

似自然的暈影、陰翳、大小上下、高低錯落、形態各異的百花爭芳吐艷。

我心生狂喜，至今沿用此法，走自然天成的暈染之路。粗大的老松周遭，被

杜鵑花層層覆蓋。

這一新發現的描法，命名為「躑飛飛沫隈暈描法」，成為了我的描法之一。

（《板極道》）

倭畫的稱謂，此後很快開始使用，而與遇上布羅肯山妖精相似的、從自然得到

的這個天啓，成了一種確信的根本吧。倭畫是使用畫碟顏料，以赤橙黃綠青茶的基

本六色與墨色作畫。

桃山時代筆者不詳的、屏風和襖繪的花卉畫工。我對地道的畫中百花繚亂，心

嚮往之。我這個人不大信服別人的、包括自己的寫生。歸根結底，畫只是夢幻。

自然的休想做到。因為是讓精美的東西再次獲得生命，所以是畫。

我在佐渡的寺廟，見過神社的「KAIRUMATA」繪，是從一根幹上生出的牡丹，

花、蕾顏色各不同，葉子也是群青或綠青。那並不可笑，對於繪畫的形式莊嚴地凝聚於花叢之上的氣韻，反而心生敬畏。我從無名工匠筆下開出的「繪之花」中，見到冷艷的真實。它比自然的花，更具旖旎風流之致，我為之感激涕零。我認為，湧於、沒於畫事的驚心，才是妙不可言的畫。——

桃山的障襖及屏風的功夫，才是純粹的真功夫。無論櫻花松樹牡丹，花都是畫，盡在畫中。不管板畫、倭畫、油畫，我都喜歡花。尤其愛畫龍膽、水菖蒲、荷蘭菊、鐵線蓮、牽牛花。還有紫色的薔薇，她是故鄉的花，所以喜歡，常畫。

畫花的手法，從插圖到裝幀，我都不寫生。顏色也以直接用原色為主。調色或用筆過度，總會變得像花，或像自己的污垢染到畫上，是我所惡的。（《板畫之道》）

志功通過他對鐵齋的感想表露出來的、沒入無我的歡愉，詳見前文水墨畫一章引用之中，而此處他更以胸中花的意象，直抒向夢幻的思考。

雖此稿闕如，但志功畫花，其後多畫丁香花。而畫得最多的畫有鯉魚。鯉魚有其獨特的活現，志功不無自豪地撰文稱這種活現為繪鯉。

畫上的鯉魚有三十六片鱗，從鰓到尾連着一字排開。可不是中國菜最後一道

的糖醋鯉魚那種甜傢伙；與水裏游的、被孩子追逐，翕動着嘴巧妙地接住擲

給牠的麩子——那麼小氣、垂涎欲滴的傢伙們，截然不同；與被蒸着煮着吃的

呆頭呆腦，有所區別。聽着！鯉魚都是鯉魚，不過這叫我的鯉魚……。不是

誇口，自高身價。怎麼樣？活該！管它什麼魚鱗不魚鱗！說什麼五七三十五

片，少一片啊！不管魚鱗還是什麼，都像燒傷的肌膚，光溜溜的。在雨夜中，

撲棱撲棱地。梳低髮髻不是，梳高髮髻也不行，哭得天昏地暗，死去活來。

寬袖的和服，那種秋草還是什麼暈染的和服。他媽的，我說這位女侍，別哭

了行不行。再哭山上的鬼就下來了。媽的。大叔幫你——抬起頭來，行了，來。

這樣抬……。這、樣、抬、起、來、好、了……。瞧瞧……，哇……，來啦，

啊！是一個偏平的、鯉魚呦。沒事的，不要你的命。打比方說吧。即使不打

比方。打比方的話，是妖怪。池塘裏游的傢伙，是見到這繪鯉就羞得往水裏鑽，

不肯出來的可憐蟲。繪鯉。我想成為畫這樣的畫的畫家。（《板響神》）

號稱倭畫的畫法之本事，被他說盡了。那是日本畫的規範形式難以曲盡的、畫

心的世界、夢幻的世界。

人們動輒從他與民藝的瓜葛，和燈彩繪、風箏繪的聯想，曲說志功的水墨畫，

這未免太表面。他從畫痴的早年，就無法割捨對油畫厚重表現的歆羨，以程式化的

板畫畫面效果為同一塊土壤，同時在心手相應地描寫日本人美感底層深固的強烈夢幻處，別構了獨家的畫境。

可以推度，奠定了志功對倭畫信心的「躑飛飛沫隈暈描法」，就是與一九五一年《命運頌》後堅持只用三角刀和圓刀的、板畫的陰刻世界接通的土壤吧。

有求必應，即使對不熟悉的畫題也當場作畫的志功水墨畫，長短不齊，也有粗樸稚拙的遊戲筆墨，但是興會淋漓時卻在筆下幻出奇詭，靈氣飛動的筆致，一似經過深思熟慮的描寫。

板畫的稱謂始於一九四二年，倭畫則在一九四七年的文章中初見。我認為，這位畫家對作品風格的創見性的鮮明意識，應直接用於年代劃分，分別稱呼作品，最易看清。諸如板畫中「柵」字的用法，像集英社版的棟方志功那樣，連習作期的一件件小品也叫「柵」，未見佳妙。不沿用發表時的畫題，只會徒生不必要的混亂。

本書卷首的蓬萊曼陀羅，作於一九六六年，細看會發現，以配有「壽韻」字樣、類似正殿的建築物屋頂為中心，蓬萊島被柔軟的橢圓環繞。在它的中心下部繪三門，有一建築物，黃色台階通往正殿，正殿背面松樹葳蕤，松枝收斂於橢圓的上部，其上方似一刀雕的民藝風鳳凰正在展翅。

鳳凰的左右，對稱配以有三足烏鴉的太陽，和有玉兔的月亮，兩對仙鶴相向飛向中心。

與仙鶴和太陽的相稱呼應的畫下部，以岩石取平衡，岩石上蹲踞相向的親子龜。

橢圓的左右，巧妙地以紅綠黃雜糅的花木和柑橘樹枝收緊，上下是瑞雲與立浪，淡化的原色波紋從外側勾勒出橢圓的輪廓，向堪稱靈性的超橢圓處，尋求曼陀羅的向心力。

諦視所得紙面，率意而生的構圖法，以如流的筆致產生節奏，率意呼應的色彩交錯以抽象的節奏抓住造型，打造出夢幻的世界。（為此，志功的畫很難剪接使用。）看了板畫亦如是，因其特質不是以部分的密度，而是以總體構圖性見長使然吧。）看了這樣的作品，可以說倭畫正是畫痴的本事登峰造極的、他自稱的妖怪世界吧。

書法──文字與表現相搏

在富山的疏散地發現了「躑飛飛沫隈量描法」、建樹對倭畫的信心不久，志功邂逅了同在該地疏散的前衛書家大澤雅休。戰後，與抽象畫相呼應、被稱為「墨象」的書壇的前衛活動中，比田井天來門下的上田桑鳩和大澤雅休可謂先驅者。

擺脫古典臨書的範圍，如何既堅守作為文字的書法立場，又開展不受文字制約的創作──正值這個書法家與文字廝磨的時期，雅休與志功相遇了。這讓志功對以前通過會津八一接觸到、全當是業餘愛好的書法大開眼界。

衝擊文字本身的造型性，這反而是志功心之所喜，性之所適吧。從這時起，志功對書法的姿態已甚明白。即使在板畫上，《瞞着川》與此前製作的《火的祈願》，字體已經明顯不同。

至《火的祈願》之前，文字上仍留下裊裊的筆線效果。而到了《瞞着川》已經得心應手，以板刀的氣勢留住文字本身緊密的造型性，甚至開始追求籠字──字體加邊框、中間白刻──的樂趣。從板木的自刻簽名可以觀察到這個歷程的蹤跡，並窺見作風的移嬗。

而在雅休周邊，反而興起了仿志功的玩命筆法，有趣的是書家一心想離棄文字，其意識益使文字沒有根底；志功隨手揮灑，文字反而越增加厚重的氣蘊。

書法，是他從板畫第二期到晚年時一直任情恣性、玩入骨髓者。《畫壇三筆》一書面世時的信件，展現了志功晚年的書法觀。

最近多見書上談到文字的問題，卻欠思慮得讓人寂寞。畢竟中國是書法的原產地吧——像近來那些鼓吹張三李四、尤其特定畫家的書法，讓人啼笑皆非。——因為字與畫家的畫不同，是無法負其責的，我只是覺得舒服寫寫而已，字是非常非常棘手的事。

我認為，寫字這事過於僭越了。看中國堂堂的字，日本人的就像被日本的故意作態給閹割了。古人還不是師法中國啊。

志功當年點破日本西洋畫無非對西歐畫家模仿的姿態，而今透過玩命二十年的筆法，喟然於日本人的書法古來只是向中國的學步，對畫家擅造型而流於機巧的書法，大興沒有神髓之嘆。

最晚年，他見到副島種臣的楷行草雜糅的大幅詩書，斷言有喜有驚。這「驚」字，可以說是他脫離趣味性，對通過文字窺書法之堂奧的、非同尋常的憧憬。

棟方志功的名字，以志功板畫之名深入人心。然而他對繪畫的表現意欲的根基

卻在油畫，出發點是梵高的向日葵。

印刷成冊的志功作品集，最早的是一九四二年昭森社刊《棟方志功畫集》。包

括兩幅原色十號的人體畫，其他十六幅二號到十號的油畫。他在後記中記到：

我知道，畫油畫比作板畫、日本畫更讓我赤裸裸。

我為描寫的「意義盡大」着魔，對油畫醉心。油畫顏料讓我難以抑制「感情

的洶湧」。

油畫顏料的魅力，讓我的工作更裸露無餘。我認為油畫顏料的重大性質，由

始至終在於對「描寫」的揮進方便。舔嚼、撫摩、孽膠等，是對方便法門的

極大褻瀆，從我對繪畫的決心而言，是絕對不會以此為「道」的。

他用了很難的詞彙，説像舔着嚼着、摸着撫着、加大黏度之類對油畫顏料的邪

門用法，非油畫的正道。油畫的正道盡在「描寫」之中。這是他針對用趣味性的邪

門歪道使油畫日本化而發的警世之言吧。

通過板畫滿足了對間接性和乾燥世界的表現的志功，以倭畫向桃山障壁畫中尋

覓日本人心底潛流的、對美感的信賴，確認並表現他的夢幻世界。

而油畫正如他此處所宣示，是要把描寫進行到底，不放棄由梵高觸發的對油畫的憧憬。描寫的原點不是建基在寫實主義、自然主義，例如以肖像畫為本的、服務於對象的姿態，而是以梵高挖掘人性深層情感表現的色彩解放感為本，致力於直覺地抒發原始本真的感覺之處，能見到日本培養起來的、最率直的表現主義立場。志功的立場與德國表現派畫家們未受過美術學校的教育相照應，純屬偶然。其表現主義的主張，通過板畫明朗可見，而他還在各個適當時機集中作油畫，策劃舉辦個人展覽。

戰後一九五四年，資生堂畫廊因為從二層樓改建成高層建築而臨時關閉，在其最後辦的，就是志功第一次油畫個人展覽。其後，就是一九五九年羈旅美歐（一年半）生活的收穫。

油畫全部為三號到十五號不等，除了初期外沒有大作。

他與土門拳去琉球旅行時，留下了志功畫油畫比土門拍照還要快的玩笑話。其意義是說要趁熱打鐵、趕緊塗上想要的顏色，真是一個巧妙的趣談。

將描寫的制約，作為傾瀉內在情感的手段，置於描寫姿態的原點，是他獨自的解釋。這種對於醇厚的油畫描寫的執着，恐怕是對近代繪畫從畫面中斥棄了文學性——它發源於從印象派到野獸派的近代繪畫起點——耿耿於懷吧。無論板畫還是倭畫，志功每每賦予豐富的文學情緒，使畫風豐腴起來。製作板畫時，則借助裸婦

的照片來作造型。近代繪畫與自然描寫訣別的起步，與攝影的發明和發達並駕齊驅，

從這一點看，志功板畫利用照片，涵蓋了有關攝影與繪畫之間交雜的問題。

志功以板畫表現、以倭畫表現，和以油畫表現，使用的媒材不同，造型和色彩

運用靈活，各見功力，但那裏卻有一以貫之的共同個性。

不過，以「MUNASHIKO」（棟志功）的奇特片假名為簽名的志功油畫，只有

一味對原色的貪戀，課以描寫的制約，在方法上沒有進展，止於原地踏步，或許反

映出志功是個造型人而非色彩人吧。

對油畫的執着，是他把近代繪畫發端中的文學性與造型性問題，上升到畫家姿

態的基本課題意識了吧。也許與油畫顏料的乾燥程度有關，他羈旅紐約、歐洲時所

作的一批油畫，發色尤其調諧。

畫陶·石版畫——自在的畫技

獲威尼斯版畫大獎的消息傳來這天，我和棟方正坐在市營有軌電車上，我問他

「你現在想做什麼？」他展開一直在手裏揉搓的車票對我説：「想在上面畫畫！」

也許這是妙語連珠的志功幽默了一把，總之，只愛畫，畫即生活，這性格盡情

發揮在他隨時隨地作畫的風格中。

其中一個例子是畫陶。一九五一年他從疏散地回到東京，一段時間往益子、布

志名窯場跑的機會多，約五年間在所到的窯場，為大中器皿、茶碗等的成形素胎施

手繪。世間稱之為陶畫，而志功自己叫做畫陶。似乎這個説法體現出他只參與手繪

的立場。

志功一開始用釉彩畫，但發現釉彩弄不好易在窯火中流淌，不如作釘雕作品，

用釘子刻畫，自己的手繪效果更強。

無論陶器的形制如何，一經志功施以手繪，瞬間就會產生器隨繪形的諧調，這

一定是他多年鑽研板木所練就的效果解讀之功吧。也許就是這種地方，體現出柳宗

悦欣賞的所謂工藝性、紋樣性的特長。

通常，畫家手繪往往會與陶器的造型不合，兩相齟齬。

石版畫是一九五九年，志功初次應邀赴紐約旅美一年期間所作的。想在當地作

的板畫因乾燥度的不同而差強人意，在石版畫工作室小試時卻效果殊勝。他在日本

曾經作過一次，墨跡乾不透，黏黏糊糊像兒童繪本印刷出來的效果，從此便再沒摸

過石版畫了。

油性墨不適合濕度高的日本，而水墨的濕潤在過於乾燥的美國則難求，這裏揭示的是風土性問題。同是木版，木口堅硬的在彼地盛行，是因為木紋軟的馬上就會龜裂。另外，即使想採用在日本時的印刷方法，讓紙保持一定潮濕度，但噴水時仍濕淋淋的紙，馬上就硬邦邦的乾透。

在紐約製作的石版畫印刷效果雖好，但那只是建立在版的複數性上的描繪行為，對志功來說魅力不大吧，所以並未積極製作。也許在板畫與手繪有別的一貫認識上，石版畫讓人感覺不倫不類吧。

去世前一年秋，志功赴美時也製作了二十四件石版畫，但那只是代替素描冊的即興之作，稍稍玩味一下筆觸而已。

晚年——遊びの十年

右圖｜1953 年｜流離抄「廣鰭」｜32.4 x 26.3cm

我從五十到六十的十年如白駒過隙，轉瞬即逝；而二十到三十的十年卻似漫漫長夜，遙遙無期；其後三十到四十是不知不覺不管不顧拚命工作的十年；再後從四十到五十不過是前時期的繼續，在很多事情上佔用了時間。現在六十，而這最近的十年只覺時間甚短，空空如也。我一直以為自己還在四十奔五十，奈何已是五十到六十的人了。

今後我的創作就是心無旁騖。不思權欲、完全本真的世界，沒有欲望、真正從一任自性的世界而生的創作，不求而是被求的創作。我想抱此不是欲望的欲望。（《板極道》）

就作品的成因以及人生各階段，如此透闢地闡發自己的文章，在畫家中確屬少數。

《板極道》是一九六四年（五十七歲）九月付梓的自敘傳。

志功於一九六〇年（五十三歲）出任日展評議員。這是自一九五三年脫離國展、以普通參展人身份參加日展後的第三年當選評審員，再過去四年的事。前面說到志功徒勞的足跡，按美術界的常識來看，這種對日展的挑戰是不可思議的行動。

而志功卻認為，要得到大眾的認識和支持，非出席日展不行。一開始的起步就不求體面，初衷一貫不移，所以作為普通參展人參展也能坦然。他既想用大牆讓潮

湧而至的觀者認識板畫的力量，恐怕也想得到日展體制內的榮譽吧。雖然他尚未

達成與其時執日展牛耳的辻永之間的默契——在日展設版畫部，但獲得了評議員資

格，基本達到了目的。

此時他的青光眼惡化，左眼幾乎失明。一天夜裏，千哉子夫人起來見工作室的

燈亮着，她納悶過去看看，見志功正用手巾蒙住眼睛在雕板木。據説他是在做試驗，

試試眼睛看不見是否還能做畫。

志功説他養成了晚上九點睡，早晨五點起，早餐前工作的習慣。笑曰「工作是

吃早飯前就能做完的（喻易如反掌）」。另外，他臨睡前會在和紙上噴水霧，夾在

報紙之間捂上再睡，早晨五點左右，就會剛好成為適合印刷的紙。木版畫會因木板

和紙接觸的狀態，產生不同的印刷效果。

深更半夜在工作室工作，是違背常規的異常行動。然而，青光眼是必致失明的。

它從視野狹窄開始，視域漸漸收縮，恰似快門從左右合攏一樣失去光明。據説這病

潛伏期長達六十年，所以志功的眼疾還是生就的。

一九六二年一月，志功受真言密宗大本山日石寺贈法眼位，其後倭畫的簽名就

開始用「法眼志功真海」。真海的署名寫成棦。古時有空海用「空棐」署名之例，

是「海」的舊體字。真海是一九五二年時受之於曹洞宗管長的居士號。板畫上也用

「法眼棟志功」印。棟志功，多半是學江戶時代的南宗畫家，假充中國式的三字名

字吧。例如，與謝蕪村署名謝蕪村，柳澤淇園取字里恭，自稱柳里恭之類。

法眼，是中世授予醫生、繪師、連歌師等的稱號，以僧侶的位階算，相當於僧都的大和尚之位。

舊書上可見，相對於江戶時代的法眼狩野探幽，室町後期鞏固了狩野派基業的狩野元信則被稱為古法眼。藤岡作太郎的《近世繪畫史》有云：「英雄一朝起，天下臣服聚往，探幽實以定奪畫界之命運」。仿其筆調，即「志功實以定奪版畫界之命運」乎？他們以法眼之名為共通點，這不可思議是緣於圖形吧？明治以後，更不見誰自稱法眼。

授予方也許是蕭規曹隨，但社會早已不興等級階位的一套了。拚盡全力追慕日本畫心的志功，欣然領受這個稱號用於簽名，對本人也許順理成章，畢竟是時代奇觀吧。志功在受法眼位前三年，署名法橋，是順其位序[1]。

一九六三年六十歲，志功以招魂的力作《恐山之柵》，為自己步履的一個階段豎立了一道不折不扣的柵。

從這時起，開始了晚年「不思權欲、完全本真的世界」。

邁出晚年的第一步，是《東海道板畫》。基於章句、詩歌的小品類、板畫卷類作品，至威尼斯大獎獲獎時期、因愛吟詠而生的精緻工作幾乎絕跡，過渡到應接不暇的委托工作中。畫題的重複帶來觀念化的萎弱平板，漸漸失去了一貫奔湧的古風生命力。

更要命的是本於描寫的風景板畫，與志功板畫建基於女體的模式特長幾近冰炭不容。

《東海道板畫》是應駿河銀行委托，為該行創立八十周年所作，要求對歌川廣

重的《東海道五十三次》古為今用，以緬懷銀行面向東海道客棧創業的昔日，發揚

營業網點遍佈東海道沿線的地脈優勢。

赴東海道的寫生之旅開始時，志功說他想從東海道走通大阪，順腳到九州走西

海道，回過頭再到青森走奧之小路，² 一畫到底，抵達故鄉就可以合掌阿彌陀佛了。

他一定是效法「古人亦多有客死羈旅」的風流，來認識「不求而是被求」的服

務吧。他也在信函中説這個時期自身的行動「稱不上風流那麼美，就是風浮吧。」

然而，他還在製作《東海道板畫》途中，朝日新聞社提出出版他的畫集的計

劃，於一九六四年十月付梓。

銀行策劃的是八十周年紀念活動項目，合約中規定有關出版著作權歸銀行所

有。銀行方面始料未及，在譴責違約的同時，與配合朝日版的發行在日本橋東急百

貨店舉辦的展覽對抗，不到一個月即在高島屋舉辦了「初版東海道棟方板畫展」。

衝日本橋的交叉路口，相距不遠對峙的「東海道棟方板畫」巨幅垂幕，實在奇

突、偉觀。

志功不看合約內容就蓋章。據説，他滿以為把最先印刷的一套交出來就完事。

有趣的是朝日版在簽名處簽有「十之三」的限定張數，而翌年春甫出的駿河版板畫，

則為「十之一」。各自的分數後面跟着「初」字，意思是説初印十張之內？志功不限印刷張數，不管多少有求必應，所以這些分數或許是為應付合同走的形式。

但是，他被這個糾紛弄得狼狽不堪。所幸最後私下解決，沒有搬上法庭，但他似乎心裏不悦，另外製作了一組《追開東海道妙黛板畫》。

出版《東海道板畫》惹起糾紛後，因為合約對板畫尺寸有約定，他想既然如此，馬上可以另做一組不同尺寸的，賭氣着手製作。「追開」，即以同一主題重新製作之意，《般若心經》也做過兩次，第二次的叫《追開心經》。

《東海道板畫》朝日版是市售，而駿河版則是贈送客戶的紀念品。附帶説一下，「棟方板畫」的稱謂不近情理。姓棟方的畫家還另有其人，也許今後還會出現。所以應該叫志功板畫啊。

這個糾紛，讓嚴於立身行己的志功心力交瘁。翌春雖獲朝日文化獎，但夏天腦血栓發病，進入半年的療養期。

因為成了電視連續劇《快樂夫妻》的原型，志功連續上電視、拍電影，最後獲得了乙天的廣播文化獎，像演藝圈紅人般家喻戶曉。可以説他是畫家中唯一盡人皆知的人物。

療養期間也在美國成功舉辦了大型「屏風板畫展」，引起不小的反響。身體小康後，為大阪世博作板畫《乾》《坤》，前者是把原本為了倉敷國際飯店而製的《大

世界之柵》改稱，後者用該板木背面製作，成為引起轟動的世界最大板畫。

嘴上說是風浮，其實是「被求」的兢兢業業。

讓人費解的是，連將他鄙薄為民藝的低級趣味、根本看不上眼的美術界人士，

迫於高漲的大眾人氣壓力，也不吝讚辭了。

一九七〇年春，志功獲每日藝術大獎，同年秋被授予文化勳章。

志功得意忘形地作了《我要當梵高》的詩，並把該詩製成了板畫。其「本真的世界」始於孩童畫般的《東海道板畫》，在還能截長補短地發表睡魔節往事等小品板畫期間，尚有某種密度可觀，但到了取得文化勳章後飄飄然的《我要當梵高》時期，自律的羅盤指針失控了。不幸的是這個時期，他右眼的視力也變得很差。

安心靜養期間，這位在鎌倉山新居的工作室庭前植柏樹、以「庭前柏樹子」為安心公案的畫家，開始不停地描繪帶背光的達摩倭畫。

「庭前柏樹子」是趙州禪師的軼事，人問達摩在哪裏，他便指着庭前的柏樹。曾幾何時丹霞暖佛的、以謳歌人性為本的禪宗解釋，而志功居然讓這個達摩帶背光。曾幾何時丹霞暖佛的、以謳歌人性為本的禪宗解釋，跑到哪裏去了？

獲朝日文化獎後，他說一年要上繳逾六千萬日圓的稅，沒意思，最好不賣作品，令聞者啞然。過去的畫痴，只有畫是頭等大事，對買自己畫的人唯有感念恩德。其間，他為自視甚高的小說家中谷孝雄的《京城讓人卑賤》裝幀，頗具諷刺意義。

第三期一批充實的大作，和其間製作的大量作品，雖說圓了心中秘藏的凌雲之志，但體力不濟後的朝日獎、每日獎、文化勳章——出乎意料的顯彰三級跳，可謂畫業登峰造極之意趣吧。

赫伯特‧里德 3 論述《藝術的草根》時，說中央集權對藝術帶來負面作用，並舉有四十年深交的左拉和塞尚二人決裂為例，述及久居鄉間埋頭深化畫境的塞尚，針對已是巴黎文壇寵兒的左拉，對安布魯瓦‧沃拉爾說的一番話。

「兩人之間從沒有發生過爭吵。只不過是我不再去見左拉而已。——我說這話並沒有惡意，他已經變成了臭資產階級。」

志功的情形雖說與左拉的巴黎時代不同，但他對自己的步履和生命局限早有洞見，遊於畫業之心有了餘裕，遂被拉進周邊壓根無暇顧及的俗塵中了吧。然而，在殁後作品的價格普遍跌落的最近的美術市場，志功的作品無論板畫、倭畫也不降反升，可見他已是超脫俗氣、深受平民百姓歡迎的畫家，日本美術界劃時期的存在，與當年印象派畫家的畫在巴黎開始熱銷時彷彿。

他的作品，以《追開東海道妙黛板畫》全部從背面塗墨污開始，此後板畫凡是黑白，幾乎都從背面塗抹墨污。第二期的活動期，曾直言「背彩是對缺乏自信的作品補色」的自信早已喪失殆盡，連掩蓋衰窘也顯氣力竭蹶。從這時起，他常常對板畫畫中的眼睛左眼點紅。過世前三年，出現了兩眼都點紅的作品。這個時期可謂最晚年吧。

背彩增加華麗度，最後從表面對面頰、肘、膝頭點紅強調效果，最晚年留下了

堪稱板彩畫以示區別，幾乎不留板畫輪廓的濃密敷彩作品。然而，在板畫顯現衰退

後，這批板彩畫與部分倭畫卻大放異彩，另有別趣，呼喚後世的鑒賞。

他從一九七三年前後簽名志昂。昂是太陽升起的狀態，所以如實反映了那個時期高揚的情緒吧，一方面一九七四年棟方畫廊遷址十周年紀念展，作「昂展」，卻寫成仿「昂」的題字。昂，即昂星，在二十八宿中指日曜，為西方白虎。原語起源於希臘，平安時代按同音規律編輯、日本最古的辭書《和名抄》的卷一天地部中，有「昂和名須波流」，是接通絲路起點與終點的神奇星名。

早年，由森鷗外主持創刊的文藝期刊命名《昂》，也取其祝禱之妙吧。

曾以《四神板經》讚中國的方位表現之神秘的志功，也許在自己名字上借這個星名，暗自祈願對安寧的嚮往吧。

去世之前，又還志功的本來面貌了。

《尨[4]濃之柵》，從色情照片中取種種男女媾合的體態為剪影。在這些人體剪影的間隙，喚起對所有能想到的、受教益的美術、文學、風土的記憶，剗剛感恩之心。「獻給鐮倉繪卷的人們、桃山障屏的人們、大雅、渡水復渡水看花還看花春風江上路不覺到君家、瞿麥花 NAJYOUSINOONIKO、AOMORI AOMORI（青森）、我的 INDIA（印度）、UTAWAREYOWASYAHAYASU、誰知道呢、VANGOGH（梵

高）、LAUTREC（羅特列克）、BEETHOVEN（貝多芬）、天上天下的所有父親母親」等等。

大雅，即池大雅[5]，是出現於此處的唯一一位日本畫家，如此說來，他倒是畫痴之路的先驅者。

「渡水復渡水」是明代高啟（青丘）的詩，福士幸次郎曾揮毫此詩的書法，是早期志功珍藏的匾額。NAJYOUSINOONIKO，是青森撫牛子八幡神社鳥居上裝飾的木雕鬼子；UTAWAREYOWASYAHAYASU（都來唱啊），是富山當地流行的民謠《越中大藁小調》；「誰知道呢」，是借用契訶夫《三姊妹》中一句對人生的輕妙詠嘆。

有人求字時，志功常寫的是「歡喜、驚奇、更何況悲傷，不得窮盡」。這句話，最晚年改成坦率的喃喃自語：

「歡喜窮盡不了，
驚奇窮盡不了，
悲傷窮盡不了。」

據說陶淵明的曾祖父陶侃，曾說聖人尚珍惜寸陰，故凡人必須珍惜分陰。莊子曰，人生如白駒過隙。白駒，即光陰，隙，間隙。如光陰透過間隙一樣的，即人生。

志功只有小學畢業，他珍惜分陰，將被賦予的時光用在學習不止、奮發不息上。

對於如白駒過隙的人生，只有學習的在校時間有何意義？說不定那段時間反而減損

良好的悟性。志功作為畫家，給我們留下這個寶貴教訓。在「歡喜窮盡不了……」一句中，從恪盡天命之責，低徊的喃喃語氣中，反而傳遞出我生有涯願無盡的感性嗟嘆。

一九七三年七十歲時遊歷印度歸來，在當地得到的感動讓他譜寫出壯麗的遺書，即欲竭全力滌蕩煩惱的《尨濃之柵》。

一九七四年十月，志功應邀再次赴美，在紐約的「日本屋畫廊」正在舉辦的池田滿壽夫和井田照一「TWO JAPANESE NEW PRINTERS」展會場舉行了紀念演講，興致很高。本來，這個展覽策劃邀請棟方志功參加，旨在傳遞從志功到池田、井田三代——池田作蝕刻，繼志功十年後摘取了威尼斯版畫大獎；井田是其後的新銳版畫家，擅長運用超複雜的新印刷技巧——推演的現代日本版畫界的生機活力，為此館長蘭德・凱斯蒂牽頭組織了由紐約近代美術館、古根海姆美術館等熟悉日本現代美術的資深專家組成特別委員會，制定方案，凱斯蒂更專程訪日，赴鐮倉山邀請志功參展。然而，此時志功的演講對後進二人的展覽卻是美玉之光，也是對日本輕人的展覽。儘管事前通函說明了訪問要旨，但他還是不能理解對方來意，連說「不好辦」，竟自作主張回覆「若倭畫可以我就出展」，致使策劃變更，成了只有兩個年版畫界最後的饋贈。回國後，他就一病不起。

一九七五年九月十三日，中秋明月之日，志功升天。是生日第六周的卯歲，享

年七十三。死因是肝癌，與他的母親一樣。雖然沒有留下辭世詩，但他戰後在富山作的詩句，與其人品業績相符，讓人想起來彷彿辭世詩一般。

名月惟今霄，

大鮎復無常。

志功去世前，在每年都會做的掛曆上選用了與詠此句同期的小品《瞞着川》，敷以最晚年特有的華麗色彩。封面的板畫與《瞞着川》的作品不同，是人臉突兀地出現在鮎魚群中。簽名的鉛筆字，恰如禪僧遺偈常見的渴筆潦草，透出奮力寫上去的痕跡。但簽字作一九七六年，每個月也寫成當月的做法是否可取？從簽字看，讓人錯覺成死後所作。

簽名時記的年份，理應依習慣記入製作年吧。《我要當梵高》內容是《板極道》斯獲獎的代表作《四神板經》記成一九六二年。因為收錄作品的簽名是那一年簽上去的，而鑄就了錯誤。此書對年譜與插入作品好像也未核對，題名與製作年代相左的重複，反而感覺空洞，是收錄作品的數據最不完整的一本，把一九五六年在威尼斯的不止幾件。年譜本身與作品發表時的題名及其畫面之間也似欠梳理。志功有時會因印刷作品時的情緒，改變發表時的題名，這個問題有待今後對數據做審慎梳理。

志功作品集幾乎都在重複此類謬誤，其中不乏舊作板木不存、後補作的作風完全不同，卻不加註記、照登不誤的，使志功板畫的歷程更難釐清。我們對鎌倉山的財團法人棟方板畫紀念館完成負責任的綜合圖錄，拭目以待。

志功將版畫寫作板畫的主張，可視為僅限志功作品的稱謂。最近似乎使用板畫字眼的人多起來了，但正如他把自己的日本畫叫做倭畫以區別於普通日本畫一樣，在版畫中他也窮盡木紋板木之長處，確立了特異的畫風，從此而來志功板畫的稱謂。

註

1　日本僧侶的位階中，法橋的僧位比法眼低。——編註

2　江戶時代著名俳人松尾芭蕉所走過的一段旅途路線。——編註

3　赫伯特・里德（Herbert Read, 1893-1968），英國詩人、著名美術批評家、文藝批評家、藝術教育家。——譯註

4　尨（meng），色駁雜。——譯註

5　池大雅（一七二三—一七七六），原名池野秋平，日本江戶時代文人畫（南畫）集大成者、書法家。代表作《日本名勝十二景圖》《山水人物圖》《樓閣山水圖屏風》等。——譯註

附錄——

志功作品的看法

志功作品の見方

為收藏家記

——収集家のために

現代畫家中，知名度最高的當數棟方志功了。結合作品的市場性考察其知名度

提升的過程，是瞭解美術與社會在日本相互關係的具體的好個案吧。

棟方志功成為國畫會會友，是一九三一年三十三歲時，版畫部會員只有平塚

運一、川西英兩人。之前一九三一年限定百部出版了版畫集《星座的新娘》，

一九三三年發行五百部的《版藝術》推出棟方志功專輯。此時他已是版畫界與國展

周圍美術家中間有識者共見的存在。

一九三四年得到民藝協會成員的支持，為他成立後援會，在其機關刊物《工

藝》、《月刊民藝》等相繼刊登專輯報道。從這時起，志功裝幀的文藝書大量傳播。

一九三八年三十六歲時，組合板畫《善知鳥》獲帝展特選。當時的帝展特選具有驚

人的新聞價值。他翌年又以國展參展作品《十大弟子》獲佐分獎，可以說從這時開

始，成為美術界周邊無人不知的存在。

《版藝術》在推出棟方志功專輯一期時，出版了限定二十部、以《北方之花》

為題的原版板畫集。收扉頁、青森合浦公園、芋頭田、玉蜀黍田、十和田奧入瀨、

龍飛渦、群蝶、群鯨、夏泊岬的海邊、夏泊夏之山，共十件，大致明信片大小或明

信片兩倍大，售價十日圓。雖然等於一件一日圓，但發行方的料治熊太稱，二十部

一直賣不動。

《大和秀美》是一尺及一尺一寸五分乘八寸，共二十圖，在國展發表時，他想

反正沒人買，價錢標個高的，定價一百日圓，後因為柳宗悦要收購做民藝館開館的展陳作品，而做了五十日圓的半價。

是年，五位民藝協會幹部每人每月繳五日圓會費，為期一年，即志功每月有二十五日圓進帳，提供作品。隨着民藝運動的普及，在這個組織的帶動下，志功作品的愛好者益見增加。作品幾乎都是在民藝愛好者圈內交易，賣得好的主要是色紙、短冊類[1]的親筆水墨畫，板畫不多。

獲佐分獎、堪稱志功板畫代表作之一的《十大弟子》，增補了文殊、普賢二菩薩，共十二幅一組，由當時五島慶太以一百日圓收購，進獻給鶴見的總持寺。

從一九四一到一九四五年戰敗的戰時體制下，所有藝術家都處於冬眠狀態，因此志功在狀態最好的四十歲左右，只能原地踏步。因為眼疾免除了出征或其他徵用業務，對於拙笨的志功來說是萬幸。一九四六年國畫會併入了重開的日展，他在日展發表《鐘溪頌》並摘得岡田獎。考慮到戰爭期間的空白，可以說他以板畫集美術界的關注於一身，包攬了《善知鳥》帝展特選、《十大弟子》佐分獎、《鐘溪頌》岡田獎。是年，細川書店迅速推出袖珍本《夢應的鯉魚》，翌年又刊行了《棟方志功板畫集》；旺文社出版了收錄《善知鳥》全套板畫的英譯本。一九四八年京都的祖國社刊行了隨筆集《板響神》。同年，在駒場的日本民藝館舉辦了「棟方志功特別展」。

那時，他以河井寬次郎的說話製作板畫卷，手工印刷、千哉子夫人製線裝本的《火的祈願》一千日圓；《鐘溪頌》的板畫一尺六分乘一尺五寸背彩或《十大弟子》，一幅一千日圓。

志功作品的買主，範圍幾乎無出延續戰前的關係。

一九五一年盧伽諾國際版畫展獲獎，一九五二年巴黎五月沙龍展應邀參展，澀谷東橫百貨店舉辦第一屆「棟方志功藝業展」，其後每年在東橫舉辦個人展，是雄心勃勃的大作板畫相繼參加國展、日展等的時期。然而，這些大作板畫只是在會場和工作室之間搬來搬去而已。一九五一年洛克菲勒夫人訪日，成為棟方志功的藝業遠播美國的契機。得到她的提攜，翌年紐約金鼠王畫廊舉辦了板畫與倭畫的個人展，攝製文化電影《棟方志功》。

一九五三年，他把吉井勇的三十一首和歌製成板畫，在上野松坂屋舉辦個人《流離抄》板畫展。九寸乘一尺的作品，背彩售價一千五百日圓，黑白一千日圓，展出三十一件，僅售出七件。這時贊助出展的吉井勇書法——他自詠的詩歌，半折軸裝六千日圓，色紙一千日圓，可供參考。

那時，板畫在展覽會賣出一件後，同樣的就賣不出去了，就像購買獨幅製作的作品時一樣，人們求購不同的作品。因為是板畫而有數幅同樣的，人們卻不喜與別人雷同。

手繪背彩的志功板畫的效果，好像與這種市場感覺相吻合。一般版畫的手彩都以同一個調子敷色，有五十張就做五十張幾乎一樣的。但志功板畫的手彩，則以當時的情緒而定，每一件都色彩豐滿，筆觸歷歷可見，所以與普通版畫的手彩不同，更近於獨幅性。背彩板畫僅次於親筆水墨畫好賣，而志功自稱「絕對效果之美」的黑白板畫，卻最受冷落。

一九五六年獲威尼斯國際美術雙年展國際版畫大獎的消息傳來不久，在銀座松屋舉辦的「青天抄板畫展」上，一幅板畫貼上了六個紅籤（表示售出）。那時志功大喜過望，說在展覽會場上一幅板畫有這樣多買主尚屬首次。

這時的情況，恐怕並非人們對板畫本身的複數性的理解，而是因為那是以石鼎詩為題材的作品，是出於對石鼎詩句偏好的紅籤。其時，寶文館配合展覽會刊出《青天抄板畫卷》，附一張背彩板畫的特製本限定百部，售價八百五十日圓。

截至此時，他的板畫是沒有用鉛筆簽字的。是在洛克菲勒夫人訪日之際，應洛克菲勒夫人之需，對柳宗悅手上的兩百件板畫加入簽名，這是志功板畫簽字的先聲。

柳宗悅一直主張作品無名性之可貴，排斥西式版畫的原作意識，反對限定數量和簽名，那時卻自相矛盾，提出簽名的要求，令志功驚詫；而且明知道那批作品被洛克菲勒夫人一次性收購，志功卻分文未得，這打擊也讓他很難培養簽名的習慣吧。

自收購《大和秀美》的機緣以後，他不知不覺間形成一種慣例，每次製作新板

畫作品都預備兩套，一套給民藝館保存，一套贈送給柳。這是在板畫賣不出去的時代才辦得到的吧。即使在限量與簽名的問題上，無人問津與暢銷的時代，情況當然也會不同。

以在近代社會推出原作版畫的形式，將版畫的限量與簽名問題固定下來的是伏勒爾，他是十九世紀末到二十世紀初活躍在巴黎的畫商，是他積極持續推介從印象派到後期印象派的巨匠們，被譽為近代畫商之父。

他想到活用那時開始普及的石版印刷技法，讓這些畫家們在石版上作畫，再讓印刷師印出來，複製同樣的畫低價出售。之前例如杜米埃在小報 Charivari、雜誌 Caricature（諷刺畫）上，刊登與發行分數一樣的石版畫，即成了印刷畫本身。

今天因為它保存狀態好，被作為收藏對象，成為貴重的美術品；這與日本以前市售的浮世繪版畫只是歌舞伎演員的肖像，搖身一變成了無法想像的高價美術品的情形相同。

伏勒爾考慮，不等版畫成為古董，出售時就賦予它美術品的價值。淺白地解釋，假設十號油畫售一百萬日圓，這樣的場合，只有出一百萬日圓的買主一人能欣賞該作品。

如果十號油畫在完全一樣的狀態下有一百幅，則可以一萬日圓一百個人分享。這是建立在那幅畫是百分之一的信譽基礎上。如果是五十分之一即兩萬日圓，十分

之一是十萬日圓。

如果畫家的收入不變，畫商的成本同樣可以保證，這樣一來能與無緣昂貴價格的人們分享，何樂而不為呢。

畫家在版上作畫，根據印刷效果由畫家和出版商確定張數，印製完成後簽限定張數、由畫家簽名以印證。這是伏勒爾的構思。

限定張數的部分成為市售品，其他若干張會寫着「作家試印版」並簽名，用於畫家手頭保存或向周圍饋贈、出版商的手頭保存和贈送用。

石版畫的清淡的平版印刷效果，很適於當時印象描寫的大家的畫法，伏勒爾的主意大獲成功。而夏加爾、畢加索則追求自己想表現的版效果，向各種銅版畫、漆布拓寬了版畫的魅力領域。

只有最初規定了版畫的原作性、並明確限定張數與簽名，才能獲得市場性這個社會性之本的信譽支撐，使其發展得到保證。

柳的理論，是站在挖掘老古董的立場上。如果不限定版畫數量，則無以確立同時代的經濟指標。當美術的價值取決於獨幅性時，其獨有的安心感，同時成為經濟價值的依據。親筆畫的場合，哪怕是出自同一作家之手的相同圖案，其中的細微差異也能支持擁有者的自我滿足吧。

經濟價值始終建立在供需平衡上。假若版畫不加限制地無限印刷，購買該版畫

的人參加拍賣時，即使第一件拍品叫價十萬日圓，能夠想像假如接着同樣的版畫也

參加競拍，還能有一直報出同樣競價的、如此強勢的畫家、畫商和收藏家嗎？

已成古董的杜米埃的報紙石版畫和雜誌石版畫、羅特列克的海報、東洲齋寫樂、

喜多川歌麿的浮世繪版畫，這些都是在歲月滄桑的篩選中，將製作當時的大批量進

行整合，成為適合放在經濟天秤上的少數作品才產生的身價。當然限定發行的版畫，

也有售罄後因人氣而升值的。

民藝的觀點，是從日用雜器中發掘實用的、經過時間的過濾留下來的、本身健

康而完美的器物。以同樣觀點，就像不理會當時已經升值的浮世繪版畫，卻單單垂

青年代更久、易損的神社佛閣的符牌版畫的感覺。

這是版畫因其複數性反而賣不出去的時代才有的大言不慚的空論，是視畫家生

活與市場經濟性於不顧、不負責任的説法。説起來，志功版畫的確也有二十多年賣

得不好，無怪人家這樣説。

志功為憧憬獨幅美術的人畫水墨畫，施背彩強化親筆性，並以賣親筆的倭畫為

生。創作激情盡在白與黑的絕對效果上，它很可能變成對賣不掉的板畫付出的無償

行為。

柳的理論，要求志功板畫不限定數量和無署名的工匠性，在其就佛教古版畫撰

寫的文章中説「版畫的作者並非像浮世繪那樣都有名有姓。」──『版畫』本來就是

非刻意而為之物，反倒為此可以無拘束地創作，賦予了版和印刷以自然造化的力量。

不是先有優秀的繪畫把它製成版，而是在雕版過程中自然生成的繪畫。所以，版畫的版畫反而盡在其中。它不是智慧、技巧之類的產物，而是更本能的東西。不是製作物而是生成之物。是與巧拙無關的創作物。」志功引柳為欽仰的導師，所以照搬他的文章，讓美術界對他自身表現的傾心創作產生了誤解。

坊間常說，版畫講究初版，過去版畫最初二百張滯銷就不再印了。初版賣不掉的話出版商會為難，所以書店才賣力宣傳初版好、初版好吧。一開始二百張，大抵二百張為限，能賣掉的話後面就無需顧慮初版的盈虧，加印二版、三版淨賺，所以為了賣掉初版，就要抬高其地位。當然，初版是純粹的。這也許不錯，但一般來說線條生硬，着墨差，而且顏色無光澤。偏差很大，所以其中有的直接賣不動。——現代版畫並非在手初版才買，製作方也不是太介意。過去會標示二十張之一、之二的號數。二十分之三，即二十張中的第三張。現在不大這麼做了，但在法國仍沿襲此法。我完全不做。但不管是否這樣做，總之基本不會印三十張以上。

用一塊板木，現在這裏的就沒印過三十張。這件吉井勇的和歌「我敢保證，哪怕阿蘇火山煙斷，哪怕萬葉集歌消亡」，印了十五到二十五張。「酒苦使女

醜，最近心頻嚮往之，「獅子窟」，這一件在這堆板木中是印得最多的，印了

三十、五十張吧。

不過，開始的一張與最後的一張一模一樣。所以印幾張都與質量好壞無關，還會越印越好。這不是開玩笑，真的越印越好。因為板面變得諧調、柔和了，着墨效果更好。

上面是一九五六年春，志功在高山演講時的一段話。多印對板木帶來的諧調一語，又是柳的觀點現買現賣，其實說的是印板畫沒超過三十張。

其中從「現代版畫」到限定張數的一段，完全不合情理。板畫因其複數的性質，本來就不好賣，志功根本沒有到需要介意的程度，所以表面上權且信奉柳無關宏旨的說法吧。志功板畫的市場形勢，在獲具國際權威的威尼斯國際美術雙年展版畫大獎時，仍處於說說這些也無妨的水平。

這不是棟方志功個人的問題，而是版畫總體上如此。一九五七年第一屆東京國際版畫雙年展拉開帷幕，留下戰後美術展史上空前不吸引觀眾的紀錄，主辦方讀賣新聞社無計可施，明明是雙年展，兩年後卻沒有舉辦，再翌年由國立近代美術館出面，勉強舉辦了第二屆展覽。而這時，也創下該館自開館以來最差的參觀人數紀錄。

一般社會大眾對版畫還完全缺乏理解。

本來第一屆版畫展時，國際評審員一致推舉志功獲獎，卻遭到國內評審員反對，而與獎項無緣。其理由是，他已相繼獲聖保羅、威尼斯版畫大獎了，不在一個檔次，實則似乎國內評審員另有高見，認為外國評審員對志功板畫的傾倒，是對東方異國情調的讚美，不希望他們逆日本美術界追求近代造型思考的動向而動。這種思維方式正如本書所及，堪稱與民藝的聯繫使然的、簡慢的現象性嫌惡，和類似無視人類的感性過程的、觀念性進步憧憬所致的偏頗吧。按説這個時期，應該在志功板畫以其大幅作品令洋人瞠目的表現主義的可能性上，動動腦筋的。

而且，有版畫之國美譽的日本，第一次面向國際社會敞開門戶、劃時期的第一屆東京版畫雙年展海報，是借北齋浮世繪版畫作了加工，和委託志功製作板畫的兩種，在國內外散發。而看評審時國際評審員的意向與國內評審員的對立，有那麼點掛羊頭賣狗肉的味道。

也許它導致了對版畫社會性認識的淺薄。

志功從戰前開始相繼擷取團體展的重要獎項為美術界所知，從戰後最早獲國際性大獎聞名，卻是不出美術圈的新聞，雖然有社會知名度，但在市場性上無大意義——這正是至此時志功板畫的狀態。

美術只有作品與人接觸——近距離的反覆溝通，才能被認知，是接觸帶來的偶然相遇的積累，所以作家的功作與社會認識之間，總是有偏差的。

志功的情況是，一九六二年與東急百貨店簽約，開設棟方畫廊。畫商也只能在

那裏以明碼標價購買，所以一個時期在畫商之間完全不流通了。一九六五年志功被

授予朝日文化獎，一九七〇年被授予每日藝術大獎，是年秋獲文化勳章。這期間也

在電視上頻頻曝光，從獲文化勳章前後，古董商的店面開始出現志功板畫。其時，

一九五六年兩千日圓的背彩《流離抄》板畫是二十萬日圓左右。去世後，行情超過

四十萬日圓。從一九五六年當時志功板畫的價位看，超出兩百倍，其中還有達到

三百倍的。

結果，從那時起贗品迭出。畫家精力充沛時，好作品即使價廉提供也沒人光顧，

一升值了卻連贗品也買，連作家於枯窘期盡義務勉強畫的東西也出高價收購，這恰

緣於社會大眾對美術缺乏正確認識所致，令人遺憾。

這有多種原因。畫商幾乎都是專門轉賣好脫手的作品、像站前玩不動產的一樣，

美術評論則多流於不知跟作家還是一般人說話的自以為是，社會上尚未確立美術新

聞，等等。鑽這個空子，近來專營好賣美術品的雜誌大行其道，這更是置美術本質

問題於度外的可嘆事態。

在這個狀況中，文化勳章這種帶來高度社會認知的顯彰，論資排輩地在作家的

枯窘期授予，絕不會帶來好結果。高齡且多產的作家有是有，但棟方志功在獲朝日

文化獎的翌年夏天得了腦血栓，開始靜養。這個時期左眼失明，右眼青光眼的視野

狹窄現象加重，去世前三年幾乎處於摸挲着鋟板的狀態。

志功作品，因其於社會環境中生活的顛躓，包含複雜的內容。作品傾向上，也分為純粹加深造型思考的、迎合民藝愛好者的、或隨手描寫的、大眾喜聞樂見的物語主人公如桃太郎、金太郎的即席畫，等等，在出展作品和即席畫之間，也有着各作品完成度的差異。

他作為畫家，精力旺盛、多產。鑒於今天高漲的市場人氣，極言之，收藏志功作品就如尋寶或「抽鬼牌」了。隨着人氣上揚，贋品也增多，所以有意賞玩志功作品的人，務必要知道作品系列與作風的特長。

志功板畫有不帶簽名和帶簽名的。不僅志功，日本一九五〇年以前的版畫家，
幾乎都不簽限定張數也不簽名。因為版畫還沒火到要簽限定張數限制發行的程度。
（像谷中安規、川上澄生這些版畫家連捺印也沒有。為此不清楚每種圖紋究竟印
刷了多少，其中用剩下的板木再印，既沒有畫廊版的保證——在國外，用剩下的板
木再印稱畫廊版，在紙面一角以素壓或捺印證明畫廊版發行場合的張數和責任所
在——甚至出現作者死後人氣高漲而被無限印刷的傾向。從版畫的市場性而言，可
以說是堪憂的過渡期現象。）

志功板畫即使在不簽名時代也有捺印。恰好從開始簽名前後開始暢銷，所以在
只有捺印的板畫當中，印刷效果也好，其中還有因板木燒毀而令印刷張數有限，反
而產生稀有價值。

習作期的原版板畫集《北方之花》收錄的十件小品板畫、《星座的新娘》收錄
的十件小品多色套印板畫等，現存恐怕不出十部，板木已經燒毀，所以即使是尚未
充分體現志功板畫特長的習作期作品，預計將來也會得到尊重。

確立志功板畫第一步的《萬朵譜》七圖、《大和秀美板畫卷》二十圖、《華嚴
經板畫》二十三圖、《空海頌》五十四圖、《觀音經》三十三圖，板木全部毀於戰火。
其中，《大和秀美》只有五圖是正面手彩的，發售約二十套，但躲過戰火的究竟有
多少？總之，全圖配齊的應該不出五套。即使是作為系列製作的，有需要時他也會

作為單件作品印刷，即便如此，這個時代的東西大約也印刷不過二十張。

《善知鳥板畫卷》共三十一圖中餘四圖，板木燒毀。九圖的帝展特選作品存世

五套吧。這件作品，九圖齊全者尤其可貴。剩下的板木中，《夜訪》《砂巢》兩件，

戰後也多次印刷，《夜訪》應逾百張。《十大弟子》發表時添加的文殊、普賢二圖

板木焚毀。現可見帶簽名的十二圖齊集的版本中，只有文殊、普賢是戰後改刻的。

戰前的全套大概印了十套左右，全套保留完整的堪稱可貴。戰後改刻版帶簽名

的全套約印刷三十套。這是聖保羅國際美術展上獲版畫大獎的作品，各國美術館都

有收藏，將作為代表存世。

《夢應的鯉魚》二十圖，板木焚毀，拓印版的經摺裝由民藝協會出售了五十部。

精緻的拓印效果，凸顯黑與白的板畫絕對效果，以戲劇性的表現展示了獨特的魅力。

不知躲過戰火一劫存世的有幾部，保持經摺裝原樣的堪稱可貴。有散見各個圖裝框

的，因為是拓印，背襯與整個畫面等大，無捺印。

《上宮太子板畫卷》二十五圖，板木亦毀，《門舞頌板畫》十六圖中，畫面一

角鐫東西南北各一字的四圖一套，大概拓了五部吧。只有民藝館有整套板畫。《繽

繃頌·崑崙板畫》十六圖板木焚毀。以上在戰火中板木盡毀，為捺印或無印、無簽名，

從時期上是印刷張數最少的作品。

另外一件成為幻影的作品，是《神祭板畫冊》。這是一九四三年志功在參加國

展的同時，以不敬罪為由從會場不知被搬到哪裏的，今天一件也不存。如果這件作

品在不知哪裏存世，當是唯一珍品。

在此列舉戰後作品中包括不帶簽名的主要作品群：《鐘溪經》二十四圖背彩，

《愛染品》十五圖，《火的祈願》四十七圖部分背彩線裝本，《女人觀世音》背彩十二圖，《山恩男》三十九圖

線裝本，《板經》六十四圖乾坤兩部線裝本，《嘆異經十二藝業佛們》十二圖，《菩

海恩女》二圖，《栖霞品》四十四圖線裝本，《工樂頌兩妃散華》一圖，《胸形變

赫板畫柵》背彩二圖，《命運板畫柵》四圖，

板畫卷》四十九圖線裝本，《伊呂波歌板畫屏風》背彩四十八圖，《蜻蛉》《空蟬》

《淺瀨》《耶穌十二使徒》十二圖，《流離抄板畫卷》半數背彩三十二圖、十一圖，

《四神板經天井板壁畫》背彩二圖，《青天抄板畫卷》半數背彩三十五圖。

志功從一九五五年前後開始有簽名，所以這些作品中，也有一九五五年以後應

需要印刷有簽名的版本。

特別是帶手彩的，昭和二十年代（一九四五—五五年）發表時的作品，頂多用

茶或藍兩種顏色，視背景的調子施背彩，然而進入昭和三十年代（一九五五—六五

年）色數增加，開始用強烈的黃色調或紅色，背彩也變成多色。例如《鐘溪頌》中，

可見同樣圖紋、背彩色調不同者。這種場合，不帶簽名的是昭和二十年代的色調，

帶簽名的是昭和三十年代的色調。也有依所有者要求，對舊作另行以鉛筆簽名的，

這類的作風與簽名與年代不一致。作為一件作品，在無簽名時代的作品上簽名，有的會有不自然的感覺。

昭和四十年代（一九六五—七五年）前半期過去，志功開始從正面對板畫的女人臉的眼角點紅勾畫，或在面頰、膝頭點染紅圈。這是針對背彩的色調，從正面再進一步渲染。對一隻眼點紅，也可視作申述自己眼睛的失明。

至而發展到從正面敷金粉般畫金線，或以華麗的筆觸塗刷渲染，幾乎抹去板畫墨印的畫面，貼近他自稱倭畫的畫風。套用志功一流的造語法，這堪稱「板彩畫」了。恐怕如此着色的板畫，因當時身體虛弱，數量不多吧。作風本身亦見色彩相映、富有怪謫密度之作，晚年的這批作品當受到應有的關注。

從正面渲染時期的前一點開始，出現了不用背彩而代之以墨，暈染白色面的板畫。這是晚年衰弱期板畫的顯著特徵。

在志功板畫第三期向畫框畫挑戰時的一批大作，堪稱版畫上的空谷足音、志功板畫的最大特長。超過一米見方的作品，製作了約二十種，即從《湧然之女者們》《蒼原頌》《命運頌》到最大的《大世界之柵》系列，其中最大的恐怕是製作時鑲嵌到倉敷國際飯店，印刷的只有一件掛在世博會場的牆面。製作當初冠以大藏經之題的《湧然》《沒然》兩件各印兩張、《蒼原頌》等印了十張左右，既有外國美術館收藏，也有國內藏家所有。

大作的場合，印刷工序發揮了極大的作用。這些作品幾乎建立在圓刀或三角刀

剞劂的刻線效果上，大面積的單色部分多，要求印刷時作者把握調子來完成。

通常的版畫，畫家試印看看效果，完成一張試版後，就把後面的限定張數部分

全權交給印刷師去印了。

　　然而，志功板畫的大作雕工粗放，非作者自己印，別人無法按照試版完成。讓

板畫的稱謂、在板上描寫的、板與紙之間的間接呼吸產生的偶然性，在印刷過程中

再次與作者自身的呼吸貼緊——可以這樣理解。

　　可以認為，他的大作板畫幾乎是獨幅製作。其中也有可能印過十張左右的，但

印刷調子每一張都不同，有的甚至依印刷時的心情，同一個畫題產生不同的效果。

無論板畫、倭畫，志功作品的贋品生前已經頻頻出現。板畫的贋品，有本着原

版模刻，雕板印刷者，小品則有製作印刷用的腐蝕凸版，用馬連 2 印刷者。

製成腐蝕凸版，用馬連印刷的方法，是細川書店出版《棟方志功板畫集》時發

明的。為使馬連印刷的效果可視，全作品採取粘貼方式。《十大弟子》被縮到十八

點七乘六點二厘米十圖，《夢應的鯉魚》為十五點二厘米見方二圖，《心經板畫卷》

中七圖，左右約十五點五乘十一點二厘米，《善知鳥》中「山越」為十五點二乘

十二點五厘米一圖，《華嚴經》中二圖為十五點二乘十一點七厘米，皆以此法製作。

有此版本者會注意到馬連印刷效果的區別，即除了這裏提到的作品以外，雖同為粘

貼，但因為是彩印膠版印刷，背面紙地是直裸的。

像細川版《棟方志功板畫集》那樣，作品縮小到這個程度時，它不可能作為贋

品進入市場，但是一九五八年 EKURAN 社以同樣方法編輯的《棟方志功板畫冊》

一書，以同樣腐蝕凸版，使用馬連手工印刷、限定三百本製作時，例如《鑰匙》的

插圖板畫《大首》製成了原畫等寸，所以直接被作為贋品流入了市場。這時，其中

有十部是志功自己在《大首》上用鋼筆簽名的，使情況變得錯綜複雜。他的鉛筆簽

名也被模仿，還出現了帶捺印的。印也用腐蝕凸版製成等寸，乍一看不易識別。

腐蝕凸版製作的贋品，細看屬於留白空間的地方，會有板木刻剩的印痕，是與

畫面效果以同樣強度出現，十分顯眼。印痕是留白的空間，在刻板木時留下不刻的

部分，拓印時這部分的馬連壓力減弱，所以原版是滲透的印痕，一目了然。另外，如果黑面大，原版在印刷時馬連的磨擦，恰似作家自己有意識的線描，呈現類似筆觸的擦痕，但腐蝕凸版是金屬版滾墨，沒有紙與板木的親和性，出現的是不協調的單調。

因為要製作志功板畫的贋品，這樣的方法最省事，市場上這類贋品當不在少數。

為保險起見，這裏舉出一九五八年EKURAN社製作的作品題名吧。

被縮小的有《大和秀美》中一幅，《華嚴頌》中「日沒」，《善知鳥》中「妻立」，《十大弟子》中「阿難陀」，《身泌板畫柵》系列中「蜻蛉」，《湧然之女者們》中一幅，《流離抄》中「山火」，《柳綠花紅》中「松鷹」，以及原寸製作《鑰匙板畫柵》中「大首」和「腹眼鏡」兩件。

提出出版策劃時，為防止與原版發生誤解，曾約定於每一張上鈐「EKURAN社版」印，但因此事爽約，釀成贋品事件，似有不少已經輸出美國。

另一類是原畫原寸摹刻板木刻印的，迄今可見以《十大弟子》為首的幾十種贋品。這些贋品比照作品集中同題的作品時，可見細微處的差異。更為精巧的話，也許會出現以假亂真的東西，但是迄今為止，尚不見精到那個份兒上的。本來志功板畫用的就是朴木、桂木等柔軟易刻的板木，與小學生刻賀年卡時用的板木一樣，雕刻刀也是用與小學用的同等材質做的，所以容易模刻吧。

而志功卻説，板畫效果在於印刷。即使其他印刷師用原作板木印刷，也出不來作家自己印刷時才有的調子。志功板畫開始帶簽名是一九五五年前後，《十大弟子》中另添的文殊、普賢二圖，因發表時的原作毀於戰火，後來改刻，所以無簽名版的文殊、普賢原件十二圖集齊者當然珍貴。但我曾見過這樣一套《十大弟子》，卻散發着明膠味。隔了三十多年還有明膠味的墨不可想像。打開之前我就因為這個氣味感覺蹊蹺，原來不過是模刻的粗製贋品。

以《十大弟子》為例，這是一九三九年的作品，所以提供給市場的是不帶簽名的。志功板畫尤其重視印刷時的狀態，看慣了原版板畫，模刻板畫就會一見即明。志功嗟嘆「老外喜歡墨重的」。特別到《十大弟子》那麼大幅，因為黑面塊多，正像我在腐蝕凸版處指出的那樣，紙與板木面不合，容易形成不自然的、類似在腐蝕凸版的金屬版上發生的不協調面塊。

馬連的大膽磨擦痕像筆觸一樣浮現出來形成畫面效果，原版的這個優勢，贋品是無以表現盡致的。

以下有個事件，説是「好玩」也許會惹人討厭。志功剛過世後出版的《每日畫報》別冊《棟方志功的藝業》，從封面到封底廣告刊登的畫，除大作外幾乎統統被製成贋品，是贋品商精心炮製的一個事件。

有舊美術商將約百件贋品賣給了貴金屬商，貴金屬商告發被騙了相當於八千萬

日圓的貴重金屬，成為輿論大譁的詐騙案，對這條新聞記憶猶新的人應該不少吧。

贗品內容涉及廣泛，從黑白板畫到手工背彩，仿晚年作品例如從正面敷色的，還有親筆倭畫，手法十分巧妙，都被裝進畫框，透過玻璃乍一看真偽難辨。

從浮世繪的時代就常說板畫必看背面，查驗印刷的調子，這說法完全正確，看背面至關重要。特別是人工着色的背彩，為了得到畫面白色部分滲出的顏色調子，志功是非常大膽地塗刷，而贗品有的像畫，附和正面畫面的調子描色。即使顏色塗得厚，顏色從背面也無法滲出畫面的黑色部分。以《每日畫報》的印刷品為底本製作贗品的人，肯定沒見過志功板畫的原版。

另外，從正面敷色的與背彩的，用的似乎都是軟管裝的水彩顏料，着色的筆觸痕跡可見顏料凝固部分的漬痕。志功用的是日本畫用的畫碟顏料，贗品商是連這些也不知情，只憑雜誌上印刷的顏色如法炮製的吧。

模刻板畫，必須與原畫的圖案細加比對。贗品雕工的調子在細微處必有破綻。志功板畫使用柔軟的木紋木板，以即興的意志剞劂完成，大框易仿，細工反而難於盡現原版的微妙處。

倭畫的贗品，就是將堪稱「棟毒」的拙劣要素更其拙劣化的東西。志功主張夢幻的、流蕩於日本人心底的美感，描繪胸中花而不是寫生，倭畫筆意率性流暢，毫無凝滯，以心性自由的筆法畫女人，畫貓頭鷹，畫寒山拾得，畫葫蘆。因為它們是

夢幻，反而墨氣生動，筆法自然，精神氣味與寫生的具象迥然不同。但相對於色彩

呼應、筆情縱逸的佳作，他也有筆意躁動、潦草的即席畫，惟橫塗豎抹，流於喧鬧。

贋品瞄準的，正是那些看上去沒品，把風箏畫、睡魔節畫的圖案及其誇張表現

更粗化的東西。因為易模仿吧。

志功本身，以少年期滋養他的風箏畫、睡魔節彩燈繪的構圖法、色彩感覺為本

的同時，在追求油畫敦厚的筆觸表現、板畫的程式化裝飾意蘊等基礎上，確立了獨

自的觀念表現的畫法，所以贋品作者無以企及其作品具有的非常識的悅樂，只能常

識性地作不自然的描寫。

看畫面上提款的書法，很容易識別以自由的筆法享受書寫的自然筆力，與偽裝

稚拙的常識性筆法的書法差異，所以倭畫的贋品多沒有提款。順便提起，志功簽名

用法眼是一九六二年以後，前一年有簽法橋志功的倭畫。他在授法眼位之前先獲法

橋位。早年法橋宗達的簽名很有名，而志功的倭畫用法橋的時代很短，所以從簽名

可以知道作品的製作年代。

註

1 兩者都是書畫用的一種厚紙。——編註

2 印刷版畫時，在紙上施壓用的工具。——編註

本書是我就棟方志功其人和作品大要，沿其藝術軌跡，以看得清的脈絡，補周邊狀況而就。我還上中學的時候，就為志功板畫的魅力所惑，與在富山疏散的志功通信。不久，第一次拜訪了搬到東京荻窪的志功府上，送去我想買的作品的錢，志功眼睛直勾勾地看着穿學生服的我，問：你是替父親跑腿還是你自己買？我說是自己的零花錢，然後他高興地拉着我的手，説是自己最重要的客人，除了我買的作品以外，還附送了兩幅精美的板畫。從那時起將近五年時間，我幾乎每天長在他家，在棟方家客廳和他的家人一起吃午飯晚飯，在他的工作室樂此不疲地整理年譜、作品目錄等。

獲威尼斯版畫大獎以後，志功開始忙起來，我也走上社會，互相見面的機會少了。那個時期，S社跟志功商量出版棟方志功板畫集，委托我來編輯。

沒想到編輯過程中，柳宗悦找到築摩書房談出版，對志功説想出版《棟方志功板畫》，所以請把這件事全權交給他。志功跟我説，既然柳先生這麼説也不好拒絕，請我原諒，這樣我把編輯資料全部交給了志功。我那時整理了板畫解説的志功隨筆集《板畫之道》，附小傳交由寶文館出版了。柳氏在築摩本的解説文中提及此書，謂「正如棟方在近著《板畫之道》（此書對普通民眾瞭解棟方是良好的指南）所示，他是一位內省性很強的人，並非據知識和主張來工作的人。」那時，讀書報的書評上，不相識的小野忠重氏寫到，感謝編者不辭辛勞，以平明的方式展示了這位不易

理解的畫家。

通過長期交往，我對在相遇時感受到的、這位畫家執着的人格傾倒的同時，對其畫業的關注也始終不絕。此書雖則仍有未盡之處，但肯定是像柳氏所說「普通民眾瞭解棟方」的好指南。

用棟方的話叫「藝業」的他的工作領域之廣，與其行跡之複雜相互交織，為展現其真實狀態，本書盡量以畫家自己的話為主線，博採主要周邊人物的證言，以期使畫業的脈絡在本質上清晰呈現。文中省略敬稱，敬請文中被引用的各位海涵。

感謝從青壯年時期交友的土門拳氏為本書提供照片，龜倉雄策氏裝幀設計的厚意。

謹於一周忌中秋明月時節，將本書獻於棟方志功靈前。

一九七六年首夏　於壬子硯堂擱筆

海上雅臣

棟方志功

美術與人生

責任編輯　寧礎鋒

書籍設計　陳曦成

書名　棟方志功——美術與人生

著者　海上雅臣

譯者　楊晶、李建華

出版　三聯書店（香港）有限公司
　　　香港北角英皇道四九九號北角工業大廈二十樓
　　　Joint Publishing (H.K.) Co., Ltd.
　　　20/F., North Point Industrial Building,
　　　499 King's Road, North Point, Hong Kong

發行　香港聯合書刊物流有限公司
　　　香港新界大埔汀麗路三十六號三字樓

印刷　中華商務彩色印刷有限公司
　　　香港新界大埔汀麗路三十六號十四字樓

版次　二零一四年八月香港第一版第一次印刷

規格　十六開（170mm×230mm）二八〇面

國際書號　ISBN 978-962-04-3533-1

© 2014 Joint Publishing (Hong Kong) Co., Ltd.
Traditional Chinese translation copyright
Published in Hong Kong

本作品經由原作者授權，由本公司出版發行繁體中文版。